KB154950

한국 구축주의의 기원

한국 구축주의의 기원
— 1920~30년대 김복진과 이상

초판1쇄 펴냄 2022년 8월 31일

지은이 김민수
펴낸이 유재건
펴낸곳 그린비
주소 서울시 마포구 와우산로 180, 4층
대표전화 02-702-2717 | **팩스** 02-703-0272
홈페이지 www.greenbee.co.kr
원고투고 및 문의 editor@greenbee.co.kr

주간 임유진 | **편집** 홍민기, 신효섭, 구세주, 송예진 | **디자인** 권희원, 이은솔
마케팅 유하나, 육소연 | **물류유통** 유재영 | **경영관리** 유수진

이 서적 내에 사용된 일부 작품은 SACK를 통해 ADAGP와 저작권 계약을 맺은 것입니다.
© F.L.C. / ADAGP, Paris - SACK, Seoul, 2022

저작권법에 의해 보호받는 도판들 중 일부 도판은 저작권자를 찾지 못했습니다.
추후 저작권자가 확인되는 대로 저작권법에 해당하는 사항을 준수하겠습니다.

저작권법에 의하여 한국 내에서 보호를 받는 저작물이므로 무단전재와 무단복제를 금합니다.
책값은 뒤표지에 있습니다. 잘못 만들어진 책은 구입처에서 바꿔 드립니다.

ISBN 978-89-7682-687-9 03600

學問思辨行: 배우고 묻고 생각하고 판단하고 행동하고
독자의 학문사변행을 돕는 든든한 가이드 _그린비 출판그룹

그린비 철학, 예술, 고전, 인문교양 브랜드
엑스북스 책읽기, 글쓰기에 대한 거의 모든 것
곰세마리 책으로 통하는 세대공감, 가족이 함께 읽는 책

이 저서는 2018년 대한민국 교육부와 한국연구재단 지원에 의해 연구되었음. (NRF-2018S1A5A2A03035292)

한국 구축주의의 기원

1920~30년대 김복진과 이상

김민수 지음

그린비

예술은 '절름발이' 세대의 사회적 삶의 산물이다.

— 알렉세이 간, 『구축주의』

일러두기

1 단행본·정기간행물 등은 겹낫표(『 』)로, 단편·논문·회화·영화 등은 낫표(「 」)로, 전시·공연은 화살괄호(〈 〉)로 표기했다.

2 외국어 인명, 지명 등 고유명사는 2002년에 국립국어원에서 펴낸 외래어 표기법에 따라 표기하되, 국내에서 통용되는 관례를 고려하여 예외를 두었다.

머리말

코로나19 대재난 이후 개인의 일상과 세계 질서에 엄청난 변화가 찾아왔다. 거리두기와 비대면의 일상화, 생업의 피해와 절망감, 백신과 치료제 개발을 둘러싼 기업의 이익과 공공재 사이의 충돌, 식량과 자원의 무기화, 기후문제, 강대국의 제국주의화와 전쟁 등. 개인과 개인 간의 사회적 관계에서부터 세계 질서에 이르기까지 코로나19 재난의 현실 앞에 모든 것이 불확실해졌다. 이러한 앞이 보이지 않는 현실에서도 한 가지 분명한 사실이 있다. 이 재난은 개인이 혼자서 감당할 수 있는 성질의 것이 결코 아니라는 것. 살 수 있는 길은 각자도생이 아니라 내 주변이 두루 안전해야 하고, 재난을 극복하기 위해 사회와 정부가 기민하게 잘 작동해야 한다는 것이다. 각자도생은 아무도 책임지지 않고 도움을 주거나 받을 수도 없는 죽음의 길에 개개인이 내던져지는 것을 의미할 뿐이다.

이 책은 코로나 재난이 발생하기 오래전, 일제에 국권을 상실한 좌절의 시대에 내던져진 사람들의 '삶의 예술'에 관한 이야기다. 이 이야기로 그렇지 않아도 재난과 상실의 시기에 엎친 데 덮친 격으로 독자들에게 과거의 절망까지 더하려는 것은 결코 아니다. 오히려 이는 일제강점기에도 좌절하지 않고 새로운 예술로 나아갔던 사람들의 희망과 치열한 삶의 예술에 대한 이야기이기 때문이다. 그들은 엄혹한 시기에도 예술이라는 희망의 끈을 놓지 않았다. 나락으로 치닫는 현실에서 각자 개인들

이 직면한 상실감과 절망감보다 더 무서운 것은 꿈도 희망도 없는 좌절이다. 이 책은 개인의 관조적이고 자족적인 고상한 취미활동에 불과한 이른바 '예술을 위한 예술'로부터 벗어나 '새로운 사회적 구조와 삶의 형태'를 기치로 탄생한 예술인 구축주의가 어떻게 1920~30년대 이 땅에 출현해 전개되었는가를 추적한 이야기다.

　이 책은 모두 다섯 장으로 이루어져 있다. 1장에서는 한국에서 구축주의를 둘러싼 상황을 살펴보고, 그 정확한 좌표를 확인하기 위해 러시아 아방가르드 전체 역사 속에서의 형성 과정을 파악해 보았다. 그동안 비자본주의 예술로 간주되어 냉전시대를 거치면서 봉인되었던 구축주의의 역사는 1970년대 이후 러시아 아방가르드에 대한 연구 및 조사와 전시가 개시되면서 세상에 조금씩 알려지기 시작했다. 최근 들어, 냉전적 상황과 시선이 여전히 존재하는 국내에서도 러시아 아방가르드가 이룩한 회화, 조각, 연극, 영화, 사진, 문학, 디자인과 건축 등 다방면에 걸친 획기적 성과에 대한 관심과 연구가 있어 왔다. 그러나 러시아 아방가르드의 전체 스펙트럼 속에서 구축주의를 구분하고 그 본질적 성격을 파악하는 데에는 아직 미흡함이 있다. 이는 그동안 국내에서는 냉전의 영향으로 인해 자료 접근이 어려웠다는 점과 일제강점기 신흥예술의 진의와 전개양상에 대한 독해가 충분히 이뤄지지 못한 데에도 원인이 있을 것이다. 구축주의는 오늘날 디자인과 건축 분야와 직결된 개념임에도 국내에서는 일본을 통해 소개된 '구성파' 내지 '구성주의'의 맥락으로 그 용어와 개념이 이해되어 왔다. 구축주의는 전통적인 이젤 회화와 구별되지만 여전히 미술의 한 유

파 정도로 인식되어 주로 양식적 차원에서 다뤄지면서, 본래 의미에서 탈구되어 주로 '구성주의' 차원에서 제한적으로 읽혔던 것이다.

이러한 문제의식에 기초해 필자는 1905년경 출현한 신원시주의에서부터 10월혁명 전후의 입체-미래주의와 절대주의 등 아방가르드 이념과 실천의 전체 연결망의 역사를 먼저 간략하게 조명했다. 그리고 신경제정책(NEP)과 맞물려 1921년 태동한 객관적 사물과 과학적 체계의 구축주의로부터 이론과 실천 사이의 균열이 발생한 대략 1924년까지의 시기를 살펴보았다. 그 결과 구축주의 예술은 오늘날 일반적으로 '구성주의'라는 용어와 동일시하는 '기하학적 추상미술'과 같은 형식적 양식주의가 아니라 '생산주의'에 기초한 개념임을 확인했다. 또한 그 목적은 합리적 사물의 생산과 객관적 원리를 통해 기존의 입체-미래주의나 비대상 미술, 심지어 응용미술까지도 넘어선, 사회적 동반자로서 유용한 '사물의 생산'과 '사회 형성'에 있었다.

2장에서는 1920년대 조선사회에 등장한 프롤레타리아예술동맹, 즉 카프(KAPF)가 표방한 '신흥문예운동'과 구축주의의 직접적인 관련성을 조소예술가이자 문예사상운동가 김복진을 통해 분석했다. 특히 그가 제작한 『문예운동』(文藝運動, 1926) 창간호 표지 디자인과 그가 주창한 '형성예술'과 '나형예술'의 진의와 본질을 구축주의 개념으로 파악하고, 이를 일본 신흥미술운동의 전체 맥락 속에서 무라야마 도모요시와 그의 '의식적 구성주의'의 개념과 비교 검토했다. 이 과정에서 김복진의 구축주의가 단순히 사회주의에 경도된 계급투쟁적 이념만을

따른 결과가 아니라는 사실을 알 수 있었다. 그의 실천 방식은 현실적 삶의 문제를 예술로 타개하고 물산장려운동으로 민족 경제를 구축하고자 한 조국 해방의 정치 투쟁적 성격이었다. 이를 위해 그는 카프의 핵심 집행위원을 역임했고, 사회주의와 민족주의 세력이 1927년에 결성한 항일단체 '신간회'의 회원으로 활동했던 것이다.

3장은 1920년대 조선에 등장한 구축주의를 '일본의 영향권 내에서만' 파악한 관례적 시각에서 벗어나 한반도와 직접 연결된 극동 연해주와의 관련성을 실증적으로 조사했다. 특히 김복진의 『문예운동』표지에 앞서 연해주 조선인(고려인) 사회의 시각문화 속에서도 동일하게 급진적인 디자인이 출현했다는 사실에 주목했다. 1923년 창간한 『삼월일일』(三月一日)의 경우, 4호부터 제호를 『선봉』으로 변경했는데, 1925년 타이포그래피 차원에서 한글 제호를 가로 풀어쓰기로 변경하고 삽화 및 지면 편집에서도 급진적인 혁신을 보여 주었다. 이는 당시 원동 지역뿐만 아니라 조선과 만주지역의 국경을 넘나든 매체였으므로, 신흥문예의 사상가와 운동가들에게 '새로운 기운'으로 접속되었을 충분한 개연성을 시사한다. 이러한 개연성은 모스크바 레닌도서관 동방문헌 보관소에서의 현지 조사 과정에서 발굴해 낸 원동 지역 (연해주) 조선인사회에서 발간된 출판물들 속 삽화 이미지들에서도 다수 발견되었다. 이 사료들은 1924년 이후 스탈린 정권에서 구축주의가 형식주의로 공격을 받아 퇴조하는 상황에서 극동 지역에서 명맥을 유지했던 입체-미래주의자들의 집단 '녹색고양이'에게 주로 영향을 받았지만, 부분적으로는 구축주의적 요소들도 반영했음

을 알 수 있었다.

　　4장에서는 그동안 연구하고 발표한 졸고와 졸저에서 발견한 사실들과 단서들에 기초해 1930년대 한국 최초의 융합예술가[1] 이상(李箱, 1910~1937, 본명 김해경)에 주목했다. 그의 자화상, 실험 시, 삽화, 타이포그래피, 잡지 표지 디자인 등의 작품들과 작업논리에 표명된 러시아 구축주의와의 관련성을 심층 추적했다. 필자가 주목한 러시아 구축주의의 핵심 중 하나는 단순히 망막에 비친 외부세계를 재현하고 묘사하기보다는 새로운 사회의 비전을 위해 '비대상 예술'에 기초한 물질 및 사물과 상호작용하는 '앎의 눈'을 중시했다는 점이다. 따라서 러시아 구축주의는 이 '앎의 눈'으로 타이포그래피, 포스터, 인쇄출판물뿐만 아니라 장치와 사물 및 건축을 추구해 나아갔던 것이다. 이러한 분석을 통해, '짝퉁 근대'를 이식하고 있던 식민지 조선의 현실에서 이상은 가상공간을 통해 무한한 매트릭스적 변형이 가능한 마음의 서식처를 구축하고 죽음의 질주를 시도했으며, 그가 시도한 이 세계의 구축적 질료는 바로 '사물로서 타이포그래피'임을 알 수 있었다. 또한 이상의 「선에관한각서」 연작 시 등에서는 리시츠키의 '새로운 인간상'과 디자인의 세계가, 매트릭스 체계로 제작된 그의 「진단 0:1」과 「시 제4호」 등 실험 시의 혁신에서는 구축주의자 이오간손의 '차가운 구조'와 로드첸코의 이른바 '차감 구조체'와 유사한 방식의 작업논리가 발견되었다. 이로써 그가 구현

1　졸저, 『이상평전: 모조 근대의 살해자 이상, 그의 삶과 예술』, 그린비, 2012.

한 세계는 20세기 초 활판인쇄 공정에서 활자의 물질성을 구조화한 구축주의 작업임과 동시에 최초로 매트릭스를 이용한 오늘날 시각 커뮤니케이션의 기반이자 새로운 인간 생태계인 '비트맵'(bitmap)의 디지털 가상공간의 원형이었던 것이다.

마지막 5장에서는 1930년대 조선 사회에서 구축주의 형성의 정황 근거를 파악하기 위해 조선에서 발간된 『시대공감』 등의 잡지 편집과 표지 디자인의 사례와 당시 조선총독부 건축과의 내부 분위기 및 일본 건축계의 동향을 살펴보았다.

어떤 독자들은 이 책 부제의 두 인물, '김복진과 이상'을 '한국 구축주의의 기원'으로 다루는 것에 대해 다소 의아해할 수도 있다. 세간에 김복진(金復鎭)은 조소예술가로 알려져 있고, 이상(李箱)은 늘 '난해한'이 아호처럼 따라붙는 시인으로 서로 다른 맥락에서 알려져 있기 때문이다. 그럼에도 불구하고 이 책이 김복진과 이상을 함께 주목하는 이유는 그들의 생애와 작업이 1920년대에서 1930년대를 가로질러 식민지 조선 땅에 발아한 '구축주의'의 형성과 전개를 설명하는 주요 근간이기 때문이다. 이 둘의 예술은 약간의 시차는 있지만, 어느 순간 구축주의라는 같은 프리즘을 함께 통과한 빛줄기와 같았다. "예술은 절름발이 세대의 사회적 삶의 산물"이라는 알렉세이 간의 말처럼 이들은 날개가 큰데도 날 수 없는 '불구가 된 식민지 조선인'으로서 상실과 좌절에 굴하지 않고 예술을 '삶의 예술'로 거듭나게 했고(김복진), 진창의 땅을 파고 또 파야만 했던 분투적 '또팔씨'(且8氏)이자 '우주적 가상세계의 구축자'(이상)로서 치열하게 새

로운 예술로 나아갔기 때문이다.

이제 우리의 현실은 앞으로 어떤 형태의 사회와 예술이 지속 가능하며, 진정 삶을 위한 것인지 질문을 던지고 있다. 뜻밖의 코로나19 대재난으로 초래된 일상의 붕괴, 자원과 환경 위기, 전쟁과 자국중심 패권주의 등 절체절명의 위기에 처한 인간세계에 한낱 달콤한 볼거리를 넘어서 일상생활을 지속시킬 수 있는 '새로운 삶의 예술'이란 과연 무엇인가? 삶에 대한 총체적인 재편성이 진행되는 현시점에서, 필자는 20세기 초 기존 삶을 뒤흔든 격변기를 치열하게 산 예술가들의 궤적을 되짚어 보고 해답을 찾고자 이 책을 세상에 보낸다.

이 책은 2018년 대한민국 교육부와 한국연구재단의 지원을 받아 진행한 연구 결과로 세상에 나왔다. 연구 기간 중 일본과 러시아 현지답사를 포함해 각자 연구를 수행한 공동연구진(김용철, 박종소, 서정일 교수)과 보조연구원들에게 책임연구원으로서 그간의 노고에 감사를 드린다. 졸저 『이상평전』이 나온 지 어느새 10년의 세월이 흘렀다. 이번에도 흔쾌히 출판을 맡아 주신 그린비 출판사 유재건 대표님과 책이 나오기까지 지난 시간 동안 삶의 곳곳에서 도움을 주신 많은 분들께도 감사를 전한다.

언제나 그랬듯 변함없이 내게 큰 격려와 용기를 준 평생지기 아내 김성복 교수의 헌신과 사랑에 감사한다.

2022. 3. 10.
인생의 변곡점에서

구축주의의 길

1. 단서들

그동안 국내에서 구축주의(Constructivism)는 '러시아 아방가르드' 관련 연구와 함께 미학, 문예론, 정치-사회학, 미술, 건축, 패션, 음악, 공연예술 등의 여러 분야에 걸쳐 연구되었고 지속적인 관심을 받아 왔다.[1] 이 연구들은 1917년 10월혁명을 전후로 펼쳐진 러시아 아방가르드의 출현 배경과 이념에서부터 활동 및 전개에 이르기까지 각 분야별 관심사에 따라 이를 다양하게 소개하고 이해를 넓히는 데 기여했다. 그러나 전체 연구 성과에 비해 러시아 구축주의가 1920~30년대 '식민지 조선의 예술 활동'에서 이론가와 예술가들의 사고 및 작업에 발현된 '직접적 관련성'에 대해서는 소수의 연구만 있어 왔다. 이로 인해, 결과적 산물로서 작품 형태와 요소의 양식적 유사성에 대한 검토에 비해 당대 사회문화적 상황 속에서 상호작용한 내밀한 사고 과정은 별로 다뤄지지 않은 아쉬움이 있다. 또한 1920년대 조선사회에 출현한 신흥 미술운동을, 신문화와 이른바 자족적인 '예술지상주의'에 반대해 '사회와 생활 속의 예술'을 주장한 카프(KAPF,

1 국내에서 '러시아 아방가르드' 관련 연구는 국회도서관의 통합 검색 결과, 도서자료 8권, 학위논문 20편, 연속간행물 및 학술기사 77편 외 기타 2편으로 총 107건이 검색되고 있다. 참고로 이 주제와 관련된 검색어 '러시아 구성주의'의 경우 도서자료 2권과 학위논문 35편, 연속간행물 및 학술기사 36편, '러시아 구축주의'의 경우 도서자료 1권과 학위논문 4편, 연속간행물 및 학술기사 24편이 국내에서 발표된 것으로 확인됐다. http://dl.nanet.go.kr (2022년 4월 13일 검색 기준)

조선프롤레타리아예술동맹)의 '신흥문예운동'[2]이라는 큰 용어 속에 포괄적으로 다룸으로써, 개별 예술가의 실체적 움직임의 방향과 의미를 파악하는 데 미흡했다.

　무엇보다 '구축주의'는 1921년 소비에트의 새로운 사회건설을 위한 문화와 교육을 모색하기 위해 신설된 나르콤프로스(Narkompros, 인민계몽위원회)가 설립한 인후크(INKhUK, 예술문화연구원)에서 '구성과 구축 사이의 논쟁'을 거쳐 탄생한 '생산주의'와 함께 검토되어야 한다. 구축주의는 오늘날 디자인과 건축 분야와 직결된 매우 '치열한' 개념임에도, 그동안 특히 국내 미술과 디자인 분야에서 일본을 통해 소개된 '구성파' 내지 '구성주의'라는 용어와 개념으로 사용되어 왔다. 이로 인해 전통적인 이젤회화와 구별은 되지만 여전히 미술의 한 유파 정도로 느슨하게 인식되어 주로 '양식적 차원'에서 논의되었다. 역사적으로 이러한 인식은 독일에서 1년간 국제적 구축주의를 접하고 1923년 귀국한 일본의 무라야마 도모요시의 영향으로 보여진다. 무라야마는 귀국한 1923년 〈의식적 구성주의전〉을 열고, 이듬해에 '마보'(MAVO)를 결성하고 『현재의 예술과 미래의 예술』과 『구성파 연구』를 출판했는데, 이러한 맥락이 한국에 유입되어 재고없이 이어진 관례에 기인한 것으로 보인다. 이로 인해 구축주의는 본래 의미에서 탈구되어 '구성주의' 차원에서 이해되고 다뤄진 경우가 많았다.

　이러한 문제의식에 기초해 필자는 1920년대에서

2　안막, 「조선 프롤레타리아예술운동 약사(略史)」, 『思想月報』 1932.10.

1장. 구축주의의 길

1930년대 식민지 조선의 예술 활동과 러시아 구축주의의 관련성에 대해 구체적으로 검토하고자 한다. 앞서 발표한 '이상 연구들'[3]을 종합해 이상의 생애와 작품을 연결하고자 시도한 『이상평전』(2012) 집필 과정에서, 필자는 1930년대 이상의 실험 시의 내용과 타이포그래피, 삽화와 잡지 표지 디자인 등의 텍스트가 1920년대 러시아와 서구에서 진행된 구축주의와 깊이 공명한 추가적 단서들을 발견했다.[4] 예컨대 그것은 선행 연구, 「이상 시의 시공간 의식과 현대 디자인적 가상공간」(2009)에서 밝힌 그의 표지 디자인이었다. 이는 1929년에 건축잡지 『朝鮮と建築』(조선과 건축) 표지 공모전에서 1등상을 받은 디자인[그림 1]인데, 성격적으로는 말레비치의 절대주의, 엘 리시츠키의 구축주의, 독일 바우하우스의 헝가리 출신 구축주의자 모호이-너지(Moholy-Nagy)의 작업과 맞닿아 있다. 즉 『朝鮮と建築』 제호의 타이포그래피 디자인에서 '과'를 뜻하는 일본어 'と'의 타이포그래피가 이상이 첫 번째 발표한 「이상한가역반응」(1931)의 시행, "직선은 원을 살해하였는가"에 담긴 심상(心象)과 동일하게

3 졸고, 「시각예술의 관점에서 본 이상 시의 혁명성」, 권영민 편저, 『이상문학연구 60년』, 문학사상사, 1998. 위 논문은 1997년 11월 세종문화회관에서 문학사상사가 개최한 〈이상문학연구 60년 학술 심포지엄〉의 제2부 '인접 학문의 시각에서 본 이상문학의 본질'에서 발표되어 위 책으로 엮였다. 졸고, 「이상 시의 시공간 의식과 현대 디자인적 가상공간」, 『한국시학연구』 제26호, 2009, pp.7~37; Min-soo Kim, "An Eccentric Reversible Reaction: Yi Sang's Experimental Poetry in the 1930s and Its Meaning to Contemporary Design", *Visible Language* 33(3), 1999. pp.196~235; 졸저, 『멀티미디어 인간 이상은 이렇게 말했다』, 생각의 나무, 1999.
4 졸저, 『이상평전』, 그린비, 2012.

그림 1 이상의 『朝鮮と建築』 표지 디자인(1929)과 제호에 사용된 일어 'と'자. 이 제호 디자인은 「이상한가역반응」(1931)의 시 구절 이미지로 사용되었다.

그림 2 엘 리시츠키, 「붉은 쐐기로 흰색을 쳐라」, 1919, 종이에 컬러 리소그래프, 51x62cm.

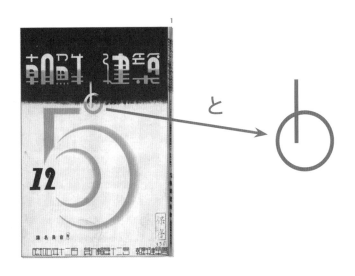

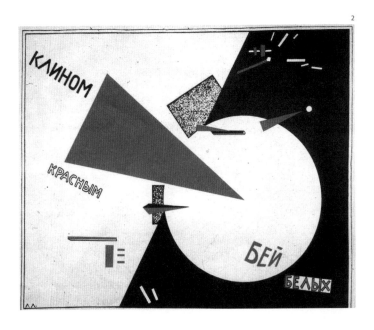

1장. 구축주의의 길

디자인된 것이다.[5]

이에 추가해 『이상평전』에서는 1931년 『朝鮮と建築』 표지 공모에서 4등을 수상한 이상의 디자인[그림 3-1]이 레제의 '튜비즘'(Tubism)이나 건축가 르 코르뷔지에가 화가로서 표명한 '퓨리즘'(Purism)의 기계미학과 관련이 있음을 밝혔다.[6][그림 3-2] 다음에서 논의하겠지만 이는 러시아 구축주의가 기반한 '생산주의' 차원과 리시츠키 등의 '사물주의'(вещизм)[7]와의 깊은 연관성을 반영한 것이라 할 수 있다.

특히 이상과 구축주의의 관련성에서 주목할 중요한 단서는 러시아 내전(1917~1922)에서 볼셰비키 적군의 승리를 위해 1919년 리시츠키가 디자인한 포스터, 「붉은 쐐기로 흰색을 쳐라」[그림 2]이다. 흰색의 원형을 공격하는 붉은 쐐기의 이미지인 이 포스터는 위 〈그림 1〉의 『朝鮮と建築』(조선과 건축) 제호 속의 '과'를 뜻하는 일어 'と'를 '원형과 이를 찌르는 직선 형태의 관계'로 변형시킨 타이포그래피와 동일한 방식으로 의미를 발생시킨다.

이는 그가 식민지 현실공간에서 일제가 도시화하는 식민지 조선의 모조 근대에 대한 '반역과 탈주의 비밀 계

5 이에 대한 자세한 설명은 졸고, 「이상 시의 시공간 의식과 현대 디자인적 가상공간」, 15쪽, 25쪽과 앞의 책, 200~207쪽 참고 바람.
6 『이상평전』, 308~309쪽.
7 이는 1922년 엘 리시츠키와 일리야 에렌부르크가 발간한 국제적 성격의 잡지 『사물』, 곧 『베시/오브제/게겐슈탄트』(Вещь/Objet/Gegenstand)를 통해 정식으로 이론화되었다. 이 잡지는 제목을 3개국 언어(러시아어/불어/독어)로 표기하고 부제를 '현대 예술 국제 평론'(МЕЖДУНАРОДНОЕ ОБОЗРЕНИЕ СОВРЕМЕННОГО ИСКУССТВА)으로 하는 등 국제적 면모를 보여 준다. 필자는 이 잡지의 번역해설서를 준비 중에 있으며 곧 출간할 예정이다.

획'을 모색하고, 새로운 세계의 구축과 인간의 출현을 선
언한 「선에관한각서 1」을 비롯해 많은 시와 타이포그래
피 및 삽화 등의 텍스트에서 쏘아 올린 탄도의 궤적이 러
시아 구축주의와 무관하지 않음을 말해 주는 것이라 할
수 있다.

 그러므로 1930년대 이상의 예술에서 발견되는 구축
주의의 양상과 가설에 기초한 보다 구체적이고 본격적
인 검토가 필요하다. 이를 위해 먼저 1920년대 러시아 아
방가르드로부터 구축주의가 나온 역사적 과정과 이러한
움직임이 1920년대 식민지 조선과 일본에 출현한 총체
적 배경에 대해 살펴보고자 한다.

그림 3-1 이상,『朝鮮と建築』표지 디자인, 1931.

그림 3-2 르 코르뷔지에(본명: 샤를-에두아르 잔느레),「정물」, 1922, 유화, 81x99cm.

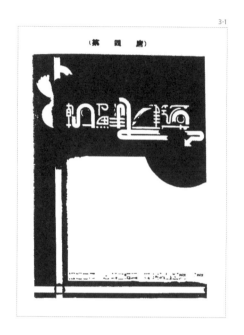

3-1

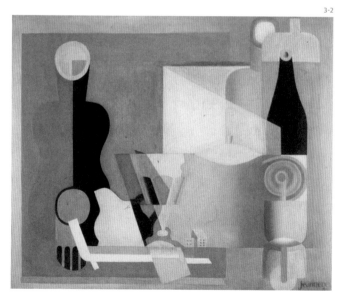

3-2

1. 단서들

2. 러시아 아방가르드와
구축주의 역사

지난 20세기 예술사에서 1920년대 러시아 구축주의의
형성 과정만큼, 인간사회와 예술의 관계에 대해 서로 대
립된 관점과 태도를 지닌 예술가, 이론가, 비평가 들이
개인 또는 집단과 교육기관 등을 통해 변증법적 진화 과
정을 거친 사례는 찾아보기 힘들다. 이런 점에서 러시아
구축주의의 역사적 맥락을 개괄하는 일은 '예술을 위한
예술'처럼 예술 단독의 문제가 아니라, 실타래의 가닥을
찾듯 새로운 사회와 삶의 문제 속에서 다뤄져야 한다. 따
라서 이는 10월혁명을 전후로 진행된 러시아 아방가르
드의 전개, 곧 초기의 무정부주의적 태도와 활동에서부
터 혁명 후 예술이 정치와 결합한 이른바 '예술의 정치화
또는 미학의 정치화'[8]로 향해 간 이념과 실천의 전체 연
결망 속에서 파악되어야 한다. 더욱이 1920~30년대 '식
민지 삶의 아비투스' 속에서 치열하게 분투한 조선의 문
예 활동 시기와 구축주의의 관련성을 검토하기 위해선
적어도 러시아혁명 전후에 펼쳐진 다음 네 단계의 시기
에 대한 조망이 필요하다.

8 예술사가이자 미디어이론가 보리스 그로이스는 1920년대 아방
가르드 예술을 '예술의 정치화 또는 미학의 정치화'로, 스탈린 정권
이 1932년 4월 모든 예술단체를 해산하는 칙령을 공표한 이후 진
행된 체제예술의 성격을 '정치의 예술화 또는 정치의 미학화'로 개
념화한 바 있다. Boris Groys, *The Total Art of Stalinism: Avant-Garde,
Aesthetic Dictatorship, and Beyond*, Verso, 2011, pp.33~34.

첫 번째 단계는 1905년 5월혁명 무렵부터 시작된 주관주의 예술을 향한 징후가 나타난 시기이다. 당시 러시아에서 프랑스 상징주의 계열의 영향을 받아 〈진홍 장미〉(1904), 〈예술세계〉(1906), 〈푸른 장미〉(1907)와 같은 전시회가 개최되었다. 이는 전통적인 서사 이미지에서 벗어나 '신원시주의'(Neoprimitivism) 회화가 발산된 시기[9]로 아방가르드 출현의 서막에 해당한다. 그러나 엄밀히 말해 신원시주의는 '주관적이고 직관적인 접근'을 거쳐 프랑스 야수파와 입체파를 이탈리아 미래파와 결합하고 이를 바탕으로 통속 판화인 루복(лубо́к)과 이콘화의 전통을 재해석한 것이라 할 수 있다.

두 번째 단계는 이러한 조짐에 전통 회화매체의 굴레에서 벗어나 무대와 의상 디자인 등에 주목한 디아길레프(Sergei Diaghilev)의 파리 발레뤼스(Ballets Riusses) 공연(1909)에 예술가들(곤차로바, 라리오노프, 박스트 등)이 참여한 1910년 무렵의 상황이다.[그림 4, 5] 곤차로바와 라리오노프가 풋풋한 정서의 전통 민속화 루복을 현대적으로 접목시켰다면, 박스트(Léon Bakst)는 1910년 6월 파리에서 초연한 스트라빈스키의 〈불새〉 공연에서 골로빈(Aleksandr Golovin)의 무대 디자인과 함께 페르시아풍의 이국적이고 화려한 디자인의 발레리나 의상을 선보였다.[그림 6]

9 게일 해리슨 로먼 외 엮음, 『아방가르드 프런티어: 러시아와 서구의 만남, 1910~1930』, 차지원 옮김, 그린비, 2017, 13쪽.

그림 4 나탈리아 곤차로바, 「부채와 숄을 쥔 스페인 무희」 의상 디자인, 1916년경.

그림 5 미하일 라리오노프, 「시간의 태양」(Le Soleil De Nuit) 무대의상 디자인, 1915.

그림 6 레온 박스트, 「불새」 발레리나 무대의상 디자인, 1910.

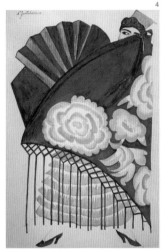

1장. 구축주의의 길

이 시기는 러시아 아방가르드의 '정체성'이 공연, 출판, 전시 등 새로운 형식과 내용의 집단 활동으로 윤곽을 드러내기 시작했다는 점에서 중요하다. 예컨대 1910년 마티우신과 구로가 주도한 '청년연합'(Союз молодёжи)에 이어 입체-미래주의[10]를 탄생시킨 문예집단 '길레아'(Гилея)와 시각예술집단 '다이아몬드 잭'(Бубновый валет)의 결성, 그리고 '당나귀 꼬리'(Ослиный хвост) 등의 집단적 표명이 있었다.

길레아에는 훗날 '러시아 미래주의의 아버지'라 알려진 시인이자 화가인 다비드 부를류크와 그의 형제 블라디미르 부를류크를 비롯해 크루체니흐, 흘레브니코프, 구로, 카멘스키 등이 참여했고, 나중에 마야콥스키가 동참했다.[그림 7]

이들 중 다비드 부를류크는 1920년 연해주 블라디보스토크에서 일본으로 건너가 미래주의를 전파하고 일본 전위예술운동의 씨를 뿌렸다. 길레아는 이탈리아 시인 마리네티가 '미래파 선언문'(1909)을 발표하고 이듬해 러시아에서 행한 강연의 영향을 받아, 시인 이고리 세베랴닌(Игорь Северя́нин)이 결성한 신비주의 경향의 '자아-미래파'와 결별하면서 성격과 방향을 달리했다. 1912년 12월 부를류크, 크루체니흐, 마야콥스키, 흘레브니코프 4인이 함께 서명한 선언적 시 「대중의 취향에 따귀를 때려라」[11]에서 그들은 다음과 같이 주장했다.

10 이 글에서 이탈리아 '미래파'와 구분하기 위해 러시아의 경우 '입체-미래주의' 또는 '미래주의'로 표기하기로 한다.

11 Маяковский В. Поли. собр. соч.: В 13 т. Т 13. М., 1960. 원전 번역을 다음의 번역본과 대조해 표기함. 블라디미르 마야콥스키, 『대중의 취향에 따귀를 때려라』, 김성일 옮김, 책세상, 2015, 246쪽.

입체-미래주의자 집단 '길레아'

그림 7-1 왼쪽 뒤부터 블라디미르와 다비드 부를류크, 블라디미르 마야콥스키, 왼쪽 앞부터 흘레브니코프, 쿠즈민, 돌린스키, 1912, 모스크바.

그림 7-2 왼쪽부터 순서대로 크루체니흐, 다비드 부를류크, 마야콥스키, 블라디미르 부를류크, 리프시츠, 1913, 모스크바.

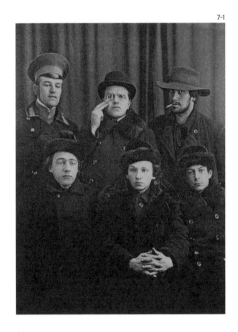

7-1

7-2

1장. 구축주의의 길

우리의 새로운 첫 번째 예상치 못한 글을 읽는 이들에게.

오직 우리만이 우리 시대의 얼굴이다. 시간의 뿔나팔은 우리에 의해 언어예술 속에서 울려 퍼진다.

과거는 편협하다. 아카데미와 푸시킨은 상형문자보다도 더 이해하기 어렵다.

푸시킨, 도스토옙스키, 톨스토이, 그 밖의 등등을 현대의 증기선으로부터 던져 버려라. [⋯]

우리는 다음과 같은 시인의 권리를 존중하기를 명령한다.

1. 자의적인 파생어로서 새로운 단어의 어휘 사전을 양적으로 확장할 권리.
2. 그들 이전에 존재하던 언어에 대해 참을 수 없어 증오할 권리.
3. 두려움을 갖고, 당신들이 목욕탕 빗자루로 만든 싸구려 명예의 화환을 오만에 찬 자신의 이마에서 제거할 권리.
4. 비난과 분노의 바다 가운데서 〈우리〉라는 단어의 바위 위에 서 있을 권리 그리고 아직까지 우리의 문장에 당신들의 〈상식〉과 〈좋은 취향〉이라는 더러운 낙인이 남아 있을지라도, 그것들에는 새로운 미래의, 자기 충족적(스스로 비상하는) 단어의 아름다움의 첫 번갯불이 이미 번쩍이고 있다.

다비드 부를류크, 알렉산드르 크루체니흐,
블라디미르 마야콥스키, 빅토르 흘레브니코프.
모스크바, 1912년 12월.

기존 예술에 대한 이러한 선언적 명령과 '새로운 권리' 주장으로 길레아는 러시아에서 시의 언어와 미술의 언어를 상호 결합해 기존의 회화 영역을 초월한 이른바 '초이성 언어', 곧 자움(заумь)을 탄생시켰다. 자움의 언어적 혁신은 문학뿐만 아니라 서적과 무대 디자인 등의 시각예술로 예술의 경계를 허물고 확장시켰다. 이로써 그들은 문학과 미술의 분리된 영역이 일상의 대중매체와 접속할 수 있도록 교량을 놓았고, 특히 시인 크루체니흐와 흘레브니코프가 모스크바에서 라리오노프와 곤차로바와 만나 시도한 협업은 석판인쇄(lithography) 출판의 시각적 개념, 강렬한 색의 주입, 젤라틴 복사법과 같은 인쇄 기법의 활용뿐만 아니라 리노컷(linocut) 같은 판화 기법의 혁신적 사용[12] 등을 통해 20세기 전체 시각 디자인의 기법과 커뮤니케이션에 지대한 영향을 주었다.그림 8, 9

또한 내용적으로 길레아의 작업은 혁명 전 러시아 대중의 일상과 현실을 투영한 거울 이미지였다. 예컨대 그들은 북 디자인 등에 거친 질감의 기존 벽지를 소재로 사용해 극도로 궁핍한 일상의 경제 현실을 표현했으며, 혁명의 전조로서 기존 언어예술에 대한 "참을 수 없어

12　Margit Rowell and Deborah Wye eds., *The Russian Avant-Garde Book 1910-1934*, The MoMA, 2002, p.62.

　　　　　　　　　　　　　　　1장. 구축주의의 길

그림 8 곤차로바, 흘레브니코프·크루체니흐가 쓴 「지옥의 게임」(A Game in Hell), 1912, 리소그래프, 18.3x14.6cm.

그림 9 올가 로자노바, 크루체니흐가 쓴 「전쟁」(War), 1916, 리노컷, 1916, 41.2x30.6cm.

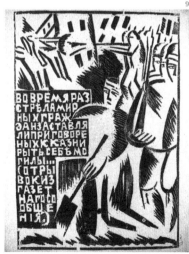

증오할 권리"를 담았다.[그림 10] 그것은 내용과 형식에서 과거의 글자와 단어들이 누려 온 고전적 특권과 위상을 전복시키기 위한 시도였다.

한편 라리오노프가 조직한 전시회 〈당나귀 꼬리〉에 참여한 곤차로바, 말레비치, 타틀린 등은 1912년 3월 모스크바에서 최초로 입체-미래주의를 강력하게 표명했다. 이들 중 라리오노프는 1913년에 곤차로바와 함께 이른바 "입체파, 미래파와 오르피즘의 종합"으로 알려진 '광선주의'(Rayonism) 선언문을 발표했다.[13] 그는 이 선언에서 "개성이 미술작품에서 어떤 가치를 갖는 것에 대해 반대한다. 미술작품에만 주의를 기울여야 하며, 그것이 창조된 수단과 법칙에 따라 바라보아야 한다"는 개념을 주장했다.[그림 11] 마야콥스키가 광선주의를 두고 인상주의에 대한 입체파적 해석이라고 설명했듯이, 러시아 입체-미래주의는 마티스의 야수파 같은 구상적 방법도 일부 수용하며 입체파를 비롯해 퓨리즘과 신조형주의 같은 서구의 새로운 경향들과 함께 '공간 예술'로 나아갈 수 있는 디자인과 건축의 새로운 언어와 방법을 개발했다.[14][그림 12]

이런 의미에서 〈당나귀 꼬리〉는 각각 절대주의와 구축주의를 주도한 두 명의 거장, 말레비치와 타틀린이 함께 참여한 첫 전시회라는 것뿐만 아니라 20세기 현대 타이포그래피와 그래픽 디자인의 차원에서도 중요하다.

13 캐밀러 그레이, 『위대한 실험: 러시아 미술 1863-1922』, 전혜숙 옮김, 시공아트, 2001, 138쪽.

14 Selim O. Khan Magomedov, *Pioneers of Soviet Architecture: The Search for New Solutions in the 1920s and 1930s*, Rizzoli, 1987, p.61.

10

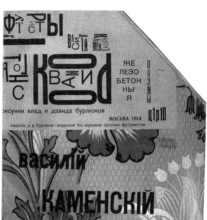

그림 11-1　미하일 라리오노프, 「광선주의 구성: 붉은색의 지배」, 1912~1913(화가는 1911년으로 표기), 유화, 52.7x72.4cm.

그림 11-2　미하일 라리오노프, 크루체니흐가 쓴 「반죽음」, 1913, 리소그래프, 18.4x14.8cm.

11-1

11-2

1장. 구축주의의 길

이들의 작업은 기존 문학 출판물과 근본적으로 성격이 달랐기 때문이다. 그것은 문자언어의 보조적 기능으로서 '삽화'나 '회화적 드로잉'이 아니라 보다 단순하고 간결한 또 하나의 언어로서 '그래픽'의 출현을 의미한다.

이는 입체-미래주의가 문자 영역에서는 시인들이 '초이성 언어'를 통해 혁파하고자 했던 문자적 의미의 해방을, 시각예술 영역에서는 북 디자인으로 뚫고 나갔음을 뜻한다.[15] 달리 말해 그것은 과거에 시인들이 시적 의미만을 전달했던 '단어의 나열'이 아니라, 단어의 이미지를 질료로 구성한 '그래픽적 사물과 활자 공간'으로서 구축주의 타이포그래피와 북 디자인을 예고한 것으로, 1917년 혁명 무렵까지 출간된 입체-미래주의 출판물의 근간을 이뤘다.[그림 13]

세 번째 단계는 미래주의의 종언을 선언한 입체-미래주의가 이른바 '비대상 예술'의 무한 가능성으로 환원된 1915년부터 1920년에 이르는 시기로, 1915년 이른바 〈0,10〉 전시회로 알려진 〈최후의 미래주의 회화전람회: 0,10〉[16]에서 그 특징이 명료하게 드러났다.[그림 14] 전시회

15 Nina Gurianova, "A Game in Hell, hard work in heaven: Deconstructing the Canon in Russian Futurist Books", *The Russian Avant-Garde Book 1910-1934.*

16 이 전시회에 대해 많은 문헌들이 0과 10 사이에 '마침표'를 찍어 '0.10'으로 표기하는 경우가 대부분이다. 그러나 이는 사실과 다르다. 푸니가 디자인한 공식 포스터를 자세히 보면, 부제 "0,10"의 0과 10 사이는 '마침표'가 아니라 '쉼표'로 표기되어 있다. 따라서 그 의미는 글자 그대로 '0을 추구하는, 10인의 작가들'의 의미가 된다. 그러나 언제부터인가 문헌들에 마침표, '0.10'로 표기된 것은 훗날 이론가와 예술사가들 중 누군가 말레비치가 주장한 절대주의의 개념인 '절대적 영점(永點, Nullpunkt)'을 투사해 강조한 것으로 여겨진다. 당시 전시회를 조직한 인물이 말레비치인 것은 사실이지만 타틀린과의 극심한 경쟁적 대립관계를 고려할 때, 푸니의 포

1장. 구축주의의 길

제목이 의미하듯, 그것은 '미래주의의 종언'이자 '최초의 비대상주의'를 천명한 출발점이었다.

비대상 예술의 전조는 1913년 타틀린의 「매달린 부조」나 말레비치의 「흰색 바탕 위의 검은 사각형」에서 나타났고, 같은 해에 로드첸코는 이미 '비대상주의'를 확립했다.[17] 이반 푸니가 디자인하고 석판화로 인쇄한 공식 포스터에는 부제 '0,10'이 제목보다 훨씬 크게 강조되어 전시회의 의미를 전달했다.[그림 15] 그것은 '무(無, 0)의 세계'로 환원해 새로운 예술을 추구한 '10인의 참여자'를 지칭했다.[18] 이 전시가 역사적으로 중요한 것은 말레비치와 타틀린이 서구의 입체파를 뛰어넘고자 개발한 '비대상 예술'의 '협력자'이자 '새로운 회화적 사실주의' 공간(말레비치)과 사물의 파편들로 조합된 '반–부조'의 물질적 재료 조작(팍투라)의 공간(타틀린)[19]에서 각자 자율적 언어로 다투는 '경쟁자'로 전면에 등장했다는 사실이다. 이로 인해 각기 추종자들의 분화와 결합이 이루어졌다.

스터처럼 부제를 쉼표로 표기한 것이 원래 전시 기획의도와의 '무난한 합일점'이었을 것이다.

17 George Rickey, *Constructivism: Origins and Evolution*, George Braziller, 1995[1967].

18 Leah Dickerman, *Inventing Abstraction 1910-1925*, MoMA, 2012, p.206. 원래 전시 기획에서 참가자는 10인이었지만, 실제로는 말레비치와 타틀린을 비롯해 이반 푸니, 류보프 포포바, 이반 클리운, 올가 로자노바 등 14인이 참여한 것으로 알려져 있다.

19 이 단계에서 타틀린은 훗날 구축주의 이론에서 알렉세이 간이 말한 또 다른 구축주의 원리인 '텍토닉스'(tektonics/tektonika)를 아직 반영하지 않았다. '사회의 필요를 예술적 경험으로 합성하는 프로세스'로서 텍토닉스 원리가 타틀린에서 가장 명확하게 드러난 것은 그가 1919년에 디자인하고 1920년에 첫 모델을 제작한 '제3인터내셔널 기념탑'이었다.

그림 13-1 크루체니흐, 「폭발」(Взорвался), 1913, 리소그래프, 어떤 지면은 활자로 스탬프 처리.

그림 13-2 카지미르 말레비치, 흘레브니코프·크루체니흐·엘레나 구로가 쓴 「셋」(The Three) 표지 디자인, 1913, 리소그래프, 19.3x18cm.

13-1

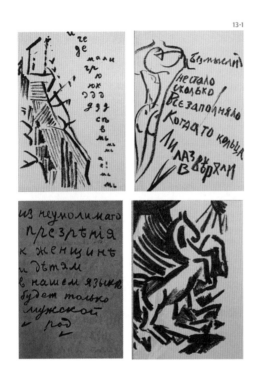

13-2

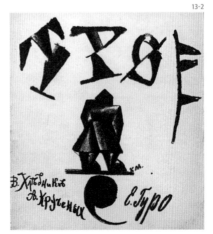

1장. 구축주의의 길

그림 13-3 마야콥스키, 「나」(Я), 1913, 리소그래프, 모스크바.

13-3

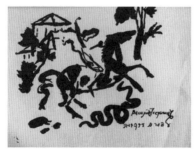

그림 13-4　일리야 즈다네비치의 시와 삽화, 『소피아 게오르기예브나 멜니코바에게: 환상적 선술집』에 수록, 1919, 활판 인쇄와 콜라주.

그림 13-5　키릴 즈다네비치의 시와 삽화, 『소피아 게오르기예브나 멜니코바에게: 환상적 선술집』에 수록, 1919, 활판 인쇄와 콜라주.

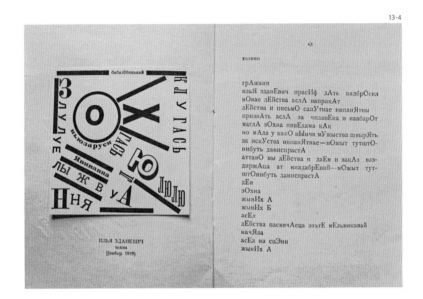

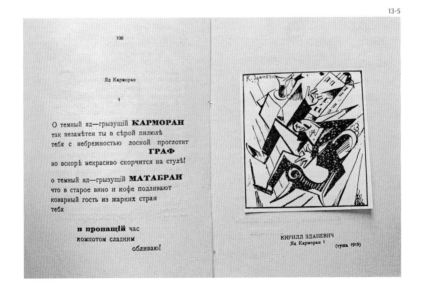

1장. 구축주의의 길

그림 14-1 페트로그라드에서 개최된 〈최후의 미래주의 회화전람회: 0,10〉(1915.12~1916.1) 전시 장면, 말레비치의 작품이 걸린 전시실.

그림 14-2 〈최후의 미래주의 회화전람회: 0,10〉 전시 작품 중 말레비치, 「절대주의 회화」, 1915.

그림 15 이반 푸니가 디자인한 〈최후의 미래주의 회화전람회: 0,10〉 포스터. 흔히 러시아 아방가르드 관련 문헌은 이 전시를 0과 10 사이에 마침표를 찍은 '0.10'으로 표기한다. 그러나 포스터는 분명히 0과 10 사이를 '쉼표'로 표시하고 있다.

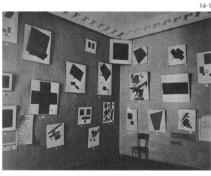

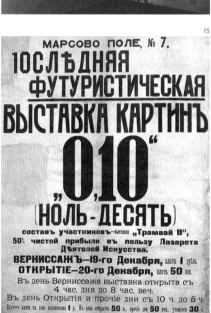

2. 러시아 아방가르드와 구축주의 역사

말레비치는 혁명 후 1919년 새로 설립된 비텝스크 (Vitebsk) 인민예술학교에서 그보다 11살 어린 동료 엘 리시츠키 등과 교육체제를 개편해, 1920년 신예술의 중 심으로서 집단, 코뮌, 당, 조직이자 형제 같은 관계로 이 루어진 '우노비스'(UNOVIS, 신예술의 옹호자들)를 조직 했다.[20]그림 16 말레비치와 리시츠키의 만남은 교육뿐만 아 니라 디자인과 건축 실무에 지대한 영향을 주었는데, 그 들의 상보적 관계가 시각언어 개발뿐만 아니라 구축주 의의 전개에 기여했기 때문이다. 예컨대 말레비치의 절 대주의는 리시츠키가 '프로운'(proun)을 개발하는 데 영 향을 주었다. 프로운이란 무한공간에서 자유 유영하는 기하학적 솔리드 형태들의 입체투영법(axonometric)에 의한 배치가 특징인 작업이다. 역으로 건축 교육을 받은 리시츠키는 말레비치가 엄숙한 절대주의의 회화 공간을 자유로운 형태적 볼륨을 지닌 육면체들이 수평과 수직 으로 상호 관통하는 '아키텍톤'(architecton)을 개념화하 고 화면에 건축적 활력을 불어넣어 미래 주택의 가능성 을 제시하는 데 영향을 주었다.[21]그림 17 말레비치는 리시츠

20 Aleksandra Shatskikh, *Vitebsk: The Life of Art*, Yale University Press, 2007, pp.108~109. 비텝스크 인민예술학교는 혁명 직후인 1919년 예술 교육 개혁 차원에서 모스크바와 페트로그라드(상트 페테르부르크)에 설치한 스보마스(SVOMAS, 국립자유예술가스튜 디오)를 모델로 설립되었다. 말레비치는 모스크바에서 만난 리시 츠키가 학장 샤갈에게 그를 추천하여 이 학교에 초빙되었다. 샤갈 이 사임한 후 비텝스크 인민예술학교는 말레비치 주도하에 혁신 적인 신예술 교육체제로 전환했다. 우노비스는 새로운 형태 개발 에 관심을 둔 시인, 음악가, 배우, 공예가 등 누구라도 구성원이 될 수 있는 열린 조직이었기 때문에 미술학교보다 예술종합학교에 가까웠다.

21 Khan Magomedov, *Pioneers of Soviet Architecture*, p.63.

1장. 구축주의의 길

그림 16-1 우노비스의 말레비치와 구성원들, 1921.

그림 16-2 비텝스크 창조 위원회 I, 「우노비스」, 1920.11.20, 리소그래프, 58.5x51cm, 우노비스 홍보용 전단으로, 가운데 열에 차시니크(Ilya Chashnik)의 작업을 소개하고 있다.

그림 17 말레비치, 아키텍톤(Architecton) 「알파」, 1923~1924, 석고, 31.5x80.5x34cm.

16-1

16-2

17

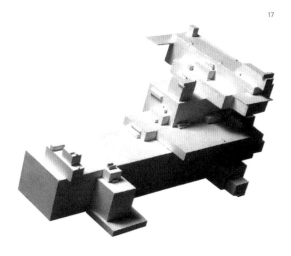

키가 우노비스를 떠난 뒤, 1924년 무렵에 레닌그라드(상트페테부르크)의 미래 계획으로 「조종사 하우스」(1924)와 절대주의 모던 빌딩 안을 등각투상(isometric) 드로잉으로 남기기도 했다.

　말레비치는 1920년에 캔버스와 물감을 내던지고 본격적으로 아키텍톤의 개념을 통해 새로운 건축적 가능성을 모색했지만 여전히 그를 끌어당긴 것은 '미술의 회화적 언어'였다. 한편 타틀린은 1915년 상트페테르부르크에서 '반부조'(counter-relief)를 표명한 작품에서 벽면 모서리를 활용한 최초의 구축물을 선보였고,^{그림 18-1} 1918년에서 1919년 사이에 모스크바 스보마스(SVOMAS)[22]에서 가르치면서 스텐베르크 형제와 메두네츠키 등의 젊은 예술가들에게 지대한 영향을 주었다. 특히 1919년에 디자인해 1920년 첫 번째 모델을 선보인 「제3인터내셔널 기념탑」^{그림 18-2}은 재료를 통해 3차원을 지각하고 조직하는 구축주의 원리를 공간, 사물, 이미지 제작에 확대 적용한 것으로 가보, 로드첸코, 클루치스, 스텐베르크 형제 등에 영향을 주었다. 엄밀히 말해, 1920년 말에 비텝스크의 말레비치와 우노비스를 떠나 모스크바로 간 리시츠키가 인후크(INKhUK, 예술문화연구원)——막 출범한 구축주의 논의와 교육의 심장부——에 참여하고, 브후테마스에서 가르친 것도 바로 이런 맥락이었다. 말레비치와 절대주의에 만족할 수 없었

22　국립자유예술가스튜디오(SVOMAS, Svobodnye gosudarstvennye khudozhestvennye masterskiye)는 10월혁명 후 여러 도시에 세워진 미술학교로, 이 중에서 모스크바 스보마스를 모태로 1920년 브후테마스가 설립되었다.

그림 18-1　타틀린, 「코너 릴리프」(corner-relief), 1915.

그림 18-2　타틀린, 「제3인터내셔널 기념탑」 첫 번째 모델, 1920. 사진 왼쪽 아래, 기념탑에 기대어 파이프를 물고 서 있는 타틀린.

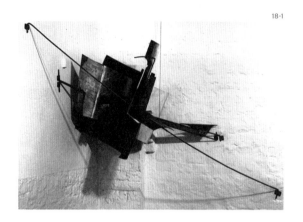

18-1

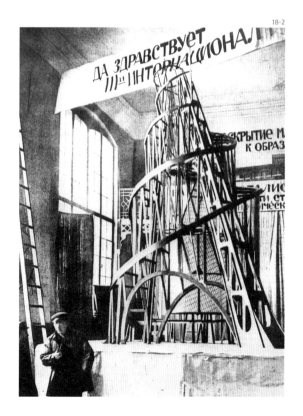

18-2

던 '근본적 새로움'이 타틀린의 영향을 받은 구축주의 운동으로 모스크바 인후크에서 전개되고 있었던 것이다.

새로운 움직임은 나움 가보(Naum Gabo)[23]에게서도 포착되었다. 1915년에 최초의 구축물을 제작한 가보는 이후 타틀린의 영향을 받아 입체의 폐쇄된 볼륨을 거부하고 채워진 매스(양감)로부터 볼륨을 해방시킨 작업을 선보였다. 그리고 1920년에 그는 친형이자 조각가인 안투안 펩스너와 함께 당대 예술이 처한 현실의 난국을 '본질적 삶을 위한 예술'로 타개하길 촉구하는 "사실주의 선언서"[24]를 포스터처럼 인쇄해 전시회에서 발표했다.

　　위와 같은 움직임들이 마침내 구축주의로 향하는 마지막 네 번째 단계를 형성시켰다. 구축주의의 제도적인 기반은 1920년 5월과 12월에 각각 설립된 연구 및 비공식 교육 기관 인후크와 공방(스튜디오) 체제의 예술학

23　본명은 나움 니미아 펩스너(Naum Neemia Pevsner, 1890~1977)로, 조각가 안투안 펩스너(Antoine Pevsner, 1886~1962)의 동생이다.
24　이 선언서의 제목(РЕАЛИСТИЧЕСКИЙ МАНИФЕСТ, realistic manifest)은 흔히 미술에서 말하는 구상적 묘사 내지는 서술로서의 사실주의나 리얼리즘과 관련이 없다. 제목은 내용과 관련해 '예술의 오늘, 현실 선언'을 지시하고 있다. 말레비치가 기존 회화와 구분해 캔버스와 색 자체의 사실성(존재성)만으로 절대주의를 규정하면서, 자신의 예술이 사실주의와 아무 관련이 없음에도 '회화적 사실주의'라 명명한 것과 유사한 맥락이라고 할 수 있다. 가보와 펩스너는 선언문에서 "[…] 예술의 기초가 진정한 삶의 법칙 위에 세워질 때까지 새로운 문화를 창조한다. 모든 예술가가 우리와 함께 말할 때까지 모든 것은 허구다. 오직 삶과 그것의 법칙만이 진짜이고, 삶에서 활동적인 사람들만이 아름답고 현명하고 강하고 옳다"고 선언하면서 1920년에 당대 예술이 처한 '현실적 난국'의 해법을 '본질적 삶을 위한 예술'로 타개하길 주장했던 것이다. 이 선언서는 1923년 베를린에서 한스 리히터가 리시츠키 등과 함께 발간한 잡지 G의 창간호에 재수록되어 바우하우스를 비롯한 서구에도 알려졌다.

교 브후테마스[25]의 설립을 통해 마련되었다. 이 두 기관은 핵심 구성원들을 공유하고 있었기 때문에 연구와 교육이 상호 연결되어 운영되었다. 그리고 여기서 마치 누에고치의 실처럼 이론과 실천 및 교육 사이에 발생한 수많은 변증법적 논쟁의 가닥들이 뽑혀 나왔다. 인후크와 브후테마스의 초반 분위기는 두 기관 모두 대체로 느슨하고 '낭만적'이었다. 인후크는 나르콤프로스의 순수예술분과(IZO)가 설립한 예술의 원리와 방법을 분석하고 비공식적으로 강의를 계획하는 아카데미 기능을 했는데, 원장직은 국제적·이론적 지명도[26] 때문에 칸딘스키에게 맡겨졌다. 그러나 그가 주도한 프로그램은 그의 뛰어난 명성과 업적에도 불구하고 '너무 낭만적이고 개인주의적이며 심리적'[27]이어서 내부 구성원들의 미래와 맞지 않았다. 그는 1921년 사임하고 독일 바우하우스로 가서 '원, 삼각형, 사각형'의 기본 형태와 삼원색(빨강, 파랑, 노랑)사이의 일대일 상응관계를 묻는 설문조사처럼, 구성원들을 대상으로 주관적이고 근거가 없는 '형태−색채 사이의 보편적 원리'를 추출하는 실험을 계속 이어 갔다. 예컨대 그는 설문 결과 삼각형은 역동적이므로 노랑, 사

25 브후테마스(VKhUTEMAS)는 'Vysshiy gosudarstvennyy khudozhestvenno-tekhnicheskiy masterskiy'의 약자로, 영어로는 'Higher State Artistic and Technical Studios'(국립고등예술기술학교)이다. 학교명 표기에서 알 수 있듯이 이 학교는 마스터가 담당하는 공방(스튜디오) 체제로 출발했다. 이는 1918년에 스트로가노프 응용미술학교와 모스크바 회화조각건축학교를 통합해 조직한 기존의 스보마스(SVOMAS)를 모태로 출범했다.

26 1913년 그가 독일에서 독일어로 발간한 『회고』와 『예술에 있어서 정신적인 것에 대하여』의 일부가 러시아어로 번역되었다.

27 Stephanie Barron and Maurice Tuchman, *The Avant-Garde in Russia 1910-1930 New Perspective*, The MIT Press, 1980, pp.89~90.

각형은 정적이기에 빨강, 원은 고요해서 파랑과 상응한다는 식의 결론을 내렸다.

브후테마스 역시 개교 당시 설립 목적은 레닌이 서명한 인민위원회 결의문이 말하듯, "국가 경제의 이익을 위해 고품질의 예술가를 훈련시키는 것"이었다. 교수진으로 라돕스키(Nikolay Ladovsky), 멜니코프(Konstantin Melnikov)와 같은 건축가를 비롯해 비텝스크에서 합류한 리시츠키 그리고 로드첸코(Alexander Rodchenko), 타틀린, 엑스테르(Alexandra Exter), 포포바(Lyubov Popova), 베스닌(Alexander Vesnin)과 같은 인물들이 각 공방 체제의 학과에 '마스터'로 참여했다.^{그림 19} 브후테마스의 교과 과정은 독일 바우하우스와 같이 '기초 과정'과 '전공 과정'으로 구분되었다. 예컨대 기초 과정은 '공간, 볼륨, 그래픽, 색채' 4개 영역이 핵심 공통 교과목으로 구성되었고, 새로운 산업 생산 방법과 관련된 8개 전공학과(회화, 조각, 건축, 목공, 금공, 도자, 그래픽, 텍스타일)로 세분화되었다. 브후테마스의 기초 과정이 바우하우스와 다른 점은 바우하우스가 형태 이론과 '점토, 유리, 돌, 나무, 금속, 직조, 색'과 같은 재료의 물성에 대한 실험에 초점을 두었던 데 반해, 브후테마스는 기본적으로 '공간, 볼륨, 그래픽, 색채' 과정을 통해 평면과 입체를 자유롭게 넘나들며 특히 '조각적 볼륨과 건축적 공간'에 대한 이해와 실험을 강조해 교육했다는 점이다.

그림 19-1 리시츠키, 브후테마스의 건축 팸플릿 표지, 1927.

그림 19-2 브후테마스-브후테인 기초 과정 과제전 장면, 1928.

그림 19-3 클루치스가 지도한 색채 과정 과제.

19-1

19-2

19-3

그림 19-4　베스닌이 지도한 건축 전공 과제, 천체투영관 디자인, 1928.

그림 19-5　그래픽 공방 4학년 과제, 책 삽화, 1927.

19-4

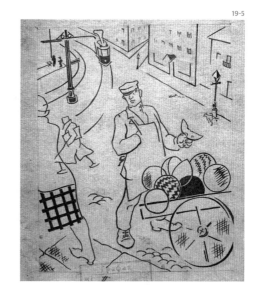

19-5

1장. 구축주의의 길

그림 19-6 　골로소프와 멜니코프 공방에서 지도한 건축 과제, 「화장장」(crematorium), 1922.

그림 19-7 　그래픽 공방 과제, 「만반의 수비」, 포스터, 리소그래프, 1925.

19-6

19-7

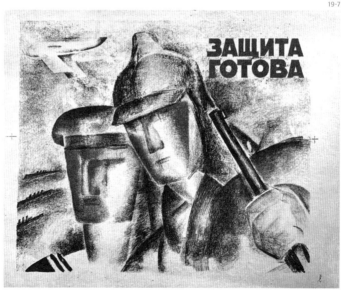

공간 과정은 라돕스키, 크린스키(Vladimir Krinsky), 도쿠차예프(Nikolay Dokuchaev)가 전담했고, 볼륨 과정은 조각가 코롤레프(Boris Korolev), 라빈스키(Anton Lavinsky), 바비체프(Alexey Babichev) 등이 맡았다. 그래픽 과정은 로드첸코를 비롯해 스테파노바, 스텐베르크 형제 등이 지도했고, 로드첸코는 금속 공방 교육도 담당했다. 색채 과정은 건축 교육도 담당했던 베스닌을 비롯해, 포포바와 클루치스(Gustav Klutsis) 등이 가르쳤다. 따라서 브후테마스는 이전까지 각기 개인적 사고의 영역에 존재하던 공간에 대한 지각심리학, 산업적 생산의 제작 방법, 형태와 볼륨 및 색채론 등을 새로운 사회건설을 위한 건축과 디자인을 목표로 하나의 제도적 시스템으로 구축한 최초의 교육기관이었다.[28]

학교 출범 직후에는 막 추진된 신경제정책(NEP, 1921~1928)하에서 학교 구성원들과 협업할 만한 산업이나 산업화 과정이 존재하지 않았다. 이후 1923년에 생산학과들을 중심으로 조금씩 활력을 찾기 시작하면서, 특히 1925년 〈파리 국제박람회〉(근대장식예술산업국제박람회)에서, 선보인 소비에트 파빌리온의 건축과 인테리어 프로젝트들이 국제적 관심을 받았다.[그림 20] 그러나 생산자와 보다 긴밀한 상호작용은 교명을 '브후테인'[29]으로 변경한 1927년에 이르러서야 일어났다.[그림 21] 같은 해에 〈모던건축 국제전람회〉를 주관했는데, 서구의 유명

28 Л. И. Иванова-Веэн, *ВХУТЕМАС-ВХУТЕИН: Москва-Ленинград, 1920-1930*, учебные работы, Арт Ком Медиа, 2010.
29 브후테인(VKhUTEIN)은 'Vysshiy gosudarstvennyy khudozhest-venno-tekhnicheskiy Institut'의 약자로, 영어로는 'Higher State Artistic and Technical Institute'(국립고등예술기술원)이다.

건축가들의 프로젝트와 함께 졸업생들의 작품들이 국제적인 주목을 받기도 했다. 그럼에도 불구하고 이 학교는 1930년에 문을 닫았고, 회화와 조각 공방은 레닌그라드(현 상트페테르부르크)로 이전하고 다른 공방들은 모스크바대학에 흡수되었다.

이로써 브후테마스의 꿈과 실험은 지속되지 못하고 독일 바우하우스의 폐교(1919~1933)보다 앞서 끝나 버렸다. 오늘날 예술의 역사는, 브후테마스를 혁명적 낭만주의에서 기원해 그것이 현실에 도래하길 기대하면서 유토피아를 사회주의와 동일시한 예술운동의 원동력이 되었다고 평가한다.[30]

여기서 중요한 것은 브후테마스에서 브후테인으로 이어진 교육 과정 속에서 발생한 이론의 변화이다. 이 변화는 1921년부터 인후크가 새로운 예술 개념의 논의를 위한 중심지로 주목을 받게 된 이유이며, 그들이 맡아 온 역할에서 비롯된 것이었다. 그 영향력은 1925년 파리 국제박람회 이후 러시아 구축주의가 서구 디자인과 건축 등 생산예술 분야에서 가시화되었다. 이 새로운 이론을 탄생시킨 두 집단은 인후크 내부에서 조직되었다. 첫째는 1920년 11월에 로드첸코, 스테파노바, 포포바, 바비체프, 스텐베르크 형제와 부브노바가 칸딘스키의 프로그램에 맞서 조직한 '객관적 분석작업집단'(이하 '분석집단'으로 약칭)이고, 둘째는 칸딘스키 사임 후 로드첸코가 인후크를 주도하면서 1921년 3월에 7인[31]이 조직한 '구축

30 Barron and Tuchman, *The Avant-Garde in Russia 1910-1930 New Perspective*, p.78.
31 여기서 7인은 창립자 3인인 로드첸코, 스테파노바, 알렉세이

그림 20-1 로드첸코, 「노동자 클럽, 도서 열람 테이블과 의자 디자인」, 1925, 〈파리 근대장식예술산업국제박람회〉.

그림 20-2 로드첸코, 「노동자 클럽, 도서 열람 테이블과 의자 디자인」, 1925, 트레차코프 뮤지엄 신관 실물 전시, 모스크바.

그림 21 브후테인 학교 홍보물 표지, 1929.

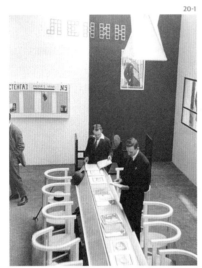
20-1

20-2

21

1장. 구축주의의 길

주의자들의 최초작업집단'[32]이었다.

전자의 분석집단은 애초에 회화적 창조에 내재된 근본 원리를 추출한 것에서 출발했지만, 디자인과 건축처럼 '합리적 사물의 생산과 조직'에 필수적인 객관적 원리를 추출하고 형성하는 데 기여했다. 특히 이 부분에 있어 부브노바의 이론적 기여는 매우 중요했다. 그의 원리는 작품 속에 내재하는 요소들을 '근본적인 것'(osnovnykh)과 '보완적인 것'(privkhodiashchikh)으로 구분하고, 그것들의 '조직 법칙을 드러내는(vskrytiia) 분석 연구'였다.[33] 어떤 의미에서 부브노바의 이론은 칸딘스키의 주관적 심리 이론과 같은 독단적 '공식'처럼 보인다. 그러나 결정적인 차이는 칸딘스키의 '주관적 표현' 대신에 향후 생산예술의 궤적뿐만 아니라 이후 시각예술의 실천에 '분석적 사고'를 제공한다는 점이다.

또한 분석집단은 회화의 조직 원리를 '구성', '구축', '리듬'의 세 가지로 구분하고, 당대 프랑스를 필두로 모더니스트 회화의 역사에 대한 분석을 시도해 작품에 내재된 색과 재료의 질감(팍투라)의 근본 요소들의 역할 등을 조사했다. 예컨대 세잔이나 피카소의 그림과 달리 마티스는 구축적 장치가 아니라 리듬과 구성적 장치로 요

간과 이들에 합류한 4인으로 스텐베르크 형제(게오르기와 블라디미르), 메두네츠키, 이오간손이었다.

32 이 명칭은 일반적으로 구축주의 관련 문헌에 '구축주의자들의 작업집단'으로 표기해 소개된다. 그러나 이 글에서는 크리스티나 로더가 다음의 글에서 규명한 사료와 해석에 기초해 표기한다. Christina Lodder, "Constructivism and Productivism in the 1920s", eds. Richard Andrews and Milena Kalinovska, *Art Into Life: Russian Constructivism, 1914-1932*, Rizzoli, 1990, pp.100~102.

33 *Ibid.*, pp.30~32.

소를 조직한 사례였다. 결론적으로 그들은 모더니스트 회화의 역사에 대해, 구축적 조직 원리가 '부재한 역사'라는 결론에 도달했다.[34] 이로써 분석집단은 예술적 실천의 목표로 (주관적이고 심리적인) '표현'을 '분석'으로 대체함으로써, 칸딘스키의 모호한 심리주의적 강령으로부터 벗어나 '사물'의 생산과 소비에 대한 분석으로 나아갈 수 있는 통로를 제시한 것이다.[35] 그림 22

　　1921년 1월부터 4월까지 9회에 걸친 인후크 내 논쟁 과정에서는 이른바 '구성 대 구축' 논쟁을 비롯해 '조형적 필요성과 기계적 필요성' 또는 '예술적 구축과 기술적 구축' 사이의 차이 등의 쟁점들이 다뤄졌다. 이 논쟁들은 특정 매체 영역에 국한시켜 진행된 것은 아니었다. 그러나 소비에트 사회건설과 예술문화의 새로운 이론적 개념 형성의 중심이라는 인후크 설립 취지와 신경제정책 체제에서 갓 출현한 제품 디자인과 신건축 같은 새로운 경향에 적합한 이론으로는 로드첸코의 의견이 지배적이었다. 그는 예술적 구축과 기술적 구축을 별개가 아닌 하나로 보았고, 조형적 필요성과 기계적 필요성을 분리시켜 보지 않았다. 쉽게 말해 그것은 오늘날 현대 디자인의 관점에서 파악해도 '디자인과 기능'을 분리시켜 보지 않은 매우 급진적 개념이었다. 무엇보다 그는 구성에 대한 구축의 개념을 명확히 제시했는데, '구성'(kompozitsiia)은 목적적 조직이 결핍된 것으로 제작자의 취향에 따른 요소 선택의 문제인 반면, '구

34　*Ibid.*, pp.37~38.
35　*Ibid.*, p.32.

축'(konstruktsiia)은 '노출된 구축을 목적에 따라 요소와 재료로 조직하는 것'으로 정의했다.[36] 이 논쟁은 로드첸코를 비롯한 생산주의자들에게 '구축'으로의 확실한 방향을 설정해 주었지만, 건축의 경우는 상황이 좀 달랐다. 1921년 인후크의 건축가들이 논쟁에 참여했는데 그들은 두 그룹으로 나누어졌다. 첫째는 라돕스키를 중심으로 도쿠차예프, 크린스키가 결성한 1923년 건축가 집단 아스노바(ASNOVA, 신건축가협회)이고, 둘째는 1921년 4월에 분석집단에 합류해 구축주의자들과 결합한 베스닌이 주도한 오사(OSA, 현대건축가협회)였다.

라돕스키는 '구성 대 구축'의 논쟁에서 로드첸코와 달리 '기술적 구축'과 '구성'을 별도로 구분하고, 불필요한 재료와 요소가 없는 구축과 달리, 구성을 애매모호한 심리적 기제에 의해 조정되고 위계가 정해지는 것으로 인정했다. 따라서 라돕스키의 합리주의 건축이 지향한 것은 로드첸코가 말한 '목적에 따라 요소와 재료의 조직하는 기술적 합리성'과 상관없이 '과도한 힘'을 표현하는 건축으로 나아갔다.그림 23-1, 23-2 이는 로드첸코나 베스닌의 구축주의 관점과 충돌했지만 브후테마스-브후테인의 건축과 공간 교육의 한 축을 이뤄 나갔다.그림 23-3

36 *Ibid.*, p.39.

그림 22-1 타틀린, 「대량 생산 의복과 난로 디자인」, 1923~1924. 인후크 물질문화과, 「새로운 삶의 방식」, 『붉은 파노라마』(Krasnaia panorama), no.23, 1924.

그림 22-2 클루치스, 스크린을 위한 디자인.

그림 22-3 스크린과 라디오 연설대, 1922.

그림 22-4 포포바, 패션 잡지 『레토』(Leto, 1924) 표지 디자인.

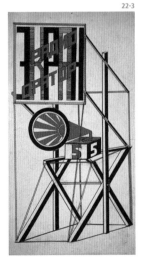

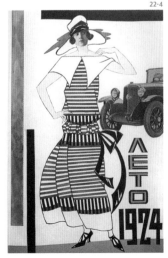

그림 23-1 라돕스키가 공간 과정에서 지도한 양감과 무게감의 표현 과제, 1922.
그림 23-2 라돕스키가 브후테마스 공간 과정에서 지도한 형태 실습 과제, 1922.

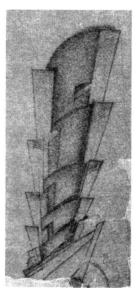
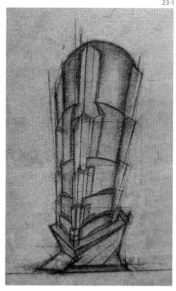

2. 러시아 아방가르드와 구축주의 역사

그림 23-3　베스닌 공방에서 이반 소보레프가 디자인한 '빵 공장' 스케치, 1925.

23-3

인후크 내에서 로드첸코는 '구축주의자들의 최초작업집단'(이하 '구축집단'으로 약칭)을 조직해 실용주의 차원의 구축적 생산 개념과 활동을 '생산주의'로 나아가게 하는 데 결정적 역할을 했다. 생산주의는 이제까지 모든 '이젤미술'의 전통과 복제예술의 기성품 형태를 일상적 사물과 사용에 적용하는 '응용미술'마저도 혁파하고, 물적 토대가 시급히 요청되는 시대에 새로운 형태를 조직하려는 창조적 노력이었다. 동시에 삶의 본질적이고 필수적인 요구에 부응하는 건설적 상상, 재료의 이해, 숙달 및 변형으로 삶을 형성하는 것을 의미했다.[37] 한마디로 생산주의는 '실용적 사물의 생산, 그리고 예술적 방법에 의한 생산과 일상생활의 조직화를 위한 것으로'[38] 오늘날로 치면 바로 산업 디자인에 해당하는 것이었다.

엄밀히 말해 생산주의가 인후크에서 최초로 논의된 것은 아니다. 이는 애초에 삶과 예술 사이의 장벽을 제거하려 했던 혁명 후 마야콥스키를 비롯한 미래주의자들의 공통 관심사로부터 출발했다. 이에 대한 확실한 입장 표명은 1918년 브릭(Osip Brik)등의 생산예술을 주장한 이론가들과 마야콥스키가 발간한 급진적 잡지 『레프』(*LEF*, 1923)를 통해 본격적으로 다뤄졌던 것이다. 생산예술은 구축주의와 동전의 양면처럼 배경이 같지만 성격상 구별되는 것으로, 인후크의 구축집단에 1921년 말 예술사가 타라부킨(Nikolay Tarabukin)과 비평가 아르바

37 A. Filippov, *Iskusstvo v proizvodstve*, Art-Productional Council of the Visual Arts Department of Narkompros, 1921; Stephen Bann ed., *The Tradition of Constructivism,* Viking Press, 1974, p.25.
38 Groys, *The Total Art of Stalinism*, p.24.

토프가 합류하면서 개념적으로 분명해졌다. 그들은 혁명 후 프롤레타리아 문화조직의 협회인 프롤레트쿨트(Proletkul't)에서 활동한 급진적 이론가들이었다. 타라부킨은 실용주의적 기능 없이 '기술과 공학적 구조를 모방'하는 것을 미학적으로 조롱하면서 '기능주의'의 이름으로 예술지상주의 또는 이젤주의를 거부했다.[39] 또한 아르바토프는 1920년대 내내 문학, 연극, 프롤레타리아 문화뿐만 아니라 예술사와 구축주의, 생산예술에 대한 광범위한 출판 활동으로 예술의 창의성을 생산의 필요에 종속시키고 타협하지 않은 '강경 생산주의자'였다.[40]

이런 이유로 이들의 정치-사회적 이념과 이론의 시선은 구축집단에서 현실과의 괴리감을 발견했을 것으로 추정된다. 이러한 징후는 1921년 5월 인후크 구성원들이 개최한 〈제2회 청년예술가협회(OBMOKhU, 오브모후) 전시회〉에서 나타났다.[그림 24] 이 전시회의 출품작 대부분은 금속과 나무, 와이어 등의 재료를 사용해 공간적 구축을 선보였다.[41] 로드첸코의 매달린 타워, 정사각형, 삼각 및 육각형과 원형의 구조물들에서부터 이오간손의 수평 막대가 직각으로 교차되어 철선으로 연결된 공간 구축물, 스텐베르크 형제의 공학적 구조물 형태와 구조를 닮은 골격 구조체, 그리고 메두네츠키의 작은 공간 구조물

39 Maria Gough, *The Artist as Producer: Russian Constructivism in Revolution*, University of California Press, 2005, p.98.

40 Christina Kiaer, "Boris Arvatov's Socialist Objects", *October* 81, Summer 1997, p.106.

41 이 전시 외에 1921년 9~10월에 로드첸코를 비롯해 스테파노바, 포포바, 베스닌, 엑스테르 5인은 전시회 〈5x5=25〉를 열어 기존 회화미술의 죽음을 기치로 내걸고 기하학적 추상 형태의 작업을 선보였다.

1장. 구축주의의 길

을 선보인 이 전시회는 재료, 구조, 건조 방법에 대한 구축주의 최초의 가시적 표명으로, 집단의 일원인 알렉세이 간이 발간한 『구축주의』 이론의 표명이기도 했다.[그림 25]

그럼에도 불구하고 오브모후 전시회는 타라부킨과 아르바토프 같은 이론 및 평론가들에게 마치 실험실 내에 갇힌 미학적 태도의 산물로 비춰졌을 뿐 아니라, 신경제정책 체제에서 성과를 기대했던 당과 주무기관인 나르콤프로스의 입장에선 '형식주의자들'의 활동으로 간주되어 구축집단 내부에 위기감을 초래했다. 생산주의는 딜레마에 처한 구축주의의 현실적 타개책이었지만, 신경제정책 체제 중반까지도 생산 기반이 미약했던 소비에트의 산업 현실에서 뚜렷한 접점이나 성과를 이룰 수 없었다. 1924년 무렵부터 구축주의는 간이 주도하는 구축주의와 로드첸코의 『레프』를 중심으로 한 생산주의 플랫폼에 기반한 구축주의자들 등으로 분열되었다.[그림 26]

생산주의로의 이러한 전개[42]는 1922년 리시츠키가 예렌부르크와 베를린에서 공동 발간한 '현대예술 국제 저널', 『사물』(*Вещь/Objet/Gegenstand*)이 잘 요약하고 있다. 즉, 생산주의는 "10월혁명 후 기존 질서를 해체하고

[42] 위에서 필자가 언급한 "생산주의 플랫폼에 기반한 구축주의자"들이란 용어와 개념은 로더(C. Lodder)와 마리아 고흐(Maria Gough)의 연구에 기초한다. 특히 고흐는 구축주의 역사연구의 선구자 로더의 연구를 이어받아 구축주의의 전개 과정을 더욱 구체적으로 자세하게 밝힌 바 있다. Maria Gough, The Artist as Producer: Russian Constructivism in Revolution, University of California Press, 2005, '구축과 생산의 관계'에 대한 이론적 관점은 미학연구 차원에서 다룬 다음의 국내 연구가 있다. 장혜진, 「러시아 아방가르드 예술에서 구축과 생산의 미학 연구: 간과 아르바또프를 중심으로」, 『노어노문학』 제24권 제4호, 2012.

예술이 새로운 사회와 삶을 건설하고 조직함으로써 예술가가 '건설자 또는 생산자'가 되는 길을 쟁취하는 데서 출발했던 것"이다.[43] 따라서 생산주의에 기반한 구축주의의 출현은 혁명 후 내전(1917~1922)과 신경제정책(1921~1928), 그리고 폐허가 된 경제의 재구축 등 삶의 모든 영향과 관련된 정치·경제·사회적 과정과 맞물린 것으로,[44] 예술의 목적이 삶을 장식하는 것이 아니라 '삶을 형성하는 것'이라는 새로운 인식 과정에서 발생한 변화였다. 예술가의 일은 환경을 구성하는 사물로부터 객관적 현실을 창조하는 것이지 묘사하는 것이 아닌 것이다.[45] 여기서 '삶의 형성'이란, 구체적 일상의 '사물'로 현실을 창조하고 조직해 궁극적으로 '삶이 곧 예술적 환경이 되는 것'을 뜻한다고 할 수 있다.

1932년 4월에 스탈린 정권이 모든 예술단체의 해산을 칙령으로 공표함으로써 아방가르드예술은 모두 소멸하기에 이른다. 이로써 1930년대 스탈린 정권의 공식 미학이 구축주의에서 '사회주의 리얼리즘'으로 대체되지만, 그렇다고 구축주의가 모두 소멸한 것은 아니었다. 지속적으로 수명을 유지한 구축주의 창작 방법과 매체가 '사진몽타주'로 제작된 포스터와 북 디자인으로 이어졌

43 *Вещь*, no.1~2, March~April, 1922, p.18. 『사물』(*Вещь*, 베시)은 엘 리시츠키와 일리야 예렌부르크가 1922~1923년 독일 베를린에서 발간한 잡지로 표제의 원명은 3개 국어를 사용한 *Вещь/Objet/Gegenstand*(베시/오브제/게겐슈탄트)이며, 표제 밑에 "현대예술국제저널"을 표기했다. 창간호와 2호가 합본되어 3호까지 총 두 권으로 단명했지만 러시아 구축주의가 서구와 국제적으로 연대하는 데 결정적 역할과 공헌을 했다.

44 Khan Magomedov, *Pioneers of Soviet Architecture*, p.13.

45 *Ibid.*, p.145.

1장. 구축주의의 길

그림 24 〈제2회 청년예술가협회(OBMOKhU, 오브모후) 전시회〉, 1921.5.
그림 25 알렉세이 간, 『구축주의』(Konstruktivizm) 표지와 본문 디자인, 1922.

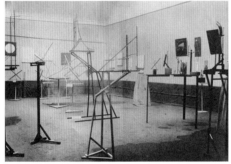

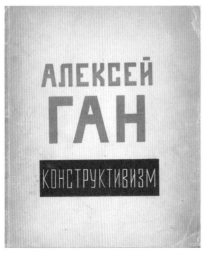

그림 26　로드첸코와 『레프』(*LEF*), no.1, no.2 표지 디자인, 1923. 왼쪽 첫 번째 사진은 자신이 직접 디자인한 작업복을 입고 「매달린 공간구축」 작품을 배경으로 서 있는 로드첸코(사진 촬영: 미하일 카우프만, 1922).

그림 27　클루치스, 「다이빙 선수들」, 1928.

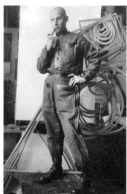

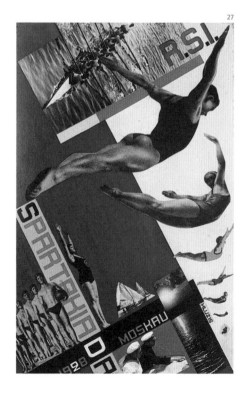

1장. 구축주의의 길

기 때문이다. 사진몽타주는 1918년 클루치스와 알렉세이 간이 최초로 시도한 이래, 보다 대중적인 사회적 반응을 기대한 1930년대 정권과 대중 그리고 예술가 모두를 화해시킨 구축주의의 접점이었다.[46] 그림 27

클루치스는 1924년에 쓴 「일러스트레이션과 사진몽타주」라는 글에서 시각매체로서 고립된 사진의 조합을 그래픽 이미지로 대체한 것이 사진몽타주임을 밝히면서, "사진은 시각적 사실의 예시가 아니라 사실을 그대로 유지한다는 사실에 기초한다"는 이론적 근거를 제시했다.[47] 즉 사진은 보는 사람에게 정확성과 다큐멘터리로서의 충실도를 보여 주기 때문에 어떤 그래픽의 재현적 유형도 그와 같은 설득력을 발휘할 수 없다는 것이다. 이로 인해 소비에트연방이 사회주의 리얼리즘을 공식 미학으로 채택한 시기에도 사진몽타주는 사람의 마음을 움직이는 최적화된 방법으로 인정될 수 있었고, 각종 포스터와 출판물 등으로 제작되어 선전 및 선동 수단으로 활용되었다.

통설에 의하면 사진몽타주는 영화계에서 개발되었고 베르토프(Dziga Vertov)와 예이젠시테인(Sergei Eisenstein)의 몽타주 이론에서 유래한 것으로 알려져 있다. 그러나 그 배경의 기원점은 말레비치와 우노비스 집단이 절대주의 공간으로 실험한 우주에서 유영하는 행성들 간의 관계와 크루체니흐의 초이성 언어 '자움'이 쏟

46 Vasilii Rakitin, "Gustav Klucis: Between the Non-Objective World and World Revolution", eds. Baroon and Tuchman, *The Avant-Garde in Russia 1910-1930 New Perspective*, p.62.

47 Rowell, "Construtivist Book Design: Shaping the Proletarian Conscience", *The Russian Avant-Garde Book 1910-1934*, p.55.

아 내는 입체-미래주의의 자유롭고 폭발적인 언어였다. 따라서 절대주의의 '유영하는 행성'과 입체-미래주의의 자유 언어 '자움'을 대신해 새로운 대상과 언어로 '사진'이 개입된 것이 바로 '사진몽타주'인 것이다. 이는 클루치스의 사례에서 가장 잘 드러났다. 그는 로드첸코,^{그림 28} 리시츠키,^{그림 29} 스텐베르크 형제^{그림 30} 등과 마찬가지로 사진몽타주 개발에 공헌한 인물인데, 그는 비텝스크에서 리시츠키처럼 말레비치의 영향을 받았던 것이다.

이 장에서는 구축주의의 형성과 전개 과정을 러시아 아방가르드의 복잡한 전체 연결망 속에서 살펴보았다. 요약하면, 구축주의가 형성되기 전에 러시아 아방가르드는 1905년부터 시작하는 주관주의 예술의 징후에서부터 초기 아방가르드의 무정부주의적 다양한 실험들로 러시아적 정체성을 모색했다. 혁명 직후에 이 급진적 원동력은 생산예술의 이론과 개념을 조직했고, 새로운 사회 건설과 예술 문화의 형성을 기치로 설립된 인후크는 1921년 '구축주의자들의 최초작업집단'의 모태가 됐다.

구축주의의 이념적 목적은 물질적 구조의 사회주의적 표현을 위한 '예술의 정치화'에 있었다. 구축주의자들은 '텍토닉스, 팍투라, 구축'의 원리를 통하여 일상적 사용을 위한 사물의 유용성과 기능적 요구조건을 강조해 새로운 물질 환경과 사회를 형성하고자 했다. 신경제정책(NEP)하에서 구축주의는 생산주의 플랫폼의 구축주의로 분화해 서구 디자인과 건축 등에 국제적으로 전파되었다. 러시아 내에서 구축주의는 1932년 공포된 스탈린의 정책에 의해 공식적으로 소멸했지만, 사진몽타주와 같은 창작 방법으로 매체에 살아남아 생명력을 이어

갔다.

 그렇다면 러시아 구축주의는 1920년대 조선과 일본의 신흥문예운동에 어떤 영향을 주었는가? 다음 장에서 자세히 살펴보기로 한다.

그림 28 로드첸코, 「레프 3호 표지를 위한 스케치 연구」, 1933.

그림 29 리시츠키, 「예술군단 4」 표지 디자인, 1931.

그림 30 스텐베르크 형제, 「모스크바 건설 II」 표지 디자인, 1930.

1장. 구축주의의 길

1920년대 신흥문예운동과
김복진의 형성예술

1. 카프와 『문예운동』

식민지 조선사회에서 1926년 무렵은 식민통치에 대한
저항의 문예운동이 출현한 시기였다. 1926년은 조선총
독부 청사가 완공된 해로서 신흥문예운동의 기점이 된
해이기도 하다. 일제는 1925년 남산 서쪽 자락에 조선인
의 '영혼 지배'를 목적으로 건설한 조선신궁과 경성역을
기본 축으로 왼편의 용산 일대 일본군 주둔지와 오른편
의 경성부 청사(1926)와 조선총독부 청사를 잇는 상징가
로를 완성하기에 이르렀다. 총독부 청사는 국권침탈 이
후 10년의 공사 끝에 모든 준비 단계를 마치고, 일제가
식민지 자본주의 경제체제를 본격화하기 시작한 분기점
에 완공되었던 것이다.[1] 식민지 자본주의는 한편으로 조
선의 민족자본과 생산기반의 형성을 원천적으로 저해하
면서 상품 시장의 확대를 위한 문화적 유혹과 욕망을 자
극하고, 다른 한편으로 도시 공간에서부터 경제 활동에
이르기까지 일본인 중심의 구조적 불균형을 가속화시켰
다. 이로 인해 일반 조선인들의 삶은 더욱 피폐해져 갔
다. 예컨대 남산 자락에 통감부를 설치한 이래 서울의 남
산골 진고개 일대의 혼마치(本町, 현 충무로), 메이지마치
(明治町, 현 명동)와 아사히초(旭町, 현 회현동) 등 이른바
'남촌' 일대를 점유한 일인들은 총독부 완공 후 청계천
너머 조선인들의 상권과 주거지인 종로와 북촌 지역까

1 졸저, 『이상평전』, 그린비, 2012, 134~136쪽.

지 권역을 확장하기 시작했다.[2] 이에 조선인들 중엔 도시 중심부에서 터전을 잃고 사대문 밖 외곽으로 밀려 나가 도시 빈민으로 전락한 이들이 많았다. 이러한 약탈적 도시화는 전국 주요 도시 공간뿐만 아니라 노동 현장과 농지에 대해서도 유사한 방식으로 진행되어 노동자와 농민의 빈곤한 생활은 심각한 일상이 되어 갔다. 1920년대 조선사회는 도시와 농촌을 가릴 것 없이 극도의 빈곤상태가 지속되던 시대였다.[3]

이러한 사회 현실은 1920년대 중반 러시아와 일본에서 들어온 사회주의 사상과 함께 조선 문예의 내용과 방향을 바꾸기 시작했다. 특히 염군사(1922)와 파스큘라(1923)가 통합해 1925년에 출범한 예술단체 조선프롤레타리아예술동맹(KAPF, 이하 '카프'로 약칭)은 기존의 예술지상주의에 맞서 이른바 '신흥문예운동'을 전개했다.

제1차 세계대전과 러시아혁명 등의 영향으로 촉발된 3·1혁명 이후 조선 내에선 정치와 교육뿐만 아니라 문화 영역에서도 자유주의 사상의 영향에 따른 신문화운동이 일어났다. 그러나 이는 주로 문학운동에 국한된 것으로 전반적인 문화운동은 아니었다. 또한 문학운동에서 지배적이었던 주류문학은 대부분 개인의 연애 문제 등에 편중해 작가 자신을 둘러싼 현실 문제는 도외시한 이른바 '예술을 위한 예술'로서의 예술지상주의였다.[4] 카프의 표적은 바로 이 예술지상주의였으며, 구체적인

2　서울시정개발연구원, 『서울 20세기: 100년의 사진기록』, 서울시정개발연구원, 2000, 75쪽.
3　손정목, 『일제강점기 도시사회상연구』, 일지사, 1996, 87쪽.
4　안막, 「조선 프롤레타리아예술운동 약사(略史)」, 『思想月報』, 1932.10.

2장. 1920년대 신흥문예운동과 김복진의 형성예술

성격은 홍명희가 준기관지 『文藝運動』(문예운동) 창간호 (1926.1)에서 밝혔듯이, '새로운 기운'으로 계급타파, 생활문학, 사회개혁 등을 시대 사조로 내건 '신흥문예운동' 이었다. 그는 이 글에서 카프의 신흥문학이 "유산계급문학에 대항한 문학"이자 "생활을 떠난 문예에 대항한 생활의 문학이며 구계급에 대항한 신흥계급의 사회변혁의 문학"이라고 천명했다.[5]

조선 내 신흥문예의 새로운 기운과 구축주의와의 직접적 관련성은 김복진(1901~1940)과 임화(1908~1953) 등의 사례에서 발견된다. 후자 임화의 경우, 1920년대 후반에 「지구와 빡테리아」(1927)와 같은 '다다(Dada)풍'의 시를 발표했다.[그림1] 그것은 본격적인 다다 시처럼 시행의 구문 자체를 공간적으로 재구조화하거나 형식 자체를 파괴하기보다는, 다소 소극적인 태도로 시행에 '역삼각형과 원형'과 같은 부호를 삽입하고 일부 단어에 바람 소리를 표현한 의성어를 행간의 단어 크기를 달리해 의미를 강조하며, '줄표'(——)를 사용해 시행의 의미를 지연 및 연장시키는 시각화를 시도했다.

임화의 시는 한국 문학사에서 같은 시기에 등장한 정지용의 초기 시 「슬픈 인상화」, 「파충류 동물」, 「카페 프란스」(『學潮』, 1926.6)와 김니콜라이(박팔양의 필명)의 「윤전기와 4층집」(1927.1), 「악마도」(1927.2) 등과 함께 대표적인 다다풍의 시들로 알려져 있다. 이 시들의 공통점은 언어에 대한 자각과 시각 효과를 위해 기존의 시가 지닌 언어 구조와 문법 체계를 파괴함으로써, 시가 이미

5 홍명희, 「신흥문예의 운동」, 『文藝運動』 제1호, 1926.1.

지화되는 모습을 보여 주었다는 데 있다. 구체적으로 소리, 억양, 리듬 등을 표현하기 위해 단어를 배제시키고 대소문자와 부호를 사용하는 이른바 '음향 시' 또는 '소리 시'의 요소와, 같은 단어를 반복적으로 나열하는 '동시 시', 그리고 불규칙한 단어의 배열과 숫자와 등식 부호를 사용한 그림문자화 된 '시각 시'의 형태 요소들이 반영되었다. 이러한 시들이 시각적 효과를 위해 언어 파괴적 요소들을 담고 있던 것은 사실이지만, 아직 언어의 조직 자체가 완전히 파괴된 것은 아니었다. 다만 시에 적용된 대소활자의 활용과 추상 부호의 사용 등이 기존의 단어를 부분적으로 대치했을 뿐 아직 내용은 기존의 시 형태를 그대로 유지하고 있었다.[6]

임화의 경우, 시 자체의 실험적 가치도 중요하지만 그가 수용한 다양한 아방가르드 이론에 대한 그의 평론이 더욱 중요하다. 그는 전위적인 시와 함께 평론을 발표했는데, 특히 일본을 경유한 '구성주의'가 그의 프롤레타리아문학론 내용 전개에 영향을 준 것으로 밝혀져 있기 때문이다.[7] 예컨대 그는 훗날 한 회고[8]에서 다카하시 신키치(高橋新吉)의 시집을 통해 다다이즘이라는 말을 배웠고, 자신이 다다 시를 실험한 배경으로 당시 크로포트킨[9]의 「청년에게 고함」이라는 소책자를 읽고 몹시 감동

6 이 부분은 '이상의 실험 시'와 관련한 필자의 초기 연구에서 자세히 다룬 적이 있다. 졸고, 「시각예술의 관점에서 본 이상 시의 혁명성」, 권영민 편저, 『이상문학연구 60년』, 문학사상사, 1998, 197~201쪽.
7 이성혁, 「1920년대 후반 임화 평론에 나타난 아방가르드 수용과 예술의 정치화」, 『미학예술학연구』 37집, 2013.
8 임화, 「어떤 청년의 참회」, 『문장』 13호, 1940.2.
9 표트르 알렉세예비치 크로포트킨(Князь Пётр Алексеевич

그림 1　임화, 「지구와 빡테리아」 앞부분, 『朝鮮之光』, 1927.8, 23~24쪽.

을 받았으며, 후쿠다 도쿠조(福田德三)의 논문 속에서 '리카아도'라는 이름과 더불어 '맑스'와 '엥겔스'라는 이름을 알았다고 했다. 또한 일본에서 발간된 "이치우지 요시나가(一氏義良)의 『미래파 연구』와 알렉세이 간의 『구성주의 예술론』(構成主義藝術論)[10]을 알았고 [···] 무라야마 도모요시(村山知義, 1901~1977)의 『今日의 예술과 明日의 예술』[11]이란 책을 구경하고 열광"했다고 본인이 직접 진술한 바 있다. 이는 그가 1926년 무렵에 크로포트킨 등을 통해 맑스와 엥겔스를 알아 가는 한편 러시아 미래주의뿐만 아니라 구축주의가 구성주의로 수용된 일본의 아방가르드 예술론을 받아들이고 있었음을 의미한다.[12]

김복진의 경우는 구축주의로 향한 이론과 실제에 있어 임화보다 더 구체적이고 실천적이어서, 이 책의 맥락에서 본격적인 재검토가 필요하다. 그는 카프 출범 이후 1926년 2월 1일에 창간된 준기관지 『文藝運動』(문예운동)의 표지를 직접 디자인한 인물이었다. 또한 표지 디자인뿐만 아니라 본문에 「주관 강조의 현대미술」을 비롯한 여러 글들을 발표해 구축주의와 관련된 자신의 이

Кропоткин, 1842~1921)은 러시아의 지리학자이자 아나키스트 철학자이다. 그는 보로딘(Бородин)이라는 이름으로도 세상에 알려져 있다.

10 이 책은 알렉세이 간의 『구축주의』(*Konstruktivizm*, Tverskoe izdatelstvo, 1922)를 일본에서 1927년 4월에 구로다 다쓰오(黑田辰男)가 번역해 『구성주의 예술론』(構成主義芸術論, 社会文芸叢書 第6巻金星堂, 1927)이라는 제목으로 발간되었다.

11 임화가 회고한 이 책명은 원제목이 『현재의 예술과 미래의 예술』(現在の藝術と未來の藝術, 長隆舎, 1924)이었다. 무라야마 도모요시는 2년 후에 『구성파연구』(構成派研究, 中央美術社, 1926)를 발간했다.

12 임화, 「어떤 청년의 참회」; 이성혁, 「1920년대 후반 임화 평론에 나타난 아방가르드 수용과 예술의 정치화」, 8쪽에서 재인용.

론적 궤적을 함께 펼쳤다. 비록 그가 일본에서 '만들어진 용어'로 '구성파 내지 구성주의'라는 말을 사용했지만 그가 생각한 개념들은 일본의 그것과는 구별되는 내용을 담고 있었다.

그동안 김복진에 대해서는 여러 연구자들의 헌신적 노력으로 전체적인 미술사적 평가[13]와 더불어 세부적인 카프 관련 연구[14] 등을 통해 많은 부분이 밝혀져 있다. 그럼에도 불구하고 보다 면밀한 분석이 필요한 부분이 있는데, 그것은 김복진의 『문예운동』 표지 디자인이 일본 『마보』(*MAVO*)의 영향을 받은 것으로 해석한 일본인 연구자의 주장[15]을 철저한 검토 없이 받아들인 국내 연구자들의 시선—일본인 연구자가 인상비평 차원에서 어설프게 비교한 주장을 마치 사실인 것처럼 확정한[16]—에 대한 것이다. 이러한 주장들은 『문예운동』의

13 그동안 조소예술가이자 미술이론가, 현장비평가로서 김복진에 대한 연구는 2001년 그의 탄생 100주년을 기념해 '김복진기념사업회'가 발간한 『김복진의 예술세계』(얼과알, 2001)의 집필자들(이경성·최열·최태만·윤범모·조은정)을 비롯해 논문 「카프 초기 프롤레타리아 미술 담론」을 발표한 홍지석 등 여러 연구자들의 헌신적 노력에 의해 이루어졌다. 특히 김복진의 주요 글들을 발굴하고 해석의 기초를 놓아 심화된 연구로 나아가는 데 기여한 윤범모와 최열은 『김복진 전집』(청년사, 1995)을 엮어 냈다. 그의 이론을 '조선 최초의 체계적인 프로미술운동론'으로 파악한 최열은 『한국근대미술 비평사』(얼화당, 2001/2016)를, '신흥미술론과 광고미술론'의 차원에서 다룬 윤범모는 『김복진 연구』(동국대학교출판부, 2010)를 펴내며 연구사적 기초를 마련하는 성과를 냈다.
14 기혜경, 「1920년대의 미술과 문학의 교류연구: 카프 형성과정을 중심으로」, 『한국근현대미술사학』 8, 2000; 홍지석, 「카프 초기 프롤레타리아 미술 담론」, 『사이間SAI』 17권, 2014.
15 喜多恵美子, 「村山知義にとつての朝鮮」, 五十殿利治 他, 『水聲通信』 第3號, 水聲社, 2006.1, p.106; 이성혁, 「1920년대 후반 임화 평론에 나타난 아방가르드 수용과 예술의 정치화」에서 재인용.
16 기혜경, 「1920년대의 미술과 문학의 교류연구」, 24~25쪽.

표지가 『마보』의 표지가 지닌 조형 양식의 구성주의적 경향을 보인다며 "'文藝運動'의 한자를 기하학적 도형들의 조합으로 써내고 있다"고 예시한다.[17] 과연 이는 타당한 주장인가?

　『文藝運動』의 제호와 화면(활자공간)은 『마보』의 '평면적 구성'(그림 10)과 달리 '입체적 공간성'을 지닌다는 점에서 근본적으로 성격이 다르다.[그림 2] 김복진의 표지에 등장하는 한자는 단순히 기하학적 도형의 조합 또는 구성이 아니라 복잡한 '사물의 조립품'이며, 여러 요소들로 이루어진 활자공간에 볼륨감이 존재한다는 사실에 주목해야 한다. 예컨대 표지 제호의 첫 글자인 상단 오른쪽 '문'(文)의 형태는 마치 '둥근 봉이 올려진 작업대의 입면도'를 연상케 한다. 상판 밑에는 'X'자형의 다리와 함께 마치 부품에서 떨어져 나온 듯한 '스프링'이 매달려 있다. 그러나 '문'(文)의 왼쪽 '예'(藝)와 '운'(運) 그리고 아래쪽 '동'(動)은 마치 복잡한 기계 부품을 방불케 하는데, 이는 마지막 글자에서 더욱 분명히 드러난다. '동'(動)은 마치 '모루' 위에 5개의 볼트로 고정시킨 '기계 부품 요소'인 왼쪽 '무거울 중'(重)과 오른쪽의 기하학적으로 구성된 '힘 력'(力)이 '조립된 부품'(assembly components)과 같은 형태인 것이다. 뿐만 아니라, 표지 전체는 제호의 배경인 검은 바탕 위에 세부적인 목차, 가격, 출판사 등의 서지 정보 자체를 분리시켜 크고 작은 사각형들이 관계맺는 방식으로 시각화한 '공간 구축'의 모습을 보여 준다. 무엇보다 책 내용을 한눈에 조망할 수 있도록 한 표

17　앞의 글, 25쪽.

　　　　　　　　　　2장. 1920년대 신흥문예운동과 김복진의 형성예술

그림 2 김복진, 『문예운동』창간호 표지, 1926.2.

지와 목차의 관계 설정이 대단히 기능적이다. 여기에서
는 일부 표현주의적 요소도 발견되지만 전체적으로 마
보의 '구성파' 맥락과는 차원이 다른 '공간적 구축', 곧 사
물의 '생산주의'와 관계하는 의도적인 구조적 형태와 공
간성이 담겨 있는 것이다.

　　과연 이 표지 디자인이 마보의 영향으로 만들어진
것인가? 그 단서는 『文藝運動』의 본문에 직접 기고한 김
복진의 글에서 찾을 수 있다.^{그림 3} 그는 「주관 강조의 현대
미술」에서 다음과 같이 말했다.

> 주관 강조, 여기서 우리가 현대의 미술의 특상
> (特相)을 본다. 형태에 있어서 급각도로 주관화
> 하고 또 강조한 것이 입체파의 운동일 것이며
> 주관의 정열적 방사가 미래파의 돌진이 되었
> 고 또 주관으로 말미암아 객체가 다시 말하면
> 외상(外象)이 철저적으로 정복을 당하고 개변
> (改變)되어 결국은 외상 그것이 한 조그마한 부
> 호에 지나지 않도록 만든 운동이 표현파(表現
> 派) 내지 구성파(構成派)일 것이다.[18]

　　위 글에서 김복진은 '형태에 대한 심한 주관화'와 함
께 '입체파'와 '미래파의 돌진'으로 '객체, 즉 외부 형상을
철저히 정복을 당하고 변화된 작은 부호로 전락'시킨 운
동을 일컬어 "표현파 내지 구성파"라고 말하고 있다. 위

18　김복진, 「주관 강조의 현대미술」, 『문예운동』 창간호, 1926.2, 7~8쪽.

　　　　　　　2장. 1920년대 신흥문예운동과 김복진의 형성예술

에서 살펴본 러시아 아방가르드의 출발이 그랬듯이, 그는 당대 미술이 외부세계의 형상을 이젤화로 옮겨 그리는 기존 미술의 전통을 파기하고, 입체파와 미래파로 인해 주관적 내면세계를 강조한 흐름이 '표현파 내지 구성파'로 이어졌다고 정확하게 파악하고 있었던 것이다. 주목할 것은 그가 마지막 대목에서—두 개를 별개의 경향으로 보는—'표현파와 구성파'라 하지 않고 "표현파 내지 구성파"라고 함께 언급한 사실이다. 이는 그가 일본 유학 시절(1920~1925)에 신흥미술이 막 뜨겁게 태동하는 현장을 목격한 경험으로 일본 미술계를 간파하고 내린 정확한 판단이었다. 실제로 당시 일본에는 시인이자 평론가인 다카무라 고타로(高村光太郎, 1883~1956)와 같은 이들이 모방적 재현에 맹신적으로 집착하는 예술에 대한 비판과 자유로운 자기표현을 옹호하면서, 사회적·정치적·예술적 태도에 상관없이 자기표현을 중심으로 하는 모든 예술작품을 표현주의로 간주하는 인식이 존재했다. 이 때문에 당시 일본 미술계에서는 일본 신흥미술의 서막을 쓴 '미래파와 마보'를 모두 '표현주의자'로 부르고 있었던 것이다.[19] 그렇다면 김복진이 파악한 일본 구성파는 어떻게 태동한 것인가?

19 Gennifer Weisenfeld, *MAVO: Japanese Artists and The Avant-Garde 1905-1931*, Univ. of California Press, 2002.

그림 3 김복진, 「주관 강조의 현대미술」, 『문예운동』 창간호, 1926.2, 7쪽.

3

主觀强調의現代美術 (一)

金復鎭

2. 마보(MAVO)와
'의식적 구성주의'

김복진은 1920년 도쿄미술학교 조각과 선과생으로 입
학했으며, 1925년에 졸업하고 귀국했다(그는 방학과 토
월회 서울 공연, 그리고 병을 이유로 세 차례 일시 귀국하기
도 했다). 그가 공부한 시기의 일본은 1923년 관동대지
진의 충격파로 도시가 재건되던 시기였다. 이와 맞물려
신미술, 곧 신흥미술운동이 점화되어 새로운 사회건설
의 염원이 '짧고 굵게' 예술계를 강타하고 있던 때였다.
특히, 1920년부터 1926년까지는 '미래파미술협회'의 결
성과 〈제1회 전시회〉를 신호탄으로 '액션'(1922.10), '마
보'(1923.6), '삼과'(三科, 1924.10), '조형'(造型, 1925.11),
'단위삼과'(單位三科, 1926.5)와 '조형미술가협회'(1928.5),
'프롤레타리아미술가동맹'(1929.1) 등으로 이어진 이른
바 '다이쇼(大正) 신흥미술운동'[20]이 활발히 전개되던 시
기였다. 따라서 김복진은 이러한 변화의 현장에서 직접
보고 느낀 바를 여러 평문에 남겼던 것이다.

　　법학을 전공하겠다고 한 아버지와의 약속을 저버리
고 김복진이 도쿄미술학교 조각과 선과생에 합격해 다
니기 시작한 1920년 9월 일본은 미래파 열풍이 예열되

20　이 책에서 필자가 서술한 일본 신흥미술운동과 관련된 주요 사
건들의 기록과 경과 관련 자료는 오무카 도시하루와 다키자와 교
지 등이 정리한 자료집 『大正期新興美術資料集成』(国書刊行会, 2006)
에 기초한 것임을 밝혀 둔다.

고 있었다. 예컨대 후몬 교(普門暁)[21]와 기노시타 슈이치로(木下秀一郎), 야나세 마사무(柳瀬正夢) 등이 결성한 일본 '미래파미술협회'의 〈제1회 전시회〉(1920.9.16~25)가 그해 도쿄 긴자에서 열리고 있었다.[그림 4] 연이어 10월에는 러시아 입체-미래주의자 다비드 부를류크와 빅토르 팔모프가 연해주 블라디보스토크에서 배를 타고 도쿄에 도착해(1920.10.1), 일본 미래파와 문화계에 큰 영향을 주기 시작했다.[22][그림 5, 6] 이 두 인물의 일본 방문 소식은 이들이 도착하기 전부터 언론의 주목을 받을 정도였다. 곧이어 열린 〈일본 최초의 러시아 회화 전시회〉(1920.10.14~30)에서는 부를류크, 팔모프를 비롯해 나우모프(Niktopolion Naumov), 플라세(Zhan Plasse), 류바르스키(Pavel Liubarskii) 등 연해주 지역을 기반으로 활동한 입체-미래주의자들이 결성한 '녹색고양이'(Зеленый кот) 소속 예술가들[23]의 작품을 포함해 총 473점의 작품들이 선보였다.[24] 이 전시회 작품 목록에서 눈에 띄는 한 가지 사실은 연해주 지역 미래주의자들의 작품이 다수인 가운데, 절대주의와 구축주의자들의 것으로 추정되

21 1923년경 식민지 조선에 후몬 교 등의 영향을 받아 미래파 그림을 그린 화가로 주경(朱慶, 1905~1979)이 있다. 그는 일본에서 유학하지는 않았지만 1923년 또는 1924년에 경위와 맥락이 분명치 않은 그림 「파란」(波瀾)을 남겼다.

22 김용철, 「근대 일본의 그래픽 디자인과 러시아 아방가르드 미술의 수용」, 『아시아문화』 제26호, 2010.

23 장혜진, 「극동에서 러시아 아방가르드 예술의 동양 지향과 전위성 연구: 다비드 부를류크와 '녹색고양이'를 중심으로」, 『슬라브 연구』 제32권 4호, 2016.

24 東京新聞/日本極東ロシアのモダニズム展開催実行委員会, 『極東ロシアのモダニズム1918-1928展』図録, 2022.4.6~5.19 町田市立国際版画美術館主催, 町田市立国際版画美術館対外文化協会, 2002, p.235.

는 소수의 작품들도 포함되어 있었다는 점이다. 예컨대 말레비치의 작품 한 점과 타틀린의 작품 두 점이 포함되어 있었다.

이 전시회에서 일본인들이 받은 충격은 망막에 비친 '새로운 이미지'와 이를 확인시킨 작품 '실물'에 맞춰져 있었다. 이는 당시 새로운 표현을 찾고 있던 후몬 교와 야나세 마사무 같은 많은 젊은 작가들에게 충격을 주었는데 특히 일명 '러시아 미래파의 아버지'로 소개된 부를류크가 일본사회에 보여 준 괴짜스러운 모습과 행동은 대중에게 사회적 사건으로 비쳐졌다. 그들은 예술가의 퍼포먼스적 행동을 처음 보았던 것이다. 미래파 간바라 타이(神原泰)의 증언에 따르면, 이 러시아 회화 전시는 "놀라운 기적이었고, 괴기파, 공상파, 사실주의, 다다, 미래파, 입체파라 부르는 모든 유형의 작품들이 실로 어수선하게 전시된 것"으로 보였다.[25] 기법적 측면에서 새로운 흥미를 유발한 것은 부를류크가 가져온 파벨 류바르스키의 작품 열일곱 점 중에 포함되어 있던 리노컷 판화 여덟 점이었다.[그림 7]

류바르스키는 '녹색고양이'의 창시자 중 한 명으로 선언문을 작성했고, 러시아 내전 때 일본 간섭군을 피해 하바롭스크에서 블라디보스토크로 이주해 미래파 잡지 『창작』(*Творчество*, 트보르체스트보)의 발간을 주도한 인물이었다.[26] 전시에 소개된 그의 리노컷 판화는 일본

25 西宮市大谷記念美術館, 『未来派の父、露国画伯来朝記!!展』図録, 1996.6; 青木茂, 「ロシア人"来たる°」, 『極東ロシアのモダニズム1918-1928展』, p.7에서 재인용되었다.

26 『極東ロシアのモダニズム1918-1928展』, p.224.

인들이 회화를 넘어서, 새로운 매체 영역으로서 대중적 전달력이 강한 잡지 일러스트레이션으로 나아가기 위한 눈을 뜨게 해줬다. 이를 가장 먼저 포착해 감응한 인물은 오카다 다쓰오(岡田龍夫)였다.[27]그림 8 이로 인해 그는 1923년 무라야마 도모요시의 '마보' 결성에 함께 참여해 이후 전위운동에 나설 수 있었다.

'녹색고양이'의 활동 기간은 비록 2년(1918~1920)에 불과했지만, 이를 대변하는 부를류크와 팔모프가 일본 신흥미술 형성에 끼친 영향력은 상당했다. 그들의 영향은 첫째, 기존 1910년대 러시아 미래주의의 방법을 차용하면서도 동양적 특징과 지역적 원시성을 결합시킨 형상화와[28] 둘째, 러시아 미래주의의 연해주 버전인 리놀륨 판화로 나타났다.[29] 바로 이러한 지역적 특성과 기법이 일본 신흥미술계에 '풍부한 일본식 변용 가능성'을 제공했을 것으로 여겨진다. 또한 앞서 언급했듯이 러시아 미래주의자들의 방일과 전시회는 기존의 문화적 전통에 대항하는 '반항 행위'로서 인간 영혼에 자유로운 힘을 불러일으키는 작품의 지평을 확장시켜 '퍼포먼스, 곧 행위로서 스타일'도 예술적 힘이 될 수 있다는 충격을 일본 문화예술계에 전해 주었다. 따라서 귀국 후 무라야마가 전시회를 통해 선보인 '의식적 구성주의'와 '마보' 활동은 러시아 미래주의 유입에 연이어 발생한 두 번째 충격파였던 것이다.

27 滝沢恭司, 「開催への記録」, 『極東ロシアのモダニズム1918-1928展』, p.13.
28 장혜진, 「극동에서 러시아 아방가르드 예술의 동양 지향과 전위성 연구」, 80쪽.
29 エレーナ・トルチンスカヤ, 「綠の猫」, 『極東ロシアのモダニズム 1918-1928 殿』, p.188.

그림 4　후몬 교(普門曉), 「춤추기」, 1920년경, 제1회 미래파미술전시회 출품작.
그림 5　다비드 부를류크, 「도스토옙스키의 예술」, 1920~1922.

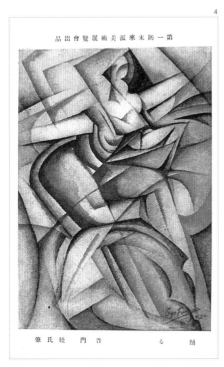

그림 6 팔모프, 「해수욕장」, 1920년경.

2장. 1920년대 신흥문예운동과 김복진의 형성예술

그림 7-1 류바르스키, 「구세기사단」, 리노컷.
그림 7-2 류바르스키, 「새벽에도 살아서」, 리노컷.

2. 마보(MAVO)와 '의식적 구성주의'

그림 8 오카다 다쓰오, 리노컷, 1928년경.

8

2장. 1920년대 신흥문예운동과 김복진의 형성예술

일본 구성파는 1923년 1월 말 무라야마 도모요시가 독일에서 귀국해 '의식적 구성주의'를 내걸고 활동한 데서 유래했다. 그는 귀국 직후 5월에 간다구 분보도(文房堂) 화랑에서 연 〈의식적 구성주의 소품전〉^{그림 9}에 이어, 6월에 제2회와 제3회 〈의식적 구성주의 전람회〉(1923.6.9~10, 6.21~29)를 두 차례 열고, 카페 스즈란(鈴蘭)에서 '마보'를 결성했다(1923.6.20). 또한 그는 7월에 독일에서 전위예술을 목격하고 같은 시기에 귀국한 나가노 요시미쓰(永野芳光)와 함께 마리네티와 바사리 등 국제적 인물을 포함한 '아우구스트 그룹'(アウグスト·グルッペ)을 조직하기도 했다.[30] 이러한 동향은 문학계에서도 발생해 그해 2월에 일본 다다 시의 첫 번째 시집으로 다카하시 신키치(高橋新吉)의 『다다이스트 신키치의 시』가 출간되었다.

그렇다면 무라야마 도모요시가 기치로 내건 '의식적 구성주의'란 과연 무엇인가? 흥미로운 사실은 무라야마 자신이 그것을 러시아 구축주의와 무관한 것으로 인식하면서도 '구축주의'라는 용어를 독일어 'Konstruktionismus'로 표기해 사용했다는 점이다. 훗날 「마보의 추억」에서 무라야마는 '의식적 구성주의'(Bewusste Konstruktionismus)라고 이름 붙인 당시 마보의 '구성파'는 "소비에트의 그것과 전혀 의미가 다르다"는 점을 분명하게 밝혔다.[31] 이는 그가 직접 설명했듯이, "자신이 가진 주관적

30 五十殿利治, 「大正期新興美術運動の槪容と硏究史」, 五十殿利治 他, 『大正期新興美術資料集成』, 国書刊行会, 2006, p.11.
31 村山知義, 「マヴォの思い出」, 『「マヴォ」復刻版』, 日本近代文學館, 1991, pp.3~7.

기준의 모순을 스스로 의식적으로 돌파하여, 더욱 높은 통일을 추구하는 것으로 자신의 의지, 노력에 의해 구성하는 것"을 의미했다. 그는 다음과 같이 회고했다.

> 1922년 독일에 가서 1년간 지낼 때 베를린대학 철학과 입학을 포기하고 당시 독일을 풍미하던 표현파의 신흥예술에 빠져 그림과 무용을 하게 되었고, 칸딘스키, 아르키펭코, 샤갈, 클레에 심취했다. 특히 칸딘스키의 '색채와 형태에 의한 심포니'는 아름다웠지만 부족함을 느껴 당시 소비에트 러시아에서 태어난 '구성파'(콘스토라쿠슈니즈무, コンストラクシュニズム)에 끌리기 시작했다.
>
> 그림이라는 것은 원래 구상을 위한 것이었다. 그런데 구상을 잃어버리면 무늬에 지나지 않으며, 단순히 다다에 이르면 그림물감이나 캔버스를 버리고 유리나 철을 그림의 재료로 쓰기 시작하였다. 그런데도 쓸모없는, 그냥 관상을 위한 작품을 부정하고, 실제로 쓸모 있는 구조물을 만들어야겠다는 이유로 구성파가 태어났다. 무대장치나 기념비가 가득히 만들어졌다. 그렇다면 왜 한 발짝 더 나아가, 건축 그 자체가 되지 않는 걸까? 이렇게 1922년의 여름쯤에는 겨우 나의 독창으로 '의식적 구성주의'라는 화론을 종합하여 그에 의한 작품을 많이 만들었다.[32]

32 앞의 글, pp.3~7.

2장. 1920년대 신흥문예운동과 김복진의 형성예술

독일에 간 무라야마는 처음엔 칸딘스키 등에 심취했지만 한계를 느껴 '구성파'에 끌렸다고 말한다. 그러나 그는 러시아 구축주의를 "구성파"(콘스토라쿠슈니즈무)로 명명하고 다시 칸딘스키로 환원하는 모순적이고 이중적인 태도를 드러낸다. 왜냐하면 무라야마의 '의식적 구성주의'는 칸딘스키를 거부한 것이라 했지만 기본적으로 '칸딘스키 예술론'을 벗어난 것이 아니기 때문이다. 이는 1924년 그가 창간한 잡지 『マヴォ』(MAVO) 창간호의 첫 부분이 자신이 번역한 「칸딘스키의 시-시집 향(響)에서」로 시작하고 있었던 것만 봐도 분명하다.^{그림 10} 앞에서 살펴봤듯이, 원래 칸딘스키는 자신의 예술론을 자연에서부터 해방된 추상적 형태와 색채에 대한 과학적 구성 원리를 통해, 순수예술의 신성한 임무로서 '내적 필연성의 원칙'을 지닌 정신세계에 도달하는 것이라고 주장하면서, 이를 시, 무용, 공연 및 음악적 표현 수단들을 회화와 연결하는 종합예술적인 것, 자칭 '기념비적 예술'이라 불렀다.[33] 그러므로 무라야마는 칸딘스키식의 부족함을 채우기 위해 "쓸모 있는 구조물을 만들어야겠다"고 '의식적 구성주의'를 표명했지만 "자신이 가진 주관적 기준의 모순을 스스로 의식적으로 돌파하여, 더욱 높은 통일을 추구하는 것으로 자신의 의지, 노력에 의해 구성하는 것"이라고 밝힘으로써 칸딘스키식의 내적 필연성에 따른 예술론을 여전히 품고 있었던 것이다.

[33]　칸딘스키, 『예술에 있어서 정신적인 것에 대하여: 칸딘스키의 예술론』, 열화당, 1981, 57~112쪽.

그림 9 무라야마 도모요시, 〈무라야마 도모요시의 의식적 구성주의 소품전〉 목록 표지, 1923.5.15~19.

2장. 1920년대 신흥문예운동과 김복진의 형성예술

그림 10 『マヴォ』(*MAVO*) 창간호 표지와 본문(〈의식적 구성주의 소품전〉 목록 표지로 콜라주), 1924.7.

그러므로 '일본 구성주의'는 개념적으로 러시아 인후크에서 1921년 진행된 '구성 대 구축' 논쟁에서 '구축주의자들의 최초작업집단'이 폐기한 '구성' 쪽으로 쏠린 것임을 말해 준다. 마보 선언문에 등장한 "형성예술"은 바로 이러한 배경에서 출현한 용어였던 것이다. 무라야마는 1923년 아사쿠사(淺草) 덴호인(伝法院)에서 최초로 선보인 〈제1회 마보 전시회〉[34] 목록에 다음과 같은 강령을 선언했다. 그림 11-1, 11-2

✝ 우리는 형성예술(形成藝術)에 (주로) 관계하는 한 그룹을 만든다.

✝ 우리는 그룹을 마보로 이름 붙인다. 우리는 마보이스트이며, 우리의 작품과 이 선언에 나타난 주의 내지 경향은 마보이즘이다. 그리고 마크를 MV로 정한다.

✝ 우리는 우리가 형성예술가로서 같은 경향이기에 모였다.

✝ 그것은 결코 예술상의 주의, 신념이 동일하기 때문이 아니다.

✝ 그래서 우리 그룹은 적극적으로 예술에 관한 하등의 주장을 규정하려고 하지 않는다.

✝ 우리는 형성예술계 일반을 바라볼 때, 우리들이 매우 콘크리트한 경향으로 서로 연결되어 있음을 인정한다. […]

✝ 요컨대 우리 그룹은 형식상으로는 네거티

34 村山知義, 「マヴォの宣言」, 『マヴォ』復刻版.

2장. 1920년대 신흥문예운동과 김복진의 형성예술

브인 것이다. […]

　이 선언과 전시회에 무라야마와 함께 참여한 인물은 야나세 마사무, 오우라 슈조(大浦周藏), 오가타 가메노스케(尾形亀之助), 가도와키 신로(門脇晋郎)였다. 이들 마보이스트가 선언한 '형성예술'은 뒤엉킨 모순적 개념으로 전개되었다. 예컨대 그것은 칸딘스키식 주관주의에 이끌렸지만 그 한계를 초극한다면서 러시아 구축주의가 '구성과 구축 논쟁'에서 폐기한 '구성' 개념에 기초해 다시 주관주의로 환원했다. 또한 '의식적 구성주의'는 선언에 나오듯 "형식상 네거티브(부정)"를 내걸어 다다식의 부정변증법을 채택함으로써, 독일 다다이스트 쿠르트 슈비터스(Kurt Schwitters, 1887~1948) 등의 '즉물적 콜라주'처럼 다양한 기물과 소재로 된 작품을 선보여 충격파를 던졌다.[그림 11-3] 하지만 정작 무라야마 자신은 훗날 회고에서 자신들의 예술은 "단순히 파괴와 부정을 부정하기 위한 다다적인 것과 다르다"고 주장했다. 그러나 당대 일본에선 마보를 표현주의에서 파생된 다다이즘으로 인식했던 것이고, 따라서 김복진이 일본 미술계를 주관 강조의 "표현파 내지 구성파"로 파악한 것은 당연한 귀결이라 할 수 있다. 이로 인해 후대에 해석적 뒤엉킴도 발생했다. 무라야마의 "형성예술"을 두고, 마보 연구가 바이젠펠트(Gennifer Weisenfeld)가 독일어 "bildende kunst"로 번역한 것[35]을 인용한 일부 국내 미술사 연구자

35　ジエニファー・ワイゼンフェルド, 五十殿ひろ美 譯,「マヴォの意識的構成主義」, 五十殿利治 他,『水聲通信』第3號, 2006.1, 水聲社, p.19; 이성혁,「1920년대 후반 임화 평론에 나타난 아방가르드 수용과

들이 "형성예술"을 19세기 독일의 콘라트 피들러(Konrad Fiedler, 1841~1895)가 제창한 '조형예술'의 형식적 원리에 기초한 개념으로 규정하기도 했다.[36]

　이런 해석은 1924년 마보가 해체되고 '삼과'[그림 12]에서 다시 1925년 11월에 '조형'[그림 13] 그룹이 결성되면서 프롤레타리아 미술운동이 '전위' 개념으로 전환된 과정[37]을 두고 볼 때 맥락에 맞지 않는 것이라 할 수 있다. 왜냐하면 당시 일본 신흥미술계에서 '造型'(조형)이란 용어는 피들러식의 '조형예술론'이 아니라 다른 맥락의 개념을 함의했기 때문이다. 그것은 '마보와 구성주의'가 추구한 무정부주의적인 다다식 창조 대신에 표면적으로 '프롤레타리아의 생산문화 건설'을 목표로 아사노 모후(淺野孟府), 오카모토 도키(岡本唐貴), 간바라 타이 등 11인이 결성한 단체 '조형'이 기치로 내건 개념이었다. 그들은 1925년 12월 출범 선언문[그림 14]에서 이전의 '마보'와 '삼과' 운동이 "음참(陰慘, 음습하고 참혹)한 파멸의 시대"의 일이라며 다음과 같이 주장하고 나섰다.

　✝ 예술은 이미 부정되었다. 이제 그것을 대신

예술의 정치화」에서 재인용.

36　장원, 「한국 근대 조각에서 김복진의 '형성예술' 의미에 관한 연구: 피들러(K. Fiedler)의 조형예술론과의 영향 관계를 중심으로」, 『미술문화연구』 17, 2020, 264쪽.

37　일본에서 한자 '前衛'(전위)는 프랑스어 'Avant-Garde'의 번역어로 일본의 외래어 표기인 가타카나 「アバンギャルド」(아방가르드)로 엄격하게 구분해 사용하고 있다. '아방가르드'는 예술적 전위에만 사용하고, 사회주의적·정치적 예술운동에는 아방가르드는 철저히 기피하고 '전위'를 선호한다. 기다 에미코, 「아방가르드와 한일 프롤레타리아 예술운동」, 『미학예술학연구』 38집, 2013.5.

2장. 1920년대 신흥문예운동과 김복진의 형성예술

하는 것은 새로운 '조형'이다.

† 우리들은 쾌활에 자유롭게 적극적으로 조형한다.

† 음참(陰慘)한 파멸의 시대는 지나갔다. 우리들은 소극적인 행동에 만족할 수 없다. 이제 시대는 쾌활한 도약을 하려고 한다.

 '조형' 그룹은 '예술'을 부정하고, 이를 대신해 '쾌활하고 자유롭게 새로운 조형'을 내세웠다. 얼핏 보기에 이는 '조형' 그룹이 '마보와 의식적 구성주의'보다 러시아 구축주의가 지향한 생산주의에 더 가깝게 보일지 모른다. 그러나 이들이 내건 '조형'은 선언문이 증명하듯이 기존의 예술과 대척점을 설정하는 데 한계가 있었다. 왜냐하면 선언문에 나오는 '쾌활하고 자유롭게 적극적인 새로운 조형' 개념은 이를 주도한 간바라 타이의 매우 '사적인 예술관'에 기초하고 있었기 때문이다. 그는 새로운 예술의 가능성을 '건강한 스포츠'와 같은 것으로 보았다. 또한 새로운 예술가의 전형으로서 '스포츠맨처럼 쾌활하고 신사적이며 정직한 긍정적인 청년' 이미지를 상상했다. 이에 기초해 '쾌활하고 자유롭게' 출범한 조형 그룹은 마보와 삼과의 행보가 보인 음습하고 참혹한 파멸의 시대에 종언을 선언한다면서 '예술'이 부르주아가 만들어 낸 소비문화인 반면, '조형'은 프롤레타리아의 생활력이 낳은 생산문화라고 보았던 것이다.[38]

38 滝沢恭司, 「三科解散後の大正期新興美術運動について」, 五十殿利治 他, 『大正期新興美術資料集成』, 国書刊行会, 2006, pp.513~514.

그림 11-1 〈제1회 마보 전시회〉 포스터.
그림 11-2 〈제1회 마보 전시회〉 목록 표지, 1923.7.28~8.3.

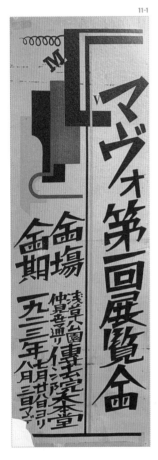

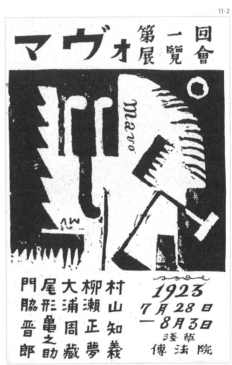

2장. 1920년대 신흥문예운동과 김복진의 형성예술

그림 11-3 무라야마 도모요시, 「꽃과 구두를 사용한 작품」, 1923.

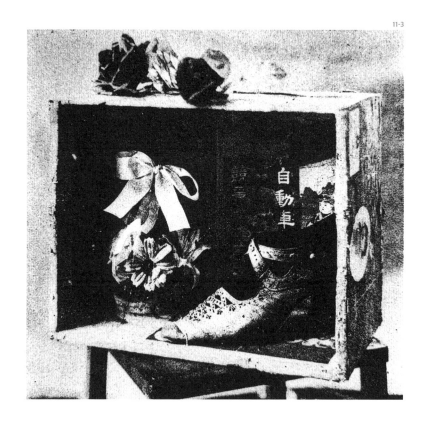

11-3

그림 12 〈삼과 회원 전람회〉 포스터와 목록 표지, 1925.
그림 13 『새로운 미술잡지, 조형』 포스터, 1925.

2장. 1920년대 신흥문예운동과 김복진의 형성예술

그림 14 「조형 선언」, 『요미우리신문』, 1925.12.1.

14

『造 型』

出生並に宣言

同盟 淺野孟府、飛鳥哲雄、神原泰、牧島貞一、岡本唐貴、藤敬治、作野金之助、矢部友衛、吉田謙吉、吉邨二郎、吉原義光

一、藝術は既に否定された。今やそれに代らんとするものは新しい「造型」である

一、吾等は快活に自由に積極的に造型する。

一、陰慘な破裂の時代は過ぎた。吾等は埃早かゝる消極的行動には滿足出來ない。今や時代は快活な飛躍をしようとして居る。吾等は飛ぼうではないか。

事務所市外世田ヶ谷町三宿一二四吉田謙吉方

따라서 간바라식의 '스포츠 예술관'에 기초한 '조형' 그룹의 태생적 한계는 모든 인간사회의 스포츠가 '정해진 규칙' 내에서만 작동하는 '게임'이라는 사실을 간과한 점이다. 그것은 삶 자체의 변화와 새로움을 건설하고자 한 '삶의 예술'로서 '형성예술' 또는 '구축주의'는 물론 기존 예술조차도 대체할 수 없는 망상에 불과한 것으로 그룹 내부에 균열이 발생할 수밖에 없었다. 이로 인해 조형 그룹은 '조형미술가협회'로 명칭을 변경하고, '네오리얼리즘'이라 불리는 회화 중심의 미술을 지향하다가 급속히 프롤레타리아 미술로 향해 갔다.[39]

무라야마는 『구성파 연구』(1926.2)[그림 15-1]에 이르러서 "구성파는 협동의 예술이다. 그것은 일종의 사회조직이며 민중의 먹을 것, 마실 것"이라며, "순수예술에 철저하게 선전포고하는 산업주의로서"의 '구성파'를 주장하기도 했다. 특히 마보와 구성파들은 1923년 관동대지진 이후 이른바 '제도부흥계획'(帝都復興計劃)의 일환으로 도쿄시가 추진한 도시재건 프로젝트에 참여하면서, 건축가들과 협업하며 얻은 경험을 모태로 극장 무대 디자인 등의 실내와 건축 및 공간 디자인으로 나아가기도 했다.[그림 15-2] 이로 인해 마보 전시회와 도록 목록에는 「무거운 콘스트럭션」(1923)을 비롯해 「콘스트럭션」(1925)[그림 15-3]으로 명명된 작품들이 등장하고, 조형 그룹이 해체된 후 과학에 근거한 신예술 모색을 위해 새롭게 결성된 '단위삼과' 전람회에도 '형성작품' 또는 '건축적 형성'과 같은 제목의 출품작들이 등장하기도 했다. 이

39 앞의 글.

들 대부분은 사물과 재료 콜라주에 기초한 다다풍이거
나 '오브제적 구성작품'들이었다. 그러나 '삼과'가 해산
된 1926년부터 완전히 해체된 1928년까지, 마보의 구성
파가 재건과 부활을 위해 재조직한 '마보 대연맹'(マヴォ
大聯盟, 1926.5)의 활동과 이들이 참여한 〈이상대전람회〉
(理想大展覽會, 1926.5.1~10)는 건축에서부터 무대 장치,
영화 세트, 기모노 도안, 판화, 캐리커처 등과 같이 자신
들의 실용적 생활을 위한 생산예술의 가능성을 작품으
로 가시화했다는 점에서 일본 신흥예술에 큰 족적을 남
겼다.[40] 그림 16

　　이처럼 일본 신흥미술의 전개과정에서 '구성주의'
를 둘러싼 개념적 혼란은 애초부터 명료함 대신에 무라
야마의 '의식적 구성주의'와 '형성예술'에 내재된 '복잡
하게 얽힌 이중적 태도'에서 비롯된 것이라 할 수 있다.
무라야마는 회고록에서 분명히 자신의 '의식적 구성주
의'를 'Kompositionismus'(구성주의)가 아니라 'Bewusste
Konstruktionismus'[41]라고 독일어로 명시했다. 따라
서 마보가 내건 '형성예술'은 표면적으로 '구축주
의'(Konstruktivizm)였지만 '구성' 개념에 기초해 '의식적
구성주의'로 개변(改變)된 용어였고, 김복진은 바로 이
점을 정확하게 파악하고 있었던 것이다.

40　앞의 글, pp.440~443.
41　村山知義,「マヴォの思い出」,『「マヴォ」復刻版』.

그림 15-1 무라야마 도모요시, 『구성파 연구』 표지, 1926.

그림 15-2 마보-NNK(건축 그룹) 합작, 「이동식 매표소-매점」, 1925.

그림 15-3 무라야마 도모요시, 「콘스트럭션」, 1925.

15-1

15-2

15-3

2장. 1920년대 신흥문예운동과 김복진의 형성예술

그림 16-1 '바라크 장식사(裝飾社)' 간판 제작, 진보초 도조(東條)서점, 1926.

그림 16-2 츠키지(築地)소극장 제49회 공연 〈아침부터 저녁까지〉 무대 장치, 1926.

그림 16-3 '모리에 서점'(森江書店) 간판, 1924.

16-1

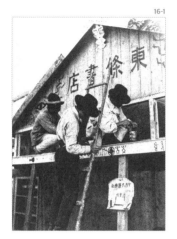

16-2

16-3

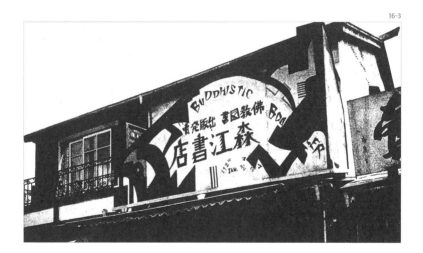

2. 마보(MAVO)와 '의식적 구성주의'

그림 16-4 『형성화보』 창간호 표지와 오카다 다쓰오의 「공장지대」, 1928.10.

그림 16-5 야나세 마사무, 『농민운동』 7호 표지, 1927.

그림 16-6 야나세 마사무, 「5만 독자의 손을 잡고」, 1927.

16-4

16-5

16-6

2장. 1920년대 신흥문예운동과 김복진의 형성예술

이러한 용어와 개념의 혼동이 발생한 것에 대해, 당시 치안유지법이 제정되던(1925.4) 일본사회 내부의 정치적 상황을 고려해 볼 수도 있다. 이 무렵 다이쇼 시기에는 일시적으로 민주주의와 공화제를 향한 열망이 존재했지만, 러시아혁명과 유럽 합스부르크 제국의 붕괴 등의 여파로 일왕 통치 체제를 부정하는 세력을 탄압하는 사회적 분위기가 있었다. 이런 이유로 '구축주의'라는 용어 또는 개념을 드러내 놓고 사용하지 못했을 수도 있다. 하지만 이 치안유지법의 모법은 1923년 9월 관동대지진 직후 질서 유지를 위해 발표된 긴급 칙령이었고, 무라야마가 1923년 1월 말 귀국하자마자 5월에 개최한 전시회 명칭이 이미 〈의식적 구성주의 소품전〉이었던 것을 보면 정치적 이유보다는 독일에서 자신이 보고 이해한 것의 영향력과 이로부터 구별되기 위한 의도가 더 컸던 것으로 보인다.

이 문제는 1922년 일본에 '진짜 구축주의'의 면모를 소개한 부브노바의 작품과 활동을 살펴보면 더욱 분명해진다. 부브노바가 일본에서 활동하면서 무라야마와 마보 활동 등과 거리를 두었던 것도 바로 이런 이유 때문이었던 것으로 여겨진다. 그는 앞서 설명했듯이 방일 2년 전에 모스크바 인후크에서 칸딘스키의 주관적 심리주의에 맞서 '사물'에 기초한 생산예술의 조직 원리를 추출한 '객관적 분석작업집단'의 구성원으로 참여한 인물이었다.

1922년 8월 부를류크가 가족과 함께 뉴욕으로 가기 전, 6월에 일본에 간 부브노바는 전시회에 구축주의 성향의 작품을 직접 출품했을 뿐만 아니라 잡지 등의 기고

문에 생산주의 이론을 소개하기도 했다. 좀 더 자세히 설명하자면, 먼저 그는 일본에 도착하기 전인 2월에 도쿄 아사히신문 기자 오세 게이시[42]가 편집 발간한 『러시아 예술』(露西亜芸術)에 「러시아 미술연구」(ロシア美術の研究) 특집을 실어 최근 러시아 미술의 동향을 전반적으로 소개했다. 부브노바는 일본 도착 후 9월에 〈제9회 이과(二科)전〉에 유화 「초상」과 리노컷 판화 「그래피카」(グラフィカ)를 출품해 입선을 하고, 이어서 10월에 〈미래파미술협회 삼과(三科) 앙데팡당(독립) 전시회〉에 출품하기도 했다. 주목할 것은 〈이과전〉에 낸 작품이 입선해 '새로운 경향의 작품으로 주목'을 받았다는 사실이다.[43] 부브노바의 「초상」이 어떤 작품인지 확인할 수는 없으나, 일본 신흥미술사를 집대성한 오무카 도시하루의 방대한 자료집 『신흥미술자료집성』(2006)에는 부브노바의 「초상」이라는 작품이 보이지 않는다. 대신에 1925년 전시회 출품을 위해 제작한 것으로 보이는 리소그래프 「판화」가 수록되어 있다.[그림 17-1] 이는 부브노바의 1922년 「초상」이 어떤 모습이었는지를 가늠하게 해준다. 그것은 부브노바가 인후크에서 이론으로 제시한 분석 방법, 즉 초상 이미지로부터 본질적인 선적 요소를 추출하는 분석적 과정을 보여 주는 것이라 할 수 있다. 같은 해에 모리타 가메

42 오세 게이시(尾瀬敬止, 1889~1952)는 교토 태생으로 도쿄외국어대 러시아어과를 졸업하고 도쿄아사히신문 기자로 일했다. 『러시아 예술』(1922)를 발간한 뒤 1924년, 러일예술협회 결성에 힘썼다. 소비에트문화연구가로 활약하며 『노농러시아문화』(労農露西亜の文化)를 비롯해 『노농러시아시집』(労農ロシア詩集)과 『혁명러시아의 예술』(革命ロシアの芸術) 등 여러 저서를 내기도 했다. https://kotobank.jp/word/尾瀬%20敬止-1641514
43 『極東ロシアのモダニズム1918-1928展』 図録.

2장. 1920년대 신흥문예운동과 김복진의 형성예술

노스케(森田龜之助, 1900~1942)가 유화로 그린 「화장」(化粧)그림18은 부브노바의 영향으로 보인다.

좀 더 눈길을 끄는 부브노바의 작품은 판화 「그래픽카」다.그림17-2 이 작품은 앞서 전해진 러시아 작품들과는 성격이 완전히 달랐다. 부브노바의 선이 굵고 대담한 리노컷 판화는 부를류크 등의 입체-미래주의와 달리 표현주의적 요소뿐만 아니라 구축주의에 더 맞닿아 있었던 것이다. 중요한 것은 본격적인 구축주의 이론을 일본 예술계에 소개한 인물이 바로 부브노바라는 사실이다. 그는 1922년 10월 『사상』(思想) 13호에 「현대에 있어서의 러시아 회화의 귀추에 대하여」와 『중앙공론』(中央公論) 8권 11호에 「미술의 말로에 대하여」를 발표했다. 연구에 따르면, 전자는 혁명 후 러시아에서 논의된 바인 회화로부터 현실적 '기물'(機物)로, 소위 예술에서 '건설', 즉 '공업'으로 향하는 경로를 제시한 것이고, 후자는 러시아혁명 이전의 예술을 '예술가의 개성에 몰두시키는 낡은 관상주의(觀賞主義)'로 규정하고, 혁명 이후의 예술을 인간의 실생활을 위해 도움이 되는 기물을 창조하는 행위라고 주장한 내용으로 알려져 있다.[44] 이런 이유로 부브노바는 일본에서 활동하면서도 마보나 구성파와 거리를 두고 있었던 것으로 보인다.

44 ワルワーラ・ブブノワ, 小野英輔・小野俊一訳, 「現代に於けるロシヤ絵画の帰趨 に就いて」, 『思想』 13, 1922.10, pp.75~110; 김용철, 「근대 일본의 그래픽디자인과 러시아 아방가르드 미술의 수용」, 86쪽에서 재인용.

그림 17-1 부브노바, 「판화」, 1925.

그림 17-2 부브노바, 「그래피카」, 1922.

그림 18 모리타 가메노스케, 「화장」, 1922.

17-1

17-2

18

3. 김복진의 형성예술론과
나형선언 초안

살펴본 바와 같이 김복진의 『문예운동』 표지 디자인(그림 2)을 가볍게 비교해 '마보와 구성파 영향'으로 단정 짓는 것은 편협한 생각일 수 있다. 당대의 영향권 내에 있었지만 김복진은 활자를 분석적 시각에서 기계적 사물로 디자인했기 때문이다. 또한 그가 표지의 활자공간을 다룬 방식은 『마보』 창간호 표지(그림 10)의 2차원적 평면 구성과 달리, 공간적 볼륨을 갖고 있어서 제목과 목차 등의 각 요소들 사이에 공간감을 드러낸다. 오히려 영향을 받은 것으로 치면 『마보』 표지의 제목 밑에 3열로 구획된 기본 그리드체계인데, 이는 무라야마가 독일에서 본 리시츠키와 예렌부르크가 발간한 국제적 구축주의 잡지 『사물』(Вещь/Objet/Gegenstand, 1922)에서 유래한 것이라 할 수 있다. 따라서 『문예운동』 표지는 단순히 『마보』의 영향이 아니라 구축주의의 원리와 본질에 대한 김복진의 '앎의 지식'으로 제작된 것이다. 당시 김복진이 발표한 글들은 그의 디자인에 담긴 작업논리가 어떤 배경에서 나온 것인지 잘 말해 준다.

김복진은 1925년 무렵, 동생 김기진이 "온갖 생산자는 예술가이다"라며 새로운 사회운동과 예술운동을 주장하기 훨씬 전에 이미 생산으로서 예술을 논한 인물이었다. 그리고 그는 무라야마가 독일에서 막 귀국해 〈의식적 구성주의 소품전〉(1923.5)을 열기도 전인 1923년

2월 「광고회화의 예술운동」[45]을 발표했고 이어서 「상공업과 예술의 융화점」(1923.9)[46]을 발표하기도 했다. 주목할 것은 「광고회화의 예술운동」이 문예지가 아닌 산업잡지 『상공세계』에 실린 글이라는 사실이다. 이 글은 '광고의 예술화' 차원에서 회화를 광고의 매개로 삼자는 취지로 쓰였으며, 강한 인상의 광고를 위한 기억작용에 '상품점명, 영업상표, 문자, 그림' 요소들의 중요성을 강조했다. 눈에 띄는 부분은 그가 광고그림의 작용을 다음과 같이 '능동적 작용'과 '수동적 작용'으로 구분했다는 점이다.

> […] 이 두 가지 작용은 무엇인가. 한 가지는 능동적 작용과 또 한 가지는 수동적 작용이다. 보는 사람으로 말할지라도 다만 눈에 비쳐 올 뿐만 아니라, 그 비쳐 오는 그림의 부족한 것을 자기의 상상으로 채워 갈 운동을 가진 것이다. 이것이 앞으로는 회화의 능동적 작용에 상당하는 것이요 […] 종래에 있는 광고는 보는 사람으로 하여금 눈에 비칠 뿐이요, 그 상상력에 비출 것이 없다. 다시 말하면, 보는 사람으로 하여금 반작용과 상상보충작용을 동작게 할 여유를 두지 아니한 것이다. 이 상상보충작용

45 김복진, 「광고회화의 예술운동」, 『상공세계』, 1923.2. 이 글에 필자명이 명기되어 있지 않지만 미술사가 최열은 김복진의 글임을 확신하고 김복진 100주년 기념사업의 일환으로 공동저자들과 함께 발간한 『김복진의 예술세계』(얼과알, 2001)의 발굴 자료편에 수록했다.
46 김복진, 「상공업과 예술의 융화점」, 『상공세계』, 1923.9~12.

2장. 1920년대 신흥문예운동과 김복진의 형성예술

이야말로 광고회화상 새로이 개척하여 갈 신 방면이라고 할 수 있다.[47]

이 글에서 그가 광고그림의 두 가지 작용을 '눈에 비쳐진 것'과 '자기의 상상으로 채워 갈 운동을 가진 것'으로 구분한 것은 '망막의 지각'과 '마음속 인식작용'을 말한 것으로, 그는 후자의 인식작용에 부응하는 능동적 '상상보충작용'의 여지가 있을 때 비로소 광고의 효과가 발생한다고 본 것이다. 이는 단순히 광고의 효과에 대한 주장이 아니다. 기존의 묘사나 재현미술로서의 이젤화가 아닌 신흥미술의 속성을 새로운 광고로 천명한 글이라 할 수 있다. 글 전체의 행간을 두고 볼 때, 그는 혁명 후 러시아 '생산예술'의 기원으로서 마야콥스키가 「예술 군단에 대한 명령」에서 "거리는 우리의 붓, 광장은 우리의 팔레트"라고 외쳤듯이, 새로운 사회적 생산예술로서 광고론을 주장한 것이다.

흥미로운 사실은 김복진의 이러한 주장이 그 혼자만의 생각이 아니었다는 점이다. 1923년 무렵 다른 잡지에 기고한 필자들의 글에서도 이런 주장이 공통적으로 발견된다. 예컨대 임정재와 김기진은 1923년 『개벽』(1920.6 창간) 7월호와 9월호에 각각 두 차례에 걸친 글을 실었다. 이 글들을 보면 그들이 왜 3년 후에 카프운동에 참여해야만 했는지 '시대적 필연성'을 이해할 수 있다. 특히 임정재의 글은 단순히 사회주의 초기 예술론으

47 김복진, 「광고회화의 예술운동」; 윤범모, 『김복진 연구』, 297~298쪽에서 재인용.

로 치부하기보다 '한국의 예술민주화론'이라고 해도 손색이 없을 만큼 근대정신에 충실한 글이라는 점에서 주목할 만하다. 그는 글에서 '실재성', 곧 현실의 사회성을 결여한 '예술지상주의'를 비평하고, "사회를 초월한 개인적 생은 성립할 수 없는 고로 […] 문예는 생활비평에 그것을 강하게 하지 않으면 타락의 징후"라며 '민중의 자각에 의한 사회성과 인류 진화'를 주장했다.[48] 이어서 그는 재래의 예술과 달리 현존하는 문예와 조형미술의 현대적 경향은 "생활의식에 존재하는 사상의 결론이자 인간 사회생활 과정에서 필연적 진로"라며, 신흥예술을 '혁명의 예술'이라고 단언했다. 그는 진정한 예술로 계급적 구분이 소멸된 완전한 무정부사회를 형성할 때라고 보았던 매우 '급진적 무정부주의자'였지만, "무산 민중의 생활이 유린되고 정치적 압박으로 민족적 자유주의 사상과 뒤섞여 통일을 상실한 중간계급의 현실"을 통렬히 아파하기도 했다. 덧붙여 이러한 행태를 조장하고 있는 조선사회의 문예를 두고는 '시대의식과 계급의식을 보듬는 의로움'이라곤 털끝만큼도 없다며 통탄해 하고, "덕의성(德義性)도 없다"고 일갈했다. 그리고 글의 마지막 문장에서 다음과 같은 질문을 던졌다. "제군은 영화스러운 조선을 건설하는 동시에 세계적 인류의 생활미화를 사색하느냐."[49] 임정재의 이 글은 당시 아나키스트와 계급투쟁론을 주장한 사회주의자들의 생각이 식민지 조선의 민족 문제와 무관한 위상공간에 따로 존재한 것이 아니

48 임정재, 「문사 제군에 여하는 일문(상)」, 『개벽』, 1923.7.
49 임정재, 「문사 제군에 여하는 일문(하)」, 『개벽』, 1923.9.

2장. 1920년대 신흥문예운동과 김복진의 형성예술

었다는 중요한 사실을 말해 준다. 1920년대 초부터 사회주의 사상은 3·1혁명 이후 일제에 대한 민족해방투쟁의 복잡한 실타래를 풀어 나가는 이론적 밑받침을 제공하고 있었던 것이다.[50]

김기진 역시 프롤레타리아예술운동의 서막을 알린 「프로므나드 상티망탈」에서 예술가들의 시대와 민족성을 초월하려는 의식을 "천박한 정신주의"라고 비판했다. 이를 위해 그 또한 임정재와 마찬가지로 생활의식을 강조했다. 하지만 그는 임정재보다 한 걸음 더 나아간 부분이 있었다. 그것은 그가 '생활조직의 개혁과 생활상태의 중요성'을 역설한 점이다. 그는 "생활조직의 맨 아래층부터 근본부터 개혁하는 것이 급한 일이다. 미술이나 문학이나 하는 것은 그 후에 이르면 저절로 나오지 말래도 생겨나는 것"이라고 보았다. 또한 "생활의식은 우리의 정신에 있는 것으로 결정되는 것이 아니다. 생활상태가 우리의 생활의식을 결정하여 주는 것"임을 역설했던 것이다.[51] 여기서 중요한 것은 그가 생활의 존재 방식, 즉 '생활상태'가 의식을 규정한다고 파악한 점이다. 그렇다면 무엇이 생활상태를 규정하는가? 그것은 일상의 삶을 이루는 도시 건축의 물리적 환경에서부터 각종 사물과 이미지에 이르기까지, 인간의 사회적 생산물들인 것이다. 김기진의 말은 오늘날 현대사회에서 아파트, 자동차, 가전제품, 옷, 타이포그래피에 이르기까지 수많은 디자인

50 이에 대한 자세한 논의는 다음의 글을 참고 바람. 장상수, 「일제하 1920년대의 민족문제 논쟁」, 『한국의 근대국가 형성과 민족문제』(한국사회사연구회 논문집 제1집), 문학과지성사, 1986.

51 김기진, 「프로므나드 상티망탈」, 『개벽』, 1923.7.

이 생활을 어떻게 변화시키고 있는지를 생각해 보면 이해하기 어려운 말도 아니다. 디자인은 물리적 토대 형성을 통해 한 사회가 믿음과 가치관 등을 유지할 수 있도록 소통하여 사회질서를 재생산하고, 경험하게 하는 개념이자 일상 삶을 가능케 하는 활동이기 때문이다.[52]

김기진은 물리적 환경과 사물의 영역을 구체적인 대상으로 언급하지는 않았다. 대신에 '실제주의' 차원에서 작가와 문예의 사회적 교섭을 위한 '사람들을 위한 운동'의 필요성을 이론적으로 제창하고 있었다. 바로 이것이 그가 「클라르테 운동의 세계화」에서 기술한 '정신주의'와 '실제주의' 사이의 균열과 논쟁의 쟁점이었다.[53] 그는 "현실을 떠나 상징적 영원과 자유에서 자기를 살리고자 한" 로맹 롤랑식의 '정신주의'와 "혼란, 착종한 '장바닥'을 새로운 예술의 발생지로 한" 바르뷔스의 '실제주의' 사이의 논쟁을 상세히 열거하고 재해석했는데, 여기서 그가 취한 입장은 클라르테 운동이 한창 영향력을 발휘하던 일본 유학시절(1920~1923)에 목격한 바를 단순히 조선사회에 소개한 것[54]이 아니었다. 정확하게 말하자면 그것은 예술운동과 사회운동의 접점을 찾기 위한 이론적 근거로서, 바르뷔스의 입장을 토대로 프롤레타리아와 제휴한 사회운동으로 나아가는 새로운 목표, 곧

52 졸저, 『21세기 디자인 문화 탐사: 디자인·문화·상징의 변증법』, 그린비, 1997/2016.
53 김기진, 「클라르테 운동의 세계화」, 『개벽』, 1923.9. 이 글에서 김기진은 '클라르테 운동'이 1919년 앙리 바르뷔스와 로맹 롤랑 등과 같은 프랑스의 세계주의자들이 '클라르테' 곧 '광명과 진리의 사랑'을 기치로 내세운 운동이라고 밝혔다.
54 기다 에미코·김진주, 「일본 아방가르드 미술의 전개와 역사적 관점」, 『미술사학보』 49, 2017.12, 40쪽.

2장. 1920년대 신흥문예운동과 김복진의 형성예술

"온갖 창조자, 온갖 생산자는 예술가이다. 창조와 생산은 예술적 충동의 외적 표현"이라는 새로운 제도적 신질서를 건설하기 위함이었다.[55]

이처럼 김기진이 1923년에 기존 예술을 정신주의에서 생활에 바탕을 둔 실제주의로 변혁시키려는 연속 기고문을 『개벽』에 발표하고 있을 때, 같은 취지로 공명한 집단적 움직임이 '파스큘라'(PASKYULA)의 결성으로 이어졌다.[56] 파스큘라의 취지는 '인생을 위한 예술'이자 '현실과 싸우는 의지의 예술'을 지향하는 데 있었다. 그런데 이들 구성원 중 그 누구보다 실재하는 구체적 사물의 영역에서 프롤레타리아 예술론을 전개시킨 인물이 있었다. 바로 김기진의 형, 김복진이다. 흥미로운 사실은 김기진이 「나의 회고록」에서 "김복진은 나와 함께 토월회의 창립자의 한 사람이요, 또 토월회를 그만두고서 파스큘라를 만들 적에도 함께 했었지만, 그는 아직 사회주의자가 되거나 맑스주의를 이해하거나 그런 사상적 경험을 안 한 사람이었는데 […] 1925년 여름까지만 해도 그는 사회주의자를 싫어하는——약간 고풍으로 말해서 완고한 사상의 소유자였었다"[57]고 술회한 점이다.

55 김기진, 「또다시 '클라르테'에 대해서: 바르뷔스 연구의 일편」, 『개벽』, 1923. 11.
56 파스큘라(PASKYULA)는 김복진, 연학년, 김기진이 토월회에서 탈퇴한 후 김형원, 이익상, 박영희, 이상화, 안석주 등과 함께 만들었고, 명칭은 이들의 이름에서 유래했다. 김기진은 "'박'에서 'PA', '상화'에서 'S', '김'에서 'K', '연'에서 'YU', '이'에서 'L'과 '안'에서 'A'자를 각각 따가지고서 만든 명칭이었다"고 밝혔다. 김기진, 「나의 회고록(1): 초창기에 참가한 늦동이」, 『세대』 제14호, 1964.7.
57 김기진, 「나의 회고록(3): 프로예맹의 요람기」, 『세대』 제17호, 1964.12.

그러나 김기진의 술회와 달리 김복진은 자신의 생각을 심화시켜 「상공업과 예술의 융화점」에서 이미 본격적인 '근대 디자인 예술론'으로 나아가고 있었다. 앞서 임정재의 글이 '한국 최초의 예술민주화론'이라면, 김복진의 이 글은 '상공업의 예술화를 주장한 한국 최초의 근대 디자인론'에 해당한다고 할 수 있다. 미술사가 최열은 이에 대해 '민중예술론에 기초한 최초의 사회주의 미술론'으로 파악한 바 있다.[58] 또한 미술평론가 윤범모는 이 글이 보다 구체화되어 '프롤레타리아예술론'으로 발전했다고 언급했다. 김복진은 '예술을 위한 예술'을 부정하고 상점 경영, 외교 판매, 점포 장식, 상품 배치, 광고 의장, 무대 장치 등의 "상공업도 예술화할 여지가 많다"며 예시했던 것이다. 또한 그가 "참스런 행복을 노동 가운데서" 구하는 이른바 "노동의 예술화"를 주장한 대목은 1920년 11월에 소비에트 나르콤프로스(인민계몽위원회) 순수예술부(IZO)의 생산예술분과에서 발간한 『생산예술』(*Iskusstvo v proizvodstve*)[59]에서 이론화한 내용을 접했을 가능성을 시사한다. 당시 러시아의 문예이론가, 평론가 및 예술가들 사이에는 새로운 문화에서 해방된 노동의 기본 문제 중 하나인 '생산과 예술'의 문제가 일상생활의 변화에 가장 가깝게 연결된다고 보는 이들도 있었다. 예컨대 문예비평가 브릭은 "노동자는 사물의 창조 과정에 의식적이고 능동적인 참여자가 되어야 한다"고 주장하

58 최열, 「사회주의 문예운동과 김복진」, 『인물미술사학』 5, 2009.12, 139쪽.

59 Christina Lodder, "Constructivism and Productivism in the 1920s", Richard Andrews and Milena Kalinovska, *Art Into Life: Russsian Constructivism, 1914-1932*, Rizzoli, 1990, p.100.

2장. 1920년대 신흥문예운동과 김복진의 형성예술

기도 했다.

　여기서 중요한 사실은 1923년 김복진의 「상공업과 예술의 융화점」에서 표명한 '상공업의 예술화'와 '노동의 예술화'가 당시 조선사회 내에 갈등적 상황으로 존재하던 두 가지 상충된 사회 이념과 운동들을 결합시켰다는 점이다. 즉 그는 당대 노선의 극명한 차이로 분열된 '민족주의와 사회주의'를 예술로 결합하고 있었을 뿐만 아니라 1927년 카프의 방향 전환기 노선의 탄도를 이미 예고했던 것이다. 왜냐하면 전자 '상공업의 예술화'는 조선의 민족 자본과 기업의 육성을 통해 조선의 해방을 위한 정치투쟁에 관한 내용이고, 후자 '노동의 예술화'는 당대 사회주의 이념이 추구한 계급투쟁과 만나는 내용이기 때문이다. 김복진이 전자의 생각을 하게 된 배경은 1922년 말부터 태동해 1923년 1월에 결성된 이른바 '조선물산장려회'의 활동 취지와 연관된 것으로 보인다. 물산장려운동은 "생활에 필요한 의식주의 문제 해결을 위해 산업적 기초가 있어야 하며, 외래품에 의존하는 것은 (조선의) 산업적 기초를 파괴하며, 민족의 파멸을 구하기 위해서는 민족 기업의 육성, 국산품 애용이 절실히 요청된다"는 것이었다. 물산장려운동의 목적은 그동안 일반적으로 알려진 것처럼 단순히 '국산품 애용운동'이 아니다. 그것은 민족 기업을 육성해 조국의 독립을 획득해 보자는 운동이었다.[60] 그러나 이에 대해 당시 사회주의자 진영은 부정적이었고 반대했다. 그 이유는 "물산장려운동으로 조선의 산업이 발전된다 해도 결국은 조선

60　장상수, 「일제하 1920년대의 민족문제 논쟁」, 118~119쪽.

인 자본가에게 착취당하는 것이니 외국인(일인) 자본가에게 착취당하는 것이나 무산자로서 하등의 차이가 없다"는 등의 자조적 상황논리 때문이었다. 나아가 그들은 "물산장려운동이 오히려 조선의 중산계급이 유산계급을 옹호하여 식산흥업한다는 미명하에 혁명의 시기를 지연시킨다"고 보았다.[61] 이러한 맥락에서 김복진의 예술론은 당대 민족의 현실과 사회계급적 갈등 사이의 논쟁적 대척점을 모두 품고 '예술'을 통해 한 마음으로 공동 전선을 펼 수 있는 중요한 이론적 발판을 제공한 셈이다. 1927년 카프의 방향 전환은 이를 발판 삼아 도약해 나간 것이었다.

「상공업과 예술의 융화점」에는 또 다른 중요한 대목이 있다. 그것은 그가 여러 상업 분야와 공업 분야를 거론하며, 기술 분야로 인식되던 건축에 대해 "건축도 이미 훌륭한 미술의 일 분과가 되었다"고 말한 부분이다. 이 글이 발표되고 3년 후 김해경(훗날 이상)은 경성고등공업학교(이하 경성고공으로 약칭) 건축과에 진학했다. 그가 진로를 선택한 동기가 된 여러 배경들 중에 당대 김복진의 이러한 발언과 같은 생각들이 암묵적으로 작용했을 것으로 추정된다. 1925년 김복진은 동경미술학교 조각과를 졸업하고 귀국해 배재고등보통학교에서 교편생활을 하면서 YMCA와 공동 운영한 미술연구소에서 수강생들에게 조소를 지도했다. 이때 그의 지도를 받아 훗날 야수파 화가가 된 구본웅[62]은 조선미전에 입선해 줄

61 나공민, 「물산장려운동과 사회문제」, 『동아일보』, 1923.2.25; 장상수, 앞의 글, 120쪽에서 재인용.
62 구본웅이 YMCA 미술연구소에서 김복진에게 사사하고, 그의

2장. 1920년대 신흥문예운동과 김복진의 형성예술

품작가가 되었다. 그러므로 구본웅과 절친한 사이였던 이상이 김복진에 대해 직간접적으로 알고 있었을 개연성은 상당히 크다. 당시 김복진의 생각과 활동 등을 고려해 볼 때, 이상이 건축가가 되고자 한 것은 단순히 미술가의 꿈을 위해서가 아니라 당대에 과거의 예술로서 회화와 조각 등 이른바 순수미술이 실용적 건축 그리고 디자인과 만나 러시아 구축주의를 통해 새로운 '생산예술'로 정의되고 있었던 맥락을 말해 주는 것이라 할 수 있다. 실제로 러시아의 인후크와 브후테마스 같은 교육 모델은 새로운 예술의 이론적 모색과 회화, 조각, 건축 등 분과예술 사이의 융합 과정에서 탄생했던 것이다. 혁명 후 나르콤프로스 산하 순수예술분과(IZO)는 예술개혁을 시도하면서 1919년에 조각과 건축의 통합을 위해 조각가 코롤레프를 비롯해 라돕스키와 크린스키 등 7명의 건축가로 구성된 '조각·건축 통합위원회'(Sinskul'ptarkh)를 조직했다. 또한 로드첸코와 같은 화가를 선임해 '회화·조각·건축 통합위원회'(Zhivskul'ptarkh)를 만들기도 했다. 인후크와 브후테마스 설립이 가능했던 것은 바로

생산에 기초한 구축주의 예술 개념을 훗날 친일부역행위의 논거로 악용해 '미술의 무기화'를 외친 것은 일제강점기 자신의 사회를 건설할 수 없었던 식민지 현실을 드러내는 중요한 대목이라고 할 수 있다. 구본웅은 1940년 7월 9일 자 『매일신보』에 「사변과 미술인」이라는 기고에서 "신동아 건설을 위하여 미술의 무기화에 힘쓸 것"을 주장하면서 "미술인이여! 우리는 황국 신민이다. 가진바 기능을 다하여 군국(君國)에 보(報)할 것이다"라고 외쳤다. 또한 친일부역 행위에 앞장선 화가 심형구 역시 『신시대』에 「시국과 미술인」이란 글에서 "신체제 아래에서 신문 삽화, 포스터 등을 그려 생산미술에 힘써 멸사봉공하자"고 요구하고 나선 것도 김복진의 본 뜻을 왜곡시킨 또 다른 예였다. 김민수, 「친일미술의 상처와 문화적 치유」, 『내일을 여는 역사』 겨울호(26호), 2006, 206쪽.

이러한 분과예술들 사이의 새로운 상호작용이 활발했기 때문이었다.

따라서 당대 이상과 같은 청년이 미술가가 아니라 애초부터 '생산예술가'로서 건축의 꿈을 갖고 경성고공에 진학했을 가능성은 시대적으로 충분했다. 1920년 말, 러시아 인후크 내에서 기존 순수예술로서의 미술이 실용적 건축 그리고 디자인과 통합 개념으로 이론화된 구축주의의 전개는 유럽 전역에서도 동시적 현상으로 진행되었다. 예컨대 국제적 건축가 르 코르뷔지에의 경우, 1918년경에 화가 오장팡(Amédée Ozenfant)과 함께 퓨리즘 회화를 개척하면서 사용한 자신의 활동명을 본명 샤를-에두아르 잔느레(Charles-Édouard Jeanneret)에서 1920년 무렵부터 미술과 건축을 아우르는 새로운 통합적 정체성을 위해 '르 코르뷔지에'로 개명하기까지 했다.

이처럼 김복진은 1926년 『문예운동』 표지를 디자인하기 전에 이미 아방가르드 신흥예술의 본질로서 예술의 성격과 역할뿐만 아니라 범주에 대해서도 인식하고 있었다. 나아가 그는 구체적으로 입체파, 미래파, 다다이즘을 거쳐 구성파에 이른 일본 예술운동을 상세히 관찰하고 분석한 뛰어난 글 「신흥미술과 그 표적」 등에 이어 이듬해 생산예술과 러시아 구축주의의 본질을 꿰뚫은 글 「나형선언 초안」을 발표했다.

김복진은 1926년 1월 「신흥미술과 그 표적」[63] 그림 19과 함께 「세계화단의 일 년, 일본·불란서·로서아 위주로」

63 김복진, 「신흥미술과 그 표적」, 『조선일보』, 1926.1.2.

(이하 '세계화단의 일 년'으로 약칭)[64]를 발표했다. 전자는 그의 '형성예술론'이 단순히 '조형'이나 일본 '조형파'의 활동에 경도된 것이 아님을 말해 줄 뿐만 아니라 그의 신흥미술의 표적이 구축주의로 향하게 된 결정적 이유를 밝혀 주는 단서를 제공한다는 점에서 매우 중요하다. 그는 "예술은 벌써 부정되었다"로 시작해 "활기 있고 건강한 예술을 건설"하는 데 "자기의 신조와 실력과 과학으로만 전진"하는 새로운 예술을 천명한 일본 예술계의 '조형' 그룹 선언문 일부를 글 앞부분에 논평 없이 그대로 길게 소개했다. 그러나 곧이어 "[…] 현재 제국주의에 미혹되어 혼란스러운 일본의 예술사회에 이러한 운동의 출현을 축복해야 할지 저주해야 할지 […]"라고 냉소적으로 논평하면서 어쨌든 이러한 운동이 출현한 필연적 동기와 잠재적 세력에 주목했다. 여기서 중요한 사실은 김복진이 1900년부터 1925년까지 신흥미술의 변동 요인을 예술뿐만 아니라 정치와 경제의 사회적 변화로 보고 "모든 변동의 최대 원인은 거세된 민중의 자각과 과학의 급수학적(級數學的) 발달에 있다"고 파악한 대목이다. 따라서 그는 "정적 예술의 반동으로 신비주의적 취향 대신에 동적이고 물질적이고 과학적인 예술이 발흥되어야 하는데 미래파나 입체파 등의 신흥예술의 제 유파는 현대 과학의 기초 위에서 세워진 것은 명확한 사실"이라고 보았다. 그러나 그는 입체파나 미래파 등 모두가 안온한 온실에서 자라난 근대인의 과학적 마술에 심취

64 김복진, 「세계화단의 일 년, 일본·불란서·로서아 위주로」, 『시대일보』, 1926.1.2.

해 재래식 생활 방식을 일체 더럽게 여겨 경멸하면서도, 정작 자신들의 '사회조직에 대한 고려'는 하지 못했다고 냉철히 분석했다.[65] 이런 이유로 그는 과학의 발달과 함께, 식민지 조선사회에서의 현실적 삶을 위해 가장 절실하고 시급한 것이 물질적 생활 기반이라고 보았다. 따라서 그가 유물론의 차원에서 예술을 파악한 것은 당연한 귀결이었다.

이 무렵 실제로 카프의 방향 전환기 『조선지광』과 같은 잡지에는 비과학적 사고에 대해 비판적인 휴 엘리엇(Hugh S. R. Elliot)의 '과학적 유물론'[66]을 비롯해, 기계를 경제적인 '조직체'로 간주해 생존을 위한 수단으로 보는 이른바 '기계학'[67] 관련 글들이 소개되고 있었다. 이러한 인식은 오늘날의 관점에서 사상적 정합성을 떠나 1930년대 유한양행이 광고 소재[그림 20]로까지 사용한 이른바 '기계인간의 인체도'를 보면 당대에 유물론적 사상이 과학적 사고와 동일시되고 있었던 시대적 보편성을 방증한다. 한 가지 흥미로운 사실은 유한양행이 광고 요소로 가져다 쓴 기계인간의 원작은 프리츠 칸(Fritz Kahn, 1888~1968)이 인포그래픽(infographic) 삽화로 제작한 「기계인간」 인체도인데, 이것이 디자인된 시기가 바로 1926년이라는 사실이다. 칸은 「기계인간」의 삽화 위에 제목을 "산업궁전으로서 인간"(Der Mensch als Industriepalast)이라고 표기했다.[그림 21]

65 이 책 부록에 수록한 「신흥미술과 그 표적」 전문을 참고 바람.
66 엘리엇, 「유물론에 대한 고찰」, 『조선지광』 8월호, 1927, 41~51쪽.
67 한치진, 「기계학과 생존경쟁」, 『조선지광』 8월호, 1927, 32~40쪽.

그림 19 김복진, 「신흥미술과 그 표적」, 「조선일보」, 1926.1.2.

그림 20 유한양행, 「네오톤 토닉 광고」, 1930년대.

그림 21 프리츠 칸, 「기계인간」(Machine Man), 1926(왼쪽)과 「호흡기 체계」(respiratory system), 1920년대 (오른쪽). 유대인 의사였던 프리츠 칸은 과학도서의 삽화가로서 기계인간의 신체도로 인체 정보와 그래픽을 통합한 인포그래픽의 새로운 영역을 개척했다.[68]

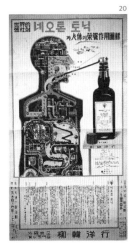

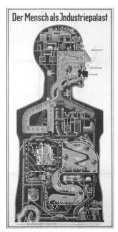

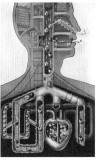

68 Uta von Debschitz and Thilo von Debschitz, *Fritz Kahn Infographics Pioneer*, Taschen, 2017.

이런 맥락에서 1927년 『조선지광』에서 「기계학과 생존경쟁」을 주장한 한치진의 글은 눈여겨볼 만하다. 그는 산다는 문제의 근본적 의미와 해결 방법이 생활의 내용과 양식을 '어떻게 할까?'에 달려 있다고 강조했다. 추상적인 지식이 아니라 실질적인 해결책으로서 구체적인 이론의 지평을 강조한 것이다. 그는 기계학적 지식으로서 '앎의 의식작용' 또는 '지혜와 견식'이 망망대해에서 표류하는 작은 배를 위한 실질적 구원책인 "튼튼한 발동기이자 나침판"이라며, 기계학이 지닌 '원리', '생활', '자연', '사회', '도덕'과의 관계를 설파했다. '변천하는 환경에 처한 사회에서, 기계학이 생존 경쟁의 확고한 수단' 임을 선언한 것이다. 이처럼 당대 이론과 주장들을 배경으로 카프 구성원들과 특히 김복진은 과학적 조직 원리이자 생활의 근간으로서 문예운동의 방향을 보다 현실적인 매체 영역들, 곧 책 장정, 삽화, 만화, 선전 포스터, 극장 간판, 무대, 영화에까지 활동 범위를 넓혀 문예운동의 방향 전환을 시도했던 것이다.[69] 이와 같은 맥락에서 김복진은 「신흥미술과 그 표적」에서 기존의 철학·종교·예술뿐만 아니라 사회조직의 변화에 주목해, 입체파나 미래파와 같은 변화는 유쾌한 파괴이긴 하지만 '사회조직에 대한 고려를 하지 못한 형태나 부피도 없는 것[瓦斯體]임을 기억해야 한다'고 신흥예술론의 끝을 맺었다.

　　「세계화단의 일 년」[그림 22]에서 김복진은 특히 "러시아의 산업과 미술"을 소개하면서 러시아 구축주의자들

<hr>

69　강호, 「카프 미술부의 조직과 활동」, 『조선미술』 제5호, 1957, 10~11쪽.

의 말을 직접 인용했다. 그는 "미술가의 임무는 색과 형과의 추상적 인식이 아니고 구체적 사물의 구성상에 있어 임의로 해결하는 데 있다"는 로드첸코의 말에 이어 일리야 예렌부르크의 다음 말을 인용했다. 이는 그가 생각한 구축주의가 일본 구성파가 인용한 '구성적 해결'이 아니라 '구축'이었음을 확증하게 하는 대목이다.

> "순수미술은 지금 와서 骨董品(골동품)에 지나지 않는다. 현 세기에 있어서는 예술적 공적보다는 산업적 사업에 주력을 하여야만 되겠다. 산업상의 창조는 근대 천재가 표현하려는 그것이다…. 汽船(기선), 기차, 공장, 鐵橋(철교), 飛行船(비행선) 이것들이 중세기 시대의 사원과 같이 장엄하고 상당한 것이 아니냐"고 [일리야 예렌부르크가] 말하였다.

김복진은 '예술적 공적보다는 산업적 사업에 주력해야 한다'는 예렌부르크의 말을 이어받아 (러시아에서는) "타틀린을 중심으로 순수미술을 부정하고 '功利'(공리)를 목적으로 삼는 산업파 미술운동이 시작되어 일체의 순수미술을 부정하는 미술을 방법론으로 창안해 냈다"고 소개했다. 이는 그가 러시아 구축주의를 '산업파 미술운동'으로 파악해 '공리', 즉 일과 이익을 목적으로 순수미술을 부정하는 일종의 경제논리에 입각한 방법론으로 정확하게 인식하고 있음을 말해 준다. 이로 인해 그에게 러시아 구축주의는 산업파 미술운동으로서 "프롤

그림 22　김복진, 「세계화단의 일 년, 일본·불란서·로서아 위주로」, 『시대일보』, 1926.1.2. 오른쪽 상단의 문예
란 삽화 「시대문예」는 김복진의 것으로 추정된다.

2장. 1920년대 신흥문예운동과 김복진의 형성예술

레타리아혁명의 자연적 결과로 생긴 것"이었다.[70]

　이로써 김복진의 예술론은 본격적인 구축주의 운동으로 나아가는 실천 계획으로 전개되었다. 1927년 5월 『조선지광』에 발표한 「나형선언 초안」(裸型宣言草案)이 바로 그것이다. 이 글은 일제의 검열로 많은 문장의 단어들이 삭제되어 전체 내용을 파악하기 어려울 정도로 훼손된 채 발간되었다. 그럼에도 살아남은 부분들을 연결해 보면, 이 글의 목적은 바로 '형성예술운동의 집단 형성'을 제창하는 데 있었다. 그는 "오늘의 계급 대립의 사회에 있어 예술의 초계급성을 부정한다"고 전제하면서 "다만 화단에 진출하는 것만을 목표로 삼는 예술과 소시민의 비위에 적응한 순정(純正)미술, 예술을 위한 예술을 거부하고 계급운동과의 통일된 관련성 차원에서 형성예술운동단을 결성하자"고 말했다. 이를 위해 그는 "순정미술에서 비판미술로의 약진"과 함께 "예술운동의 분야적 임무를 실천하는 데 있어 형성예술 이론을" 근간으로 삼아 "순정미술의 미안(美眼)을 벗은 '나형'(裸型)으로 모이자, '나형'을 힘 있게 하자"고 주장했다.

　여기서 '나형예술'이란 무엇을 의미하는 것인가? 그것은 바로 구축주의 이론이 태동한 인후크에서 1921년 다뤄진 논쟁 중에 로드첸코가 규정한 이른바 '노출된 구축'에서 유래한 것이다. 왜냐하면 그것은 김복진이 「세계화단의 일 년」에서 인용한 로드첸코의 말과 일치할 뿐만 아니라, 목적적 조직이 결핍된 채 제작자의 취향에 따른 것으로서의 '구성'과 구분해 로드첸코가 정의한 '구

70　김복진, 「세계화단의 일 년」.

축'(konstruktsiia), 곧 '노출된 구축의 목적에 따라 요소와 재료로 조직하는 것'이 핵심 내용이기 때문이다.[71]

즉 '나형', 곧 노출된 형태는 인후크 내 '구축주의자들의 최초작업집단'이 정의한 구축주의의 세 가지 원리, 텍토닉스(Tectonics/Tektonika), 구축(Construction/Konstruktsiia), 팍투라(Faktura)와 관련된 것이라 할 수 있다. 구축주의는 '텍토닉스'가 이념의 구조와 산업 물질의 효과적 개발에서 파생된 것이라면, '구축'은 이미 형성된 물질 자체의 내용을 수용한 조직(organization)이며, 의도적으로 선택되고 효과적으로 사용되는 재료를 일컬어 '팍투라'로 규정했다.[72]

따라서 김복진이 디자인한 1926년 『문예운동』 표지는 전체 활자공간을 마치 '작업장'처럼 삼아, 제호의 한자 '文藝運動'(문예운동)을 자동차 생산공장에서 조립되듯이 기계부품들의 '나형적 팍투라'로서 조직한 구축과 텍토닉스로 나아간 구축주의 삽화였던 것이다. 그런데 제호의 '文'(문) 밑에 매달린 '스프링' 모양을 보고 누군가는 그와 같은 요소가 앞서 〈무라야마 도모요시의 의식적 구성주의 소품전〉 목록 표지(그림 9)에서도 보인다고 반박할지도 모른다. 그러나 무라야마의 그것은 그가 다른 책 표지 디자인 등에서도 사용한 추상적 동물 형상들과 관련된 것으로 마치 '돼지 꼬리'와 같은 표현주의적 요소로 보인다.

71 Christina Lodder, "Constructivism and Productivism in the 1920s", Andrews and Kalinovska eds., *Art Into Life*, p.39.
72 Stephen Bann ed., *The Tradition of Constructivisn*, Viking Press, 1974, p.19.

예컨대 무라야마 도모요시가 1926년 출간한 『구성파 연구』 표지(그림 15-1)에 등장한 '공룡' 이미지는 원래 로드첸코가 마야콥스키의 시집 『이것에 대하여』(*Pro Eto*, 1923)에 담은 사진몽타주 연작 중에서 유래한다(3장의 그림 13). 마야콥스키는 시에서 낡은 구시대적 일상생활의 은유로 공룡을 원시시대의 괴물로서 과거로부터 현재를 가로지르는 장면을 언급했고, 이에 대해 로드첸코는 과거에서 기어 나온 공룡이 화면 전체를 대각선으로 가로지르는 거대한 전화기를 타고 올라가는 사진몽타주로 구축했던 것이다. 반면 무라야마가 『구성파 연구』의 책 표지나 포스터 등에 차용한 공룡 등 동물의 형상들은 인습적 과거를 혁파해 '새로운 일상생활'(novyi byt)을 조직하는 구축주의와 아무런 연고가 없다. 동화적 재미를 유발하는 희극적 이미지에 가깝다. 따라서 김복진의 『문예운동』 표지 디자인을 두고 무라야마식의 일본 구성파와 동일시하는 것은 맞지 않는 주장이라 할 수 있다. 그것은 동물의 꼬리를 표현한 것이 아니라 작업대에 붙어 있는 '기계적 스프링'과 관련된 생산주의 차원에서 표현된 것이기 때문이다. 실제로 이 『문예운동』 표지에 등장한 스프링이 어디에서 유래한 것인지 의문을 밝혀 주는 구체적인 정황 증거가 있다. 앞서 설명한 그의 글 「세계화단의 일 년」이 실린 1926년 1월 2일 자 『시대일보』에는 김복진이 제작한 것으로 추정되는 삽화 한 점이 있다.[그림 23] 이는 이 글의 오른쪽 상단 문예란, 「시대문예」의 꼭지 삽화로 필자는 이것이 『문예운동』의 표지와 동일한 사고의 흐름으로 제작된 것으로 본다. 왜냐하면 「시대문예」의 글꼴 디자인에서부터 입체 구조의 기계부

품들로 조립한 사물과 상단에 매달린 등이나 머리를 지
탱하는 목 부분을 바로 '스프링'으로 구조화했기 때문이
다. 이 삽화가 출현하고 한 달 뒤, 2월 1일에 『문예운동』
창간호가 나온 사실을 놓고 볼 때 '기계부품의 생산공
정'을 다룬 사고의 연속성이 동일 인물, 즉 김복진에 의
한 것임을 말해 준다. 이외에도 개연성은 더 있다. 예컨
대 홍명희가 1925년 4월 합자회사로 개편한 『시대일보』
에 실린 삽화들이다. 이 신문은 당시 카프 운동에 참여
한 홍명희가 사장을 맡아 1926년 8월에 경영난으로 발행
을 중단하기까지 김복진을 비롯해 김기진, 박영희, 이상
화, 안석주(석영)[73] 등과 같은 카프 구성원들이 대중적 글
과 삽화를 발표한 주요 매체였다. 안석주는 1926년 1월
부터 『시대일보』 4면에 팔봉 김기진의 연재소설 「약혼」
에 매우 미묘한 화풍의 삽화를 그리기도 했다. 이 삽화
는 주인공 남녀의 심리를 마치 영화의 한 장면처럼 담았
다. 그림 24, 25

73 안석주(1901~1950)는 아호 '석영' 또는 필명 '안생'으로 활동
했다. 그는 1920년 휘문고등보통학교를 졸업하고 일본 도쿄 양화
연구소에서 미술을 공부하고 귀국, 1922년 나도향의 연재소설에
삽화를 그리면서 활동을 시작했다. 이후 극단 토월회 창립 회원으
로 파스큘라를 거쳐 카프 구성원으로 활동했지만, 중일전쟁 이후
1939년 조선총독부 경무국 조선영화인협회 이사로 위촉되면서 친
일부역에 적극 가담한 남다른 경력도 있다. 일제의 영화 통제와 그
에 대한 정책을 옹호 및 선전하고, 영화인의 전쟁 협력과 참여를 독
려함은 물론 징병제를 옹호하고 선전하는 영화를 연출해 황국 신
민으로서 멸사봉공 침략전쟁에 협조하는 등 부역행위에 앞장섰다.
그는 『친일인명사전』 수록예정자 명단 중 '연극/영화' 부문에 포함
되어 있다.

그림 23 『시대일보』삽화(왼쪽)와 『문예운동』표지 디자인(오른쪽).

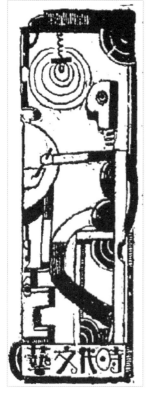

그림 24 석영(안석주), 팔봉 김기진이 쓴 「약혼」 제10회 삽화, 『시대일보』, 1926.1.10.
그림 25 석영(안석주), 「약혼」 제9, 10회 삽화, 『시대일보』, 1926.1.8.

2장. 1920년대 신흥문예운동과 김복진의 형성예술

이는 그가 극단 토월회의 창립회원이자 화가, 삽화가, 미술감독 그리고 배우로서 이익상, 김기진 등과 영화연구회를 조직하고, 카프의 영화 부문 활동에 활발히 관여한 남다른 면모를 보여 주는 대목이라 할 수 있다. 안석주의 삽화는 1926~1927년 사이에 연해주 지역의 영향을 받은 양식적 변화를 보여 주기도 했다.[그림 26]

위와 같은 맥락을 살펴볼 때, 카프의 초기 활동에서 김복진의 생각과 실천이 구축주의의 궤적에서 형성된 것은 분명해 보인다. 하지만 그의 이러한 생각이 모든 카프 구성원들과 공통적으로 공유되고 있었던 것은 아니었다. 창립 이후 제1기(1925~1927) 카프는 ─ 당시 상황을 안막이 증언했듯이 ─ 구성원들 사이가 사상적으로 결합된, 통일적으로 이루어진 조직적 운동이 아니었다. 일정한 방침이나 체계가 있었던 것이 아니라 개개인의 개별적 운동이었기 때문이다.[74] 김복진이 주도한 1927년 9월 1일에 카프의 제2기(1927~1930)로의 방향 전환은 그에게 있어 구축주의를 목표로 하는 '삶의 예술'을 위한 확산적 조치였다. 이로 인해 카프 조직 역시 음악부, 미술부, 연극부, 영화부, 문학부로 확대된 것도 사실이다. 미술부의 경우, 문예운동의 방향이 기존의 예술을 위한 예술에서 '일상 속으로의 생활예술'로 표적을 맞춤에 따라, 카프 미술부 구성원들은 광고 도안, 신문과 잡지 삽화, 무대 장치, 서적 장정, 상품 진열장, 장치와 각종 도안 등 넓은 범위를 아울렀다. 그뿐만 아니라, 김복진과 안석

74 안막, 「조선 프롤레타리아예술운동 약사」; 임규찬·한기형 편, 『카프비평자료총서 1: 카프시대의 회고와 문학사』, 태학사, 1989, 117쪽.

주는 「경성 각 상점 간판 품평회」[75]에도 참여해 비록 취재기자와 대담하는 좌담회 방식이긴 했지만 상업 간판에 대한 소위 '디자인 비평'을 시도하기도 했다. 이들에게는 '인생을 위한 예술'과 "생활의 수평적 향상을 위한 실천"으로서 상점 간판들도 비평의 대상이 되었던 것이다.

그러나 현실적으로 식민지 조선에서 김복진이 구상한 '산업과 미술운동', 곧 생산예술에 기반한 구축주의는 이를 실천하고 전개할 수 있는 산업과 생산 기반 자체가 조선인들에게 주어지지 않은 불구의 상태였다. 대부분 생산 기반의 주체는 일본인들이었고, 조선인들에게는 오직 소비문화만이 가능했다. 따라서 카프 미술부 구성원들이 직면한 현실적 '공리'(功利), 곧 일과 이익은 다만 소비문화만을 조장하는, 기껏해야 백화점과 상점 쇼윈도와 간판을 꾸미고 장식하는 생계형 일거리밖에 없었다. 그나마 카프 구성원들이 실천적으로 접근이 가능했던 산업미술의 영역은 주로 포스터와 신문 삽화 같은 이른바 '그래픽' 부문이었던 것이다.[76] 따라서 카프의 미술부 활동은 주로 그래픽에 치중하게 되었고 대중적으로 쉽게 다가갈 수 있는 형식의 사회주의 리얼리즘으로 카프의 창작 방법론을 전환할 수밖에 없었다.

이는 영화부에 참여한 임화의 예술운동 창작과 전개방식의 인식에서 잘 드러났다. 그는 "우리에게 필요한 미술품이란 사실 선전용의 크고 작은 포스터밖에는 소용이 적은 것이 사실"이라며, 예술운동을 과학적으로 정

75 「경성 각 상점 간판 품평회」, 『별건곤』, 1927.1.
76 강호, 「카프 미술부의 조직과 활동」, 10쪽.

그림 26 안석주, 『개벽』 제71호 삽화, 1926.

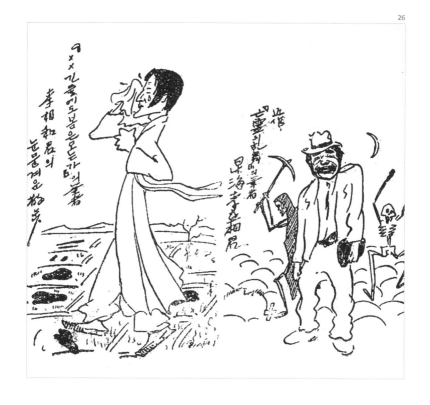

26

확하게 '실설적(實說的) 형식'의 포스터를 제작해 이를 석판화로 대량 인쇄하고, 길과 극장, 공원과 전차에서 미술품전람회를 개최하는 방식으로 전개할 것이라고 주장했다. 따라서 그는 프롤레타리아예술운동이란, 미술가가 계급적 차별 없이 직접 사회에 참가해 운동을 확대하는 데 봉사하는 것으로, 이것이 바로 '프롤레타리아미술의 절대적 책임'이라고 보았던 것이다. 여기서 임화가 말한 '실설적 형식'이란 현실을 있는 그대로 묘사하는 것, 즉 팔봉 김기진이 제창한 '변증법적 사실주의의 길'로서 대중적인 노동자 농민들이 가장 이해하기 쉬운 형식이었다.[77]

1927년 11월, 검열로 인해 동경에서 발행한[78] 카프 기관지 『예술운동』[그림 27]의 표지 디자인이 앞서 2호까지 발간되고 발행 금지된 『문예운동』의 표지 디자인과 다른 모습으로 변한 것은 이러한 맥락을 말해 준다. 그 원인은 기존의 경제투쟁에서 '노동계급의 정치투쟁'이라는 보다 더 시급한 현실적 문제가 카프의 중심 과제로 부각되었기 때문이었다.[79] 이러한 인식은 『예술운동』이 발간된 해 11월 임화가 발표한 '미술 영역에 있어 주체 이론의 확립'을 주장한 글에서도 잘 나타나 있다. 그는 프롤레타리아예술운동의 목적이 이론과 실천에 있어 '예술운동의 정치화'에 있다며, "본래 작품을 본위로 한 예술운동의 효능이란 가장 효과적이라도 그것은 […] 관

77 안막, 「조선 프롤레타리아예술운동 약사」, 127쪽.
78 최덕교, 『한국잡지백년 2』, 현암사, 2004, 110~112쪽.
79 안막, 「조선 프롤레타리아예술운동 약사」, 118쪽. 카프의 방향전환 시기에 대한 미술사적 검토는 다음의 연구 참고하라; 홍지석, 「카프 초기 프롤레타리아 미술 담론」.

2장. 1920년대 신흥문예운동과 김복진의 형성예술

념투쟁에 그친다"고 주장했다.[80] 또한 이를 극복하기 위한 방법으로 형식은 곧 내용의 표출이라는 칸딘스키의 예술론을 인용해 '기술로서의 형식'을 제안했다. 그것은 임화가 무라야마가 영향받은 칸딘스키식의 '구성주의'를 수용하는 과정에서 형성된 생각의 가닥으로, 그는 '대중이 감동하고 알기 쉬운 것은 기술적으로 능란할 때'라며 이른바 '기술의 무기화'를 강조했다.[81] 그러나 임화가 생각한 '기술의 무기화'는 기술이 곧 내용을 표현하는 무기라는 말로, 엄밀히 말해 그 자신이 형식의 절대적 지위를 인정하지는 않았지만 칸딘스키식의 표현주의로 향하는 발상이었다. 왜냐하면 애초에 모호한 것이긴 하지만 러시아 구축주의에서 규정한 '팍투라'(재료의 표면과 속성)와 함께 '텍토닉스'는 산업재료를 사회적·정치적으로 적합하게 사용하기 위한 기능적 원리이고, 구축주의자 스테파노바의 정의에 따르면 '한 사물의 정적 요소가 유용한 기능(목적)으로 대체될 때의 행동과 역학이기 때문이다.[82] 또한 '구축'은 주어진 목적을 위한 재료의 객관적 조직을 뜻한 것이기 때문이다. 구축주의는 원리이지 그 자체가 조작적 '기술'은 아닌 것이다. 따라서 임화의 '기술의 무기화'는 어떤 의미에서 원래 러시아 구축주의가 논쟁을 통해 배제하고자 했던 칸딘스키식의 주관성의 오류로 빠질 수도 있는 생각이었다. (임화의 이러한 생각

80　임화, 「미술영역에 재(在)한 주체이론의 확립(1)」, 『조선일보』, 1927.11.20.

81　임화, 「미술영역에 재(在)한 주체이론의 확립(4)」, 『조선일보』, 1927.11.24.

82　Aleksei Gan, *Constructivism*, trans. Christina Lodder, Barcelona: Tenov, 2013. p.xxx.

을 1940년대 조선의 미술가들 중 일부가 친일부역행위의 논리로 활용한 것은 역설적인 대목이다. 예컨대 구본웅이 미술인들에게 "황국 신민으로서 가진바 기능을 다해 군국(君國)에 보(報)하자"며, "신동아 건설을 위해 '미술의 무기화'에 힘쓰자"[83]고 촉구했던 것이다.)

이 글 시작 부분에서 설명했듯이, 임화는 무라야마 도모요시가 일본에 소개한 '의식적 구성주의'뿐만 아니라 알렉세이 간의 『구축주의』 등을 일본어 번역서로 읽고 이론적 영향을 받았다. 이로 인해 그는 카프 영화부[84]를 통해, 영화 제작에 구축주의의 사진몽타주 기법을 적용할 수 있었다. 구체적으로 그는 1927년 말에 조선영화예술협회에 들어가 영화 제작 활동에 뛰어들었는데, 이는 그가 러시아 구축주의를 통해 선전 선동을 위한 기술적 중요성을 영화에서 발견했기 때문으로 보인다.[85] 그가 추구한 미는 유물변증법의 기저에 존재하는 실증적 미였다. 따라서 1930년대 러시아 구축주의가 사진을 그래픽 이미지로 대체한 사진몽타주로 이어 갔듯이, 임화는 과학성과 사실적 충실도 그리고 효과적인 선전 선동 목적이 반영된 잡지 표지를 『집단』[그림 28]에서 선보였다. 1932년 1월 10일 자로 창간한 『집단』의 편집 겸 발행인 임인식은 바로 임화의 본명이었다.[86] 이 표지는 산세리프

83 구본웅, 「사변과 미술인」, 『매일신보』, 1940.7.9.
84 1927년 방향 전환기에 조직된 카프 영화부에는 책임자 윤기정을 비롯해 맹원 임화, 김남천, 강호가 소속되어 있었다. 임화, 「조선 프롤레타리아예술운동 약사」.
85 이성혁, 「1920년대 후반 임화 평론에 나타난 아방가르드 수용과 예술의 정치화」, p.33.
86 최덕교, 『한국잡지백년 2』, 현암사, 2004, 369~370쪽.

2장. 1920년대 신흥문예운동과 김복진의 형성예술

그림 27 『예술운동』 창간호 표지, 1927.11.15.
그림 28 『집단』 창간호 표지, 1932.1.10.

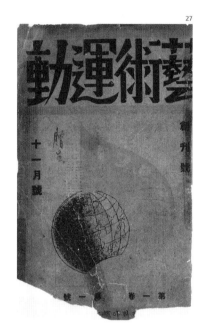

3. 김복진의 형성예술론과 나형선언 초안

체의 입체 형태의 제호와 소비에트 군모를 쓰고 밝게 웃는 인물 사진과 붉은색 배경의 산업생산기지의 관계를 사진몽타주로 담아 전형적인 구축주의 디자인을 보여준다.

한편 1927년은 카프가 방향을 전환하면서 김복진이 창작 활동을 중단하고 "무산계급운동의 방향 전환과 한가지로 민족적 정치투쟁"[87]에 나선 시기였다. 이로 인해 그는 이듬해 일제 경찰에 체포되어 옥고를 치르고 1934년에 출소해 김기진과 함께 잡지 『청년조선』을 창간했다. 하지만 그는 다시 체포되었고 1935년에 석방되어 조선미술의 역사성을 찾아 조각 창작을 결심하고 미술연구소를 설립해 『조선중앙일보』 학예부장으로 일하면서 미술비평 활동에 전념하기 시작했다.[88] 카프는 그해 5월에 임화가 동대문 경찰서 고등계에 해산을 신고함으로써 결성 10년 만에 역사 속으로 사라졌다. 그러므로 애초에 김복진과 구축주의의 출발점은 단순히 사회주의에 경도된 계급투쟁적 사회주의 이념만이 아니었다. 이는 러시아 구축주의가 신경제정책 시기와 맞물려 탄생했듯이 물산장려운동의 차원에서 현실적 삶의 문제를 예술로 타개할 목적으로 '상공업의 예술화'를 통해 민족 경제를 구축하고자 한 조국 해방의 정치투쟁이었던 것이다. 1927년 카프의 방향 전환은 이를 계급투쟁 차원에서 무산계급예술운동으로 확산시키고자 한 목적과 결합된 것이었다. 따라서 김복진과 카프의 방향 전환을 순전히 사

87 「무산계급 예술운동에 대한 논강」(본부 초안), 『예술운동』, 1927.11, 3쪽.
88 윤범모·최열, 『김복진 전집』, 청년사, 1995, 406쪽.

2장. 1920년대 신흥문예운동과 김복진의 형성예술

회주의 계급투쟁의 관점에서만 보는 것은 전체 내용을 파악하지 못한 부분적 인식이라 할 수 있다. 이는 1928년 치안유지법 위반으로 입건되어 피의자 신문조서에 남긴 김복진의 본인 진술이 입증하는 대목이기도 하다. 그는 체포된 후 "단체관계"를 묻는 피의자 신문조서에 "조선프롤레타리아예술동맹 집행위원"일 뿐만 아니라 사회주의와 민족주의 세력들이 결집해 1927년 2월 창립한 항일단체 "신간회 경성지회 회원"이라고 분명히 밝혔던 것이다.[89] 그가 신간회 회원으로 활동해 항일 정치투쟁에 참여한 이유는 사회주의 계급투쟁의 원초적 딜레마인 '예술이 누구를 위한 것이며, 그 양식적 형식이 무엇이냐'보다 1910년 이후 조선사회에 채워진 '일제 식민의 족쇄'로 인해 건설해야 할 새로운 사회가 존재하지 않고 존재할 수도 없었기 때문이었다.

1926년 조선총독부 신청사가 완공된 이후 수도 경성은 식민통치의 행정뿐만 아니라 도시 경관의 변화와 함께 각종 사회문화적 세태와 유행이 범람하고 안석주의 삽화처럼 '모던 뽀이가 산책하는' 도시문화로 변모해 갔다. 그러나 그것은 주로 일본인 거주지 혼마치와 메이지마치 일대를 중심으로 한 인상주의적 단평이었다. 이 지역 밤거리를 밝힌 상점가 쇼윈도 불빛과 네온사인을 비롯해 히라타(平田, 1926), 미쓰코시(三越, 1930), 미나카이(三中井, 1929, 1933) 같은 일본계 백화점과 조선인 거주지 북촌에 친일파 박흥식이 세운 화신백화점(1937) 일대 종로통의 가로등 불빛은 경성을 유행의 거리로 변모

89 윤범모, 『김복진 연구』, 491쪽.

시켜 나갔다. 현란한 조명과 간판 밑 쇼윈도에는 입체파, 미래파, 일본 구성파 양식을 기하학적 장식주의와 뒤섞은 상품문화가 이른바 '모던 취향'의 '아르데코 양식'으로 포장되어 도시를 채우고 적셔 갔다. 조선인들은 점차 식민지 자본주의의 달콤한 세례를 받아 새로운 도시적 감수성에 길들여지기 시작했다.

그러나 식민지 시장경제의 외형적 성장 지표와 도시 경관 위에 펼쳐진 온갖 상품문화와 건물 등이 유혹하는 소위 '식민지 근대화'의 표피적 양상 이면에는 모순적이고 살인적인 사회상이 펼쳐지고 있었다. 예컨대 1910년 국권침탈 당시 한반도 총인구는 1,431만 3천 명에서 해방 직전 1943년 말, 2,666만 2천 명으로 배가 증가했지만 이는 국내에 '대박의 꿈'을 안고 현해탄을 건너온 일본인 수를 포함한 수치로 그들의 인구증가율은 실로 엄청났다. 반면 국권침탈 후 만주 등지로 떠난 한국인은 100만 명이 넘었고, 빚과 생활고에 쪼들려 농토와 집을 잃고 산으로 들어간 화전민도 152만 명에 이르렀다. 가난과 질병 등에 못 이겨 자살한 사람들도 크게 늘어 1910년 474명이었던 자살자 수가 1937년에 무려 2,815명, 1943년엔 2,027명으로 증가했다.[90] 이러한 사회상 때문에 해외로 떠나 디아스포라의 삶을 살아야 했던 이들 중에는 연해주로 간 조선인들도 있었다.

이들 중에는 앞의 잡지 『집단』 창간호 표지에 등장한 인물처럼 러시아 군모 '부데노프카'(budenovka)를 쓰

[90] 「통계로 다시 보는 광복 이전의 경제·사회상」, 『경향신문』, 1995.9.22.

2장. 1920년대 신흥문예운동과 김복진의 형성예술

고 활동한 이들도 많았다. 그러므로 『집단』의 표지 인물을 소비에트 사회주의 선전용으로 보는 것은 짧은 생각이다. 왜냐하면 당시 연해주에는 대한독립군 총사령관 홍범도 장군처럼 부데노프카를 쓰고 조국의 독립을 위해 목숨을 걸고 활동한 조선인들도 상당수 있었기 때문이다.[그림 29] 연해주는 당시 상해 임시정부 등과 함께 항일 무장투쟁과 독립운동가들의 주요 거점지역이었다.

29

연해주 시각문화 속 구축주의

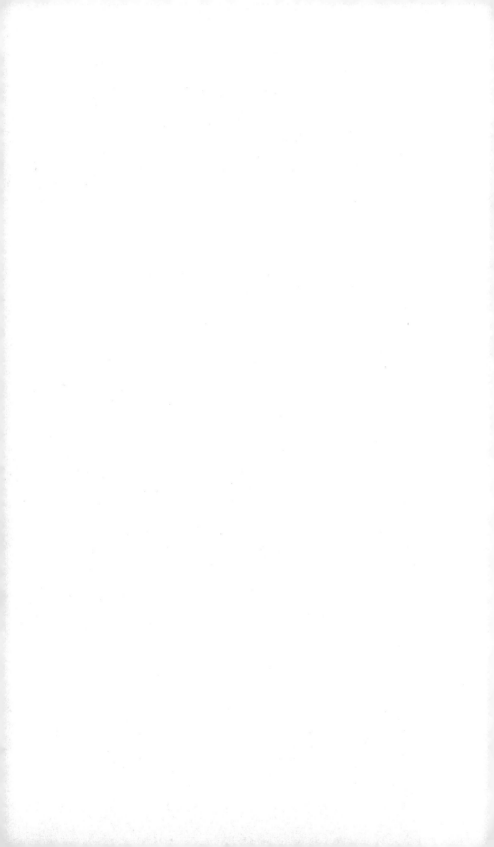

1. 조선인(고려인)
디아스포라 시각문화

1920년대 식민지 조선에 등장한 구축주의 현상을 일본 내 신흥미술의 영향력에 따른 유입 정도로만 보는 것은 사실을 왜곡하는 일이 될 수 있다. 왜냐하면 다른 접속점 도 있었기 때문이다. 그것은 일본이 아니라 지리적으로 한반도와 직접 연결된 러시아 연해주와의 관련성이다. 이와 관련된 선행 연구로는 부를류크와 '녹색고양이'를 중심으로 한 극동 지역의 러시아 아방가르드 예술과 러 시아 미래주의 쇠퇴기 이후 아방가르드 사조의 확장 과 정을 밝힌 연구[1]와 1920~30년대 연해주 한인사회에서 발간된 신문 『선봉』에 수록된 삽화 이미지와 관련해 한 인사회의 계몽 담론과 사회 이념의 구현 방식을 검토한 연구 등이 있다.[2] 그러나 국권침탈 후 디아스포라의 삶 이 전개된 연해주 조선인사회의 시각문화와 구축주의의 관계를 조선과 일본의 관계망 속에서 파악한 연구는 아 직 드물다. 이런 맥락에서 필자는 다음에서, 조선에서 카 프가 결성되고 1926년 『문예운동』 표지와 구축주의 관 련 글들이 등장하기 한 해 앞서 연해주 조선인(고려인)[3]

1 장혜진, 「극동에서 러시아 아방가르드 예술의 동양 지향과 전위 성 연구」, 『슬라브연구』 제32권 4호, 2016.
2 정호경, 「『선봉』에 나타난 연해주 한인사회의 계몽과 사회 이념 의 디스플레이」, 『슬라브연구』 제32권 1호, 2016.
3 이 용어는 역사적으로 19세기 후반부터 연해주에 이주해 살기 시작한 '조선인'들을 일컫는 말로, 영문은 모두 'Korean'으로 표기

사회의 시각문화에서 동일한 급진적 디자인의 변화가 발생한 사실에 주목하고자 한다.

연해주는 고대 고구려 유민들이 세운 발해 이래 역사적으로 매우 각별한 지역이다. 현 연해주는 우수리스크를 중심으로 옛 발해의 15부 중 솔빈부(率賓府)와 가장 남쪽 하산지구의 동경용원부(東京龍原府)에 속했던 지역이다.[4] 특히 최근 탐사에 따르면, 발해는 고구려의 뒤를 이어 포시예트(Посьéт)만과 접한 크라스키노(Краскино)에 토성(염주성)을 건설하고, 일본 이시카와현 노토반도(能登半島)와 동해를 거쳐 해상 무역을 했던 것으로 밝혀졌다.[5] 이는 1858년 러시아제국이 청나라와 조약을 맺고 극동 지역 블라디보스토크에 군항도시를 건설하기 한참 전에 이미 고구려와 발해가 연해주와 '동해 문화권'을 중심으로 일본에 문물을 전파했음을 말해 준다.

이러한 역사는 근대까지도 이어졌다. 연해주에는 나라를 잃고 일제의 내선일체 황국신민화 정책에 동화되는 대신에 항거의 길을 찾아, 조선 내 의병활동과 구국계몽운동에 참여한 독립운동가들의 '망명 이주'가 증가했다. 이로 인해 이곳은 농민과 지식인의 계급투쟁의식과 항일독립정신이 포개져 상해와 더불어 사회주의운동

한다. 미주 한인 등과 구별하기 위해 많은 문헌에서 이들을 타자화된 용어 '고려인'으로 표기하는 것도 존중하지만, 이 글에서는 조선의 독립을 위해 망명길에 나서 헌신했던 이들의 시대적 상황과 글의 문맥에 따라 일부 문장에서 '조선인'으로 표기했다. '땅에 얽힌 삶의 실존과 여한의 역사'가 존재하기 때문이다.

4 정석배, 「연해주 발해시기의 유적 분포와 발해의 동북지역 영역 문제」, 『고구려발해연구』 40, 2011.7, 117쪽.

5 KBS역사저널 그날, 「KBS 한국사전-발해 제2부: 발해 황제의 나라가 되다-문왕 대흠무」, 2020.1.3.

과 항일무장투쟁의 주요한 해외 거점이 되었다. 1925년 경성에서 조선공산당 창당대회가 열리기 7년 전인 1918년 5월 하바롭스크에서 '한인사회당'이 창당한 데 이어, 1921년에는 '고려공산당'이 창당했다. 그러나 지휘권 갈등과 노선 차이에서 비롯된 심한 내분으로 러시아 귀화 고려인들 중심의 '이르쿠츠크파'와 중국 상해 임시정부와 연결된 이동휘의 '상해파'로 양분된 채 각각 창당했다.[6] 볼셰비키 적군이 내전에서 승리하고 1922년 소비에트 연방(소련)이 출범하면서 고려공산당은 자치력을 상실했고, 귀화한 고려인 2세가 주도한 이르쿠츠크파가 중심이 되어 소비에트 볼셰비키당의 지휘감독을 받는 국면이 전개되었다. 이로써 그들은 마음으로는 조국의 민족해방을, 몸으로는 소비에트 노동자·농민으로서 프롤레타리아 사회주의 건설에 참여할 수밖에 없었다. 그러나 그들은 1937년부터 시행된 스탈린의 강제이주정책으로 그동안 일궈 놓은 모든 기반을 빼앗기고 중앙아시아로 이주해 디아스포라의 삶을 살아야만 했다.[7]

이러한 맥락에서, 1920년 10월에 러시아 입체-미래주의자 부를류크와 팔모프가 블라디보스토크에서 배를 타고 도쿄에 도착해 일본 미래파와 문화계에 큰 영향을 준 것은 결코 우연한 일이 아니다. 1923년은 연해주 조

6 김호준, 『유라시아 고려인: 디아스포라의 아픈 역사 150년』, 주류성, 2013, 98~101쪽.
7 연해주 한인 사회의 삶과 민중운동사에 대해서는 다음의 문헌들을 참고 바람. 한국근대민중운동사서술분과 엮음, 『한국근대민중운동사』, 돌베개, 1989, 378~379쪽; 김호준, 앞의 책; 선봉규, 「러시아 연해주 고려인의 디아스포라적 삶에 관한 연구」, 『한국동북아논총』 제65호, 2012.

선인사회 내에, 내전 후 소비에트연방 체제에서의 새로운 삶을 건설하기 위해 계몽과 교육을 목적으로 하는 시각적 대중매체가 필요해진 변화의 분기점이었다. 왜냐하면 1923년 조선의 3·1독립혁명일을 기념해 3월 1일에 창간한 신문 『선봉』을 비롯해 많은 출판물이 출현하기 시작했기 때문이다.

　『선봉』은 창간부터 제3호까지 제호가 『三月一日』(3월 1일)이었으나, 제4호부터 『선봉』으로 바뀐 것으로 알려져 있다.[8] 실제로 이 신문은 1925년 11월 21일 자 『선봉』 제100호 기념특집호(그림 7)에 '독립선언서' 전문을 내걸고 지면에 실은 「선봉신문의 약사와 임무」에서 "1923년 그 아명(兒名)인 '三月一日'이란 명칭을 갖고 세상에 나왔"고, "제4호부터 『선봉』이란 이름을 갖게 되었다"고 밝혔다. 이 글은 창간호의 제호가 『三月一日』인 이유를 분명하게 명시했다. 1919년부터 1922년까지 제국주의 침략군과 반혁명파와의 내전 종식 후 소비에트의 주권 확립과 "빈주먹으로 총칼을 대척하며 자유독립을 부르짖은 큰 혁명운동의 네 돐을 기념"하기 위함이었다. 그러므로 『三月一日』과 이후 『선봉』은 발간 목적이 소수민족으로서 고려인들이 소비에트 주권과 사회건설을 위해 노력하는 동시에 3·1혁명 4주년을 맞아 순한글판 신문으로 조선의 자유독립을 염원하는 "12만여 연해도 고려주민의 귀를 열고 눈을 뜨게 하는" 데 있었던 것이다.

8　정호경, 「『선봉』에 나타난 연해주 한인사회의 계몽과 사회 이념의 디스플레이」, 58쪽.

3장. 연해주 시각문화 속 구축주의

『三月一日』창간호^{그림 1}는 '석판에 등사한 벽신문'의 형태였고,[9] 이는 블라디보스토크 고려인사회에서 기존에 존재하던 순한글판 일간지 『해조신문』(1908.2.26 창간)^{그림 2-1}이나 순한글판 주간지 『권업신문』(1912.5.26 창간)^{그림 2-2}과 유사한 체제로 출발한 것으로 보인다. 예컨대 『해조신문』과 『권업신문』은 제호를 오른쪽 상단에 세로쓰기로 표기한 개항기 조선 최초의 근대신문 한성순보(1888.10.31 창간)의 제호 방식을 공통적으로 승계했다.

이런 의미에서 1923년 『선봉』의 창간호로 발간된 『三月一日』은 제호가 앞서 발간된 고려인 신문들처럼 세로쓰기 서예체로 출발했음을 보여 준다. 특이점은 양손에 횃불과 깃발을 든 남성이 제호를 깃발처럼 내건 삽화식 디자인이다. 이는 아직 러시아 아방가르드의 영향권과 무관한 1913~1914년 무렵 조선에서 최남선이 신문관에서 발행한 일련의 잡지 표지들, 즉 『청년』과 『붉은저고리』 등에 등장하는 풋풋한 전례 삽화 이미지를 연상시킨다. 그러나 지면의 상단을 가로지르는 삽화는 제호와 달리 변화의 조짐을 반영하고 있었다. 예컨대 좌우측에 각각 대각선을 이루는 "창간호", "기념호"의 글자 사이에 별을 중심으로 태극기와 '낫과 망치'의 소비에트기가 배치되어 향후 『선봉』의 제호가 가로 풀어쓰기로 전환되는 디자인과 지면혁신 등의 커다란 변화를 암시하는 듯하다.

9 이균영, 「선봉해제」, 독립기념관 홈페이지 신문자료 아카이브. https://search.i815.or.kr/contents/newsPaper/subList.do?largeCategory=선봉(2021.12.22 검색 기준)

그림 1 『三月一日』 제1호 창간호, 1923.3.1, 석판에 등사. 이 창간 기념호는 삼일운동 「독립선언서」의 전문을 게재하고 있어 발간의 목적을 잘 보여 주고 있다.

그림 2-1 『해조신문』 제1호 창간호, 1908.2.26.

그림 2-2 『권업신문』 제4호, 1912.5.26.

1

2-1

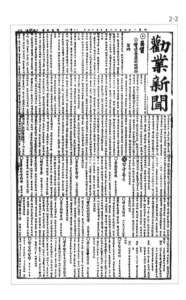

2-2

3장. 연해주 시각문화 속 구축주의

2. 『선봉』과
구축주의 한글타이포그래피

타이포그래피 디자인의 차원에서 『선봉』의 큰 변화는
제호를 '한글 가로 풀어쓰기형'으로 변경하고, 삽화와 텍
스트 사이의 지면혁신이 일어난 1925년경에 발생했다.
창간 이후 1924년까지 제호는 오른쪽 상단에 '선봉'을 세
로쓰기로 배치하고 이를 중심으로 위아래에 각각 한자
(先鋒)와 러시아어(Авангард)를 병행해 표기했다.^{그림 3} 이
는 『선봉』이 단순히 연해주 지역사회만을 위해 유통된
신문이 아니라 국경을 넘나든 매체였음을 시사한다. 실
제로 『선봉』은 발행부수가 1925년에 2천2백 부에서 이
듬해에는 3천 부에 이르러 만주 지역과 조선 내에서도
배포되어 읽혔던 것으로 알려져 있다.[10] 따라서 조선 내
에서 『문예운동』 표지 디자인이 출현하기 전에, 김복진
과 임화와 같은 카프 구성원들을 중심으로 한 신흥문예
의 사상가와 운동가들이 『선봉』의 제호, 편집 체계, 삽화
등의 혁신을 통해 '새로운 기운'을 접속했다고 추정하는
것은 그리 어려운 일이 아니다.

　　10월혁명 7주년 기념호인 1924년 11월 7일 자 『선
봉』은 전체 7단 중 1단 전체에 가로쓰기형으로 제호를
변경해 배치하고, 제호 가운데 부분에 소비에트연방의
국가상징을 넣었다.^{그림 4-1} 이는 낫과 망치, 붉은군대 별과

10　앞의 글.

같은 소비에트연방의 상징과 더불어 조선인사회를 상징하는 벼이삭을 함께 시각화해서 새로운 사회주의 국가 건설의 메시지를 전달한 것이다. 또한 조선의 3·1독립혁명 6주년 기념호인 1925년 3월 1일 자(제66호) 신문은 1단 가운데 공간에 쇠사슬 이미지와 그 속에 '三一운동 뎨六주년긔념' 활자를 넣어 디자인했는데, 이것은 속박으로부터의 해방의 의지를 상징한 것이다.^{그림 4-2} 이처럼 『선봉』의 제호는 특별 기념일에 맞춰 시각적 강조와 중요한 의미를 담아 디자인되었다. 제호 아래에는 신문 대금과 발행소와 같은 정보를 담았는데, 이에 따르면 『선봉』은 1주일에 두 번씩 발행되었고, 대금은 1개월 40전, 3개월 1원 10전, 6개월 2원 10전, 1년 치는 4원이었고, 광고료는 1행에 20전이었다. 본문 구조는 전체 7단 체제로 활자체는 납활자본 한성체를 사용하고 강조를 위한 기사 제목의 표기에 고딕체를 사용했다. 여기에서 1885년부터 조선에서 사용된 한성체는 『독닙신문』 인쇄에도 사용된 활자체였다는 사실에 주목할 필요가 있다.

『선봉』은 한편으로 1896년 창간한 한국 최초의 근대 신문 『독닙신문』[11]이 보여 준 최초의 '가로쓰기 제호' 디자인의 맥을 잇고, 다른 한편으로 당대 러시아 신문의 영향을 받은 것이라 할 수 있다. 〈그림 4-2〉의 「三一운동 뎨六주년긔념, 민족해방으로 샤회운동에」라는 제목의

11 『독닙신문』은 1896년 4월 7일 창간호부터 제11호까지 제호로 사용되었고, 동년 5월 2일 자 제12호부터 『독립신문』으로 제호가 변경되었다. 일반적으로 『독립신문』이라 통칭하지만 이 글에선 최초의 가로쓰기 제호가 사용된 맥락을 강조하기 위해, 창간 시 제호를 그대로 사용했다. 『독닙신문』의 제호는 최초의 가로쓰기 디자인이었지만, 기사 본문의 체제는 세로쓰기였다.

기사에서, 1925년 3월 1일 자 『선봉』은 "일본의 강포한 군벌이 고려의 소약민족을 비인도적인 강제로 병합한 십 년 동안에 고려의 로력군중들은 그 압박의 고통을 견디지 못하야 1919년 3월 1일에 민족해방을 운동함에 붉근 쥬먹으로 일본군벌의 총칼을 대항하는 3·1독립선언이 제6회 그날의 오늘을 또 기념하게 되었다. […]"고 전하는 한편, '서울 탑골공원 안에서 독립선언을 하며 시위운동하는 광경' 사진을 지면에 함께 실어 민족해방운동의 나아갈 바를 고취시켰다.

급진적 변화는 1925년 4월 7일 자(제69호) 『선봉』의 제호 타이포그래피에서 일어났다.[그림 5] 이 제호는 '한글 가로 풀어쓰기'로 변경되었고, 기사 판짜기는 기존의 가로 7단 세로쓰기에서 세로 4열의 '가로쓰기' 체제로 전환되었다. 당시 조선에서는 볼 수 없는 신문 제호 디자인이 등장한 것이다. 이는 한국 신문의 역사에서 기사의 가로쓰기가 20년 후인 1945년에 타블로이드 크기의 『호남신문』에서 최초로 시도된 사실[12]에 비추어 볼 때 획기적인 사건이라 할 수 있다. 이 제호는 산세리프 손글씨 고딕 체로 힘찬 결기를 담고 한글 가로 풀어쓰기 원리를 적용해 시각의 근대성을 확실하게 표명했다. 그것은 한국어 '선봉'과 함께 제호에 표기한 러시아어 'Авангард'가 의미하듯 그 자체가 '아방가르드'였다.

12 한국편집기자협회 편집부 엮음, 『신문 편집』, 한국편집기자협회, 2001, 35쪽.

그림 3 『선봉』 제58호, 1924.12.15.

3

Авангард. 日曜月 日五十二十四二九一

先鋒

선봉

АВАНГАРД

벽신문긔쟈 동지들에게 주노라

그림 4-1 『선봉』제54호, 1924.11.7.

그림 4-2 『선봉』제66호, 1925.3.1.

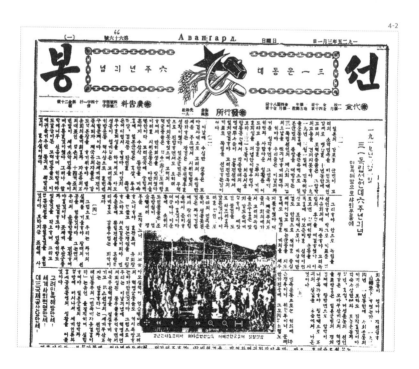

그림 5 『선봉』 제69호, 1925.4.7.

한국 타이포그래피의 역사에서 이 제호는 1908년 주시경이 『국문 연구안』에서 한글의 가로 풀어쓰기를 최초로 창안하고, 1922년에 최현배가 「우리말과 글에 대하야: 우리글의 가로씨기」[13] 이론을 발표한 이래, 현실에 적용된 최초의 신문 제호 타이포그래피라 할 수 있다. 주시경은 한글이 서양 알파벳에 비해 인쇄할 때 많은 부담을 주기 때문에 가로 풀어쓰기가 활자를 절약할 수 있다고 주장했다.[14] 이어서 최현배는 "가로 풀어쓰기가 소리의 원리와 일치하고, 쓰기 쉬워 시간을 절약하고, 보기 쉽고, 박기 쉽다"는 등의 이론을 전개하면서, 한글을 네모꼴로 모아쓰는 기존 방식이 한자를 따르는 것이라고 비판하고 소리글자로서 한글의 특성을 소리가 나는 순서대로 표기하는 풀어쓰기에 있다고 보았다.[15] 주시경과 최현배의 한글 쓰기 체계에 대한 새로운 인식은 특히 최현배의 경우, 시기적으로 당대 막 출현한 구축주의의 이론적 궤적과 함께 공명한 동시성을 보여 준다는 사실에 주목할 필요가 있다. 예컨대 최현배의 한글 풀어쓰기 이론과 구축주의의 관계는 새로운 출판 산업의 시대적 요청에 대해 산업 물질로서 활판인쇄의 효과적 개발을 파생하는 텍토닉스와 이로 인해 형성된 물질로서 활자 자체의 노출된 형태를 어떻게 한글 소리값(자모음)이라는 내용으로 조직하는가의 '구축'을 통해 활자가 읽히는 새

13 최현배, 「우리말과 글에 대하야: 우리글의 가로씨기」, 『동아일보』, 1922.8.29~9.13.
14 송명진, 「1920~30년대 한글 타이포그래피에 나타난 근대성의 발현 양상에 관한 연구」, 서울대학교 대학원 석사학위논문, 1998, 52쪽.
15 위의 논문, 53~55쪽.

로운 '사물성'의 개발에 있다. 달리 말해 최현배의 '가로 풀어쓰기' 체계는 소리글자로서 한글의 소리값을, 지면 위에 인쇄할 때 시각적 재료의 속성(지면에 인쇄 잉크로 찍힌 활자 자체의 노출된 형태)과 일치시키려는 새로운 인식의 모색으로 해석될 수 있다.

1925년 4월『선봉』의 제호와 달리 김복진의『문예운동』표지는 한글 제호를 사용하지는 못했지만 그럼에도 구축주의와 동일한 작업논리를 보여 준다.그림 6 그것은 다다와 표현주의가 결합한 일본 구성파『마보』의 표지의 영향이라기보다는『선봉』의 제호 디자인에 나타난 활자의 '사물성'과 '구축'에 대한 동일한 인식으로 공명한 것으로 봐야 한다. 따라서 1920년대 조선에서 발현한 김복진의 구축주의 디자인 사고는 일반적으로 파악하듯이 일본을 유일한 경로로 유입된 영향이 아니라 연해주 조선인사회와도 긴밀하게 상호작용해 형성된 것으로 보아야 할 것이다.

이와 더불어 언어학을 넘어 시각예술의 차원에서 최현배의 이론[16]은 한글 쓰기와 읽기에 대한 새로운 '인지적 자각'에서 나온 것이라는 점에서 주목해야 한다. 그것은 같은 시기 러시아 구축주의의 관점과 동일한 유형의 인식에 해당한다. 왜냐하면 말레비치와 타틀린 그리고 로드첸코와 스테파노바 등으로 이어진 러시아 아방

16 최현배의 한글 가로 풀어쓰기 이론은 지난 20세기 한국사회에서 가독성 때문에 출판물의 본문 등에 적극적으로 수용되지 않았다. 다만 주목성이 요구되는 포스터 등의 제목에 제한적으로 사용되었다. 그러나 21세기 한국에서 그것은 다른 국가들보다 빠른 정보통신망의 발달과 전국민적 스마트폰의 보급 등으로 디지털 시대 한글 표현의 가능성을 여전히 갖고 있다.

가르드와 구축주의자들은 서사적 리얼리즘의 단순한 망막적 환영으로 현실을 '보는 눈'을 거부하고, '앎의 눈'이라는 복잡한 메커니즘에 기초해 새로운 세계를 보려 했기 때문이다.[17] 특히 구축주의가 추구한 이념과 목적은 단순히 그림을 그리는 미술행위가 아니라 보다 나은 새로운 사회를 건설하는 '텍토닉스'에 있었다. 마찬가지로 『선봉』의 제호는 익명의 누군가에 의해 디자인되었지만, '앎의 눈'으로부터 발현된 메커니즘에 기초해 한글 타이포그래피가 소리의 원리에 부합하고 시간을 절약하는 과학적 합리성의 원리와 시각적으로 지각이 용이한 새로운 '합성적 구축의 시각'을 제공했던 것이다.

예컨대 리시츠키는 1923년에 선언한 「타이포그래피 지형학」(Topographie der Typographie)에서 "인쇄된 표면 위의 단어는 청각이 아니라 시각에 의해 취해진다. 청각이 아니라 시각적 표현의 경제성"과 함께 "인쇄기계의 제약에 맞추어 이루어지는, 책 속의 공간을 디자인하는 것은 내용의 긴장 및 압력과 일치해야 한다"고 주장하면서, "인쇄된 표면은 시공을 초월한다. 인쇄된 표면, 책의 무한성은 초월되어야 한다"며 이를 "전기-도서관"(electro-library)이라 규정했다.[18] 또한 그는 신타이포그래피를 '원소적 타이포그래피'(Elementare Typographie)로 성격화했다. 그 목적은 '의사소통'의 기능에 있으며,

17 Yevgeny Kovtun, *The Russian Avant-Garde Art in the 1920-1930s*, Parkstone Publishers, Aurora Art Publishers, 1996, p.9.

18 이 글은 원래 1923년 『메르츠』(*Merz*) no.4에 발표되었다. Robin Kinross, *Modern Typography*, Hypen Press, 1992, p.87; 송명진, 「1920~30년대 한글 타이포그래피에 나타난 근대성의 발현 양상에 관한 연구」, 91쪽 재인용.

이는 "가장 간략하고 단순하고 긴급한 형태로 보여야 하고, 이를 위한 "내부적 조직화는 활자상자와 조판기에서 글자, 숫자, 기소, 괘선에 이르는 타이포그래피 수단들을 원소적인 것들로 제한한다"고 했다. 이로써 그는 시각적으로 조율된 세계의 정확한 이미지를 '원소적 타이포그래피'라 명명했다.[19] 그런데 엄밀히 말해 한글은 '구강 구조의 소리 형태인 자음 17자'와 '천(•)지(ㅡ)인(ㅣ) 기본 글자의 모음 11자'의 글자(요소) 조합으로 조립된 이른바 '초·중·종성' 제자 원리로 창제되었기에 태생적으로 그 자체가 '원소적 문자 체계'였던 것이다. 따라서 1925년에 등장한 『선봉』의 혁신적 제호는 이러한 한글 창제 원리의 법고창신(法古創新)의 발현이자, 리시츠키의 신타이포그래피 과녁과 정확히 일치한 것이었다. 그러나 아쉽게도 이 디자인은 지속해서 사용되지 않았다.[그림 7] 그것은 1926년 6월까지 사용되었고, 7월부터 다시 이전의 특징 없는 붓글씨체로 환원되어(그림 14) 몇 차례 변형 과정을 거치다가 1937년 스탈린의 고려인 강제이주 정책으로 폐간에 이르렀다.

19 앞의 글, 90쪽.

3장. 연해주 시각문화 속 구축주의

그림 6　1925년 4월 7일 자 『선봉』의 가로 풀어쓰기 제호와 김복진의 『문예운동』 표지 디자인의 비교.

그림 7 『선봉』 제100호, 1925.11.21.

3. 연해주 삽화와 녹색고양이

1925~26년 무렵 『선봉』에 나타난 또 다른 특징은 삽화 이미지에 반영된 입체-미래주의와 구축주의의 혼재성이다. 이 시기에는 매우 뛰어난 묘사력과 무엇보다 확신에 찬 강한 선들이 특징인 사실주의 스타일의 삽화들도 있었지만, 성격이 다른 입체-미래주의와 구축주의와 관련된 삽화들도 함께 존재한다. 이는 스탈린 정권에서 점차 구축주의가 형식주의로 공격을 받아 퇴조하는 한편 연해주 지역을 기반으로 1920년에서 1922년 사이에 활동한 '녹색고양이'의 영향력이 반영된 것으로 여겨진다. 예컨대 『선봉』 1925년 4월 21일 자(제72호)에 실린 두 점의 삽화는 '녹색고양이'의 영향력을 추정케 한다. 그것은 1면 「농촌부업의 장려」 특집기사 옆에 1단과 2단을 할애해 실은 두 점의 리노컷 삽화로서, 제목은 「삼림을 불태우며 베어 쓰기만 하는 결과는…」과 「나무를 심어 잘 각구는(가꾸는) 결과는…」이었다.[그림 8] 이 삽화들은 음영의 대비가 매우 강한 삼림과 농촌 풍경을 담고 있는데, 연해주 지역에서 활동한 '녹색고양이' 구성원들 중 리보프(Petr Lvov)나 플라세 또는 나우모프(Niktopolion Pavlovich Naumov)의 작품들과 유사하다. 특히 이들 중에 리보프의 영향을 받은 것으로 보인다.[그림 9]

　『선봉』에 나타난 이러한 녹색고양이식 삽화는 같은 영향을 받은 일본과는 다른 양상을 보여 준다. 녹색고양이가 바다 건너 일본 신흥미술가들에게 주로 전통에 반

하는 문화적 반항의 사적 표현 내지는 개성에 몰두한 '관상주의'(觀賞主義) 차원으로 흡수되었다면, 연해주 조선인들에게 녹색고양이식 창작 방법은 그들 공동체의 가치를 두고 뿌리를 내려야 하는 소비에트 사회에서 '생존을 위한 건설'에 참여하도록 설득하고 계몽하는 목적으로 사용되었다. 예컨대 그것은 사회 이념의 선전과 홍보, 사회개조를 위한 계몽담론의 유포, 식민지 조선의 자유와 해방을 염원하는 이상적 대안 모색 등의 흐름을 반영했다.[20] 미학적으로 그것은 녹색고양이의 창작 방법을 차용해 한국적 요소와 문화에 내재된 '해학, 흥, 신명' 등의 역동성과 결합시킨 특징을 지녔다.

예컨대 1925년 5월 8일 자(제73호) 1면 특집기사의 삽화에는 마치 영사기가 영상을 투사하는 것처럼 움직이는 듯한 삽화가 등장했다.[그림 10] 이 삽화는 제호 밑에 4단 전체 지면을 가로질러 '윤전기에서 찍어 낸 신문들이 신명나게 방출되는' 삽화를 배치하고, 삽화 속 신문 이미지가 오른쪽 1열의 활자공간을 뛰어넘어 하단의 '주민들에게 삐라처럼 전달되는' 이미지로 제작되었다. 연속적 이미지의 그래픽 효과를 위해 지면의 입체적 공간뿐만 아니라 시간과 속도감까지 다뤘다. 달리 말해 이 삽화는 지면 전체를 '그래픽공간'으로 전환해 활자와 삽화의 관계를 입체적으로 활용했을 뿐만 아니라 윤전기에서 신문이 인쇄되어 흩날리는 '생산 공정의 운동감'을 미래파적 시간과 속도감의 영상 기법으로 처리하고, 인물

20 정호경, 「『선봉』에 나타난 연해주 한인사회의 계몽과 사회 이념의 디스플레이」, 54쪽.

3장. 연해주 시각문화 속 구축주의

그림 8 「삼림을 불태우며 베어 스치기만 하는 결과는…」·「나무를 심어 잘 각구는 결과는…」, 「농촌부업의 장려」의 삽화, 『선봉』, 1925.4.21.

그림 9 리보프, 「판화집」, 1919, 리노컷.

그림 10 『선봉』 제73호, 1925.5.8.

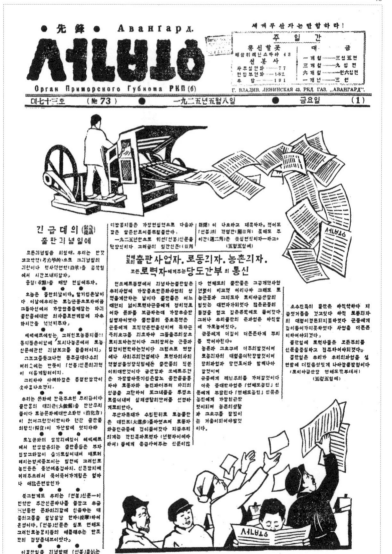

들의 자태를 캐리커처식으로 압축해 표현했다.

　이러한 '그래픽적 공간과 역동성'을 지닌 삽화는 1926년 11월 7일 자(제164호)에서 또 다른 특이점을 드러냈다. 러시아 혁명 9주년을 맞아 기획된 이 특집호는 기존 세로 4열에서 5열 체제로 바뀐 1면에 열을 뛰어넘어 대각선 방향으로 가로지르는 대담하고 역동적인 삽화를 실었다.^{그림 11} 이 「9주년」 기념 삽화는 왼쪽 상단의 별을 배경으로 우측 하단에서부터 지면의 대각선 위 방향으로 군중들이 '만국무산자는 단합하라!'라는 깃발을 든 인물을 향해 마치 계단을 오르는 것 같은 장중하고 힘찬 이미지를 구축한다. 이러한 강렬한 삽화는 1926년대 『선봉』의 특징적 이미지로 자주 등장한다. 이는 1910년대 나탈리아 곤차로바 등이 입체-미래주의로 나아가면서 시도한 미래파적 역동성과 신원시주의의 자유분방하면서도 묵직한 필치의 석판화를 연상케 한다.^{그림 12} 또한 대각선 구도의 그래픽 공간은 1923년 로드첸코가 마야콥스키의 시집 『이것에 대하여』(ΠΡΟ 3ΤΟ) 등에서 시도한 역동적 사진몽타주에 내재된 공간감을 보여준다.^{그림 13}

　1926년 7월 4일 자부터 『선봉』은 제호와 지면 편집에 시각적 기능을 강조했던 '가로 풀어쓰기' 제호를 폐기하고, 이전의 손글씨체로 회귀했다.^{그림 14} 이는 스탈린의 권력 장악 이후 그동안 어느 정도 유지되었던 고려인사회의 자치적 편집권이 볼셰비키당 체제로 완전히 넘어간 변화로 추정된다. 또한 기사에서 눈에 띄는 것은 기존의 일반적 삽화 형식에서 풍자적 캐리커처로 변화하면서 당의 선전 메시지를 전달하는 목적성이 더욱 강화되

었다는 사실이다. 동일한 현상이 1927년 조선 내 카프가 방향 전환하면서 발간한 기관지 『예술운동』 표지의 지구를 감싼 깃발에 '1927'을 표기한 삽화 디자인에서도 발견된다(2장의 그림 27).

1929년 11월 20일 자(제371호)는 "국제적으로 단결된 레닌공산주의청년동맹의 투쟁적 십 주년 만세!"라는 구호 아래 '공업화와 단합화'를 촉구하는 정치적 캐리커처를 한 컷 실었다.그림 15 이는 오른쪽에 레닌이 손으로 지시하는 방향인 '1930년'을 향해 질주하는 '공업화의 트럭'과 '트락토르'(트랙터)와 함께 이를 보고 땅바닥에 망연자실 주저앉은 서구의 자본가를 풍자하고, 만화 상단에 스탈린의 어록을 다음과 같이 글로 전했다.

> 쎄쎄쎄르(소비에트연방)를 자동차에 앉히고 농부를 트락토르 위에 앉히면 그때에 자본가 양반들은 자기의 모든《문명》으로써 우리를 따라 오리라.
>
> 스탈린

여기서 주목할 것은 이러한 독특한 캐리커처 스타일이 1920년대 연해주의 미래파 나우모프의 캐리커처에 등장하는 풍자적 인물묘사와 매우 유사하다는 점이다.

그림 11 『선봉』제164호, 1926.11.7.

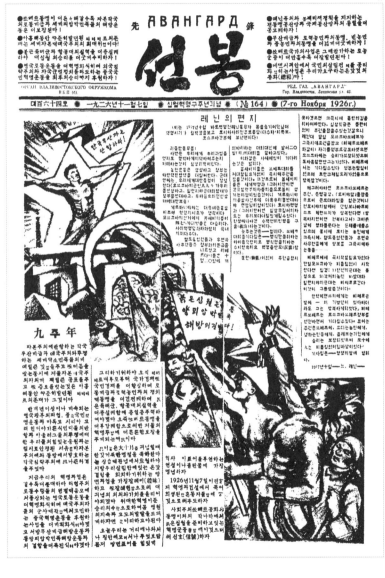

그림 12 곤차로바, 「전쟁의 신화적 이미지 14점」, 1914, 리소그래프.
그림 13 로드첸코, 마야콥스키가 쓴 『이것에 대하여』의 삽화, 1923, 사진몽타주.

3장. 연해주 시각문화 속 구축주의

그림 14 『선봉』 제141호, 1926.7.4.

14

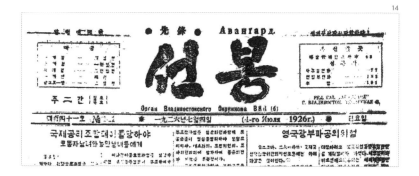

그림 15-1 『선봉』 제371호, 1929.11.20.

그림 15-2 「공업화, 단합화」,『선봉』 제371호의 삽화.

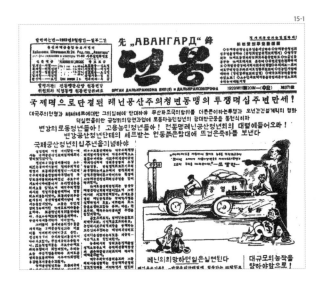

<div style="text-align:right">15-1</div>

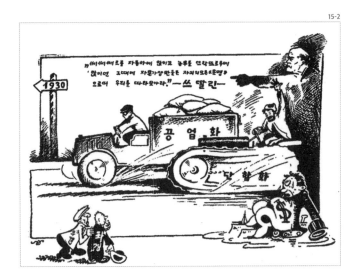

<div style="text-align:right">15-2</div>

3장. 연해주 시각문화 속 구축주의

나우모프는 하바롭스크를 기반으로 활동한 인물로 소비에트 정권의 정치적 활동과 함께 1921년에 하바롭스크의 인쇄소와 정치국 신문, 1921년에서 1922년 사이에 치타의 편집출판국에서 삽화가로 일했다. 중요한 것은 그가 1922년 치타에서 하바롭스크로 이주해 1928년까지 『푸티』(*ПУТЬ*, 길) 등의 신문사에서 근무하면서 '니크'(Nik)라는 필명의 삽화가로 활동했다는 사실이다.[21] 이 점에서 1925년 4월에 발생한 『선봉』의 제호와 지면 혁신은 『푸티』[그림 16-3]의 영향을 받았을 가능성이 높다.

『선봉』의 제호 디자인과 편집 체계는 혁명기에 발간된 러시아 신문의 맥락 속에서도 단연 돋보인다. 그것은 기본적으로 혁명세력의 중앙지 『프라우다』(*Правда*, 진리)의 제호가 1912년 창간호[그림 16-1]에서 세리프체를 사용했지만, 혁명 이후 산세리프체로 변경되어 역동적 시각성을 강조한 디자인으로 나아간 모습[그림 16-2]과 공명한다. 또한 1920년대 창간된 지역신문 『레치』(*Речь*, 말)[그림 16-4] 또는 특히 연해주 하바롭스크에서 발행된 『푸티』와 맥을 같이하는 편집 디자인이라 할 수 있다. 이들 신문의 공통적인 성격은 혁명과 내전을 피해 만주 하얼빈과 중국 상하이로 이민을 갔던 보수주의자들의 신문과 비교해 보면 그 의미가 잘 드러난다.

예컨대 러시아 파시스트당의 공식기관지 『나시 푸티』(*Наш путь*, 우리의 길)[22] [그림 16-5]는 제호를 1단에 배치

<hr>

21 東京新聞/日本極東ロシアのモダニズム展開催実行委員会, 『極東ロシアのモダニズム1918–1928展』図録, 2002.4.6~5.19 町田市立国際版画美術館主催, 町田市立国際版画美術館対外文化協会, 2002, p.222.
22 『나시 푸티』(*Наш путь*, 우리의 길)는 1933년 10월 3일 창간해 1943년 7월까지 발행되었다.

했는데, 활자체는 아방가르드 신문들의 '산세리프체'가 아니라 전통적인 '세리프체'로 표기했다. 이처럼 제호에 표명된 타이포그래피의 성격은 큰 차이가 있었다. 이런 맥락에서 『선봉』의 기본 '판짜기' 체계는 앞서 1장에서 다룬 1920년 비텝스크 우노비스(UNOVIS)에서 나온 홍보용 전단과 같이 세로 3열 체제의 단순성을 보여 주며(1장 그림 16-2), 삽화와 기사 배치 방식 등에서는 『푸티』와 유사성을 보인다고 할 수 있다(그림 16-3). 여기서 주목할 것은 『푸티』의 삽화가로 활동한 나우모프다.[그림 17] 그는 1927년경부터 조선 내 카프 구성원 안석주가 기존 삽화 스타일로부터 벗어나 변화하는 데 직접적인 영향을 준 인물로 판단된다.[그림 18, 19]

1920년대 초에 나우모프는 『캐리커처』 모음집을 발간했다. 이 책에 수록된 풍자화는 코믹한 인물들을 등장시켜 국제 정치적 사안을 비롯해 각종 주제들을 매우 간결하고 자유로운 필치로 다뤘다. 예컨대 「제1장」에서 그는 러시아 내전과 연해주 지역의 시국을 다루면서, 간섭군으로 진주한 일본군이 내세운 계략과 모순된 '정전의 조건'을 주제로 신랄한 풍자화를 펼쳤다.[그림 20-1] 예컨대 한 페이지에 그려진 상단의 삽화에서 일본군이 "우리는 러시아 문제에 간섭하지 않는다"고 말하지만 실제로는 내전에 개입한 모순을 꼬집고, 하단에는 손발이 묶인 포로들을 앞에 두고 일본군이 다음과 같이 말하는 우스꽝스러운 상황을 고발했다.

우리는 너희의 평화를 원한다. 그러나 수수께끼 게임을 하자. 서명하지 않으면 우리가 쏜다.

서명하면 우리가 쏜다.

　이처럼 나우모프는 『캐리커처 모음집』에서 '군축
의 개시', '국제연맹', '전세계 평화', '통상조약' 등의 국제
정치적 내용을 주제로 다뤘다.^{그림 20-2} 이러한 모습은 그
가 『푸티』 등의 신문과 기타 정기간행물에 게재한 수많
은 정치 풍자화에서도 발견된다. 『선봉』에 나타난 삽화
들의 흥미로운 양상은 필자로 하여금 1920~30년대 연해
주 지역 조선인사회의 교과서 및 각종 출판물의 삽화들
에 대한 조사 및 연구를 자극했다. 이에 추적조사를 실시
한 결과 『선봉』의 삽화 이미지에 내재된 성격을 결정적
으로 방증하는 한 삽화 이미지를 당시 조선인 교과서에
서 발견했다. 그것은 1930년 하바롭스크 크니스노예젤
로 출판사에서 발간한 교과서 『새독본(자란이의)』 제2권
에 실려 있었다.

　『새독본(자란이의)』 제2권에 수록된 삽화들^{그림 21}에
서는 같은 연해주 지역을 기반으로 활동했던 녹색고양
이의 입체-미래주의의 영향을 받은 표현 기법이 눈에 띈
다. 이를 구체적으로 방증하는 흥미로운 사례가 있다. 예
컨대 국제 코뮤니즘의 결속을 천명한 제8장 「인떼르나
치오날」(Интернационал, international) 편에 실린 삽화는
'망치를 든 로력자(노동자)'가 쇠사슬에 묶인 세계 인류
를 망치로 내리쳐 해방시키는 이미지다. 이는 삽화와 함
께 실린 "[…] 억제의 세상, 뿌리까지 뒤엎어 놓고, 그 뒤
에 새 세상 짓자"고 천명한 '헌시적' 내용을 담았는데, 중
요한 점은 이것이 새로 그려진 것이 아니라 차용되어 변
형된 삽화라는 사실이다. 형식적으로 그것은 미래주의

예술가 집단 녹색고양이의 기관지 『트보르체스트보』 (Творчество, 창작) 4호(1920.9)의 표지 삽화^{그림 22}와 유사 하다. 그러나 자세히 보면 필치에 있어 『새독본(자란이 의)』의 삽화가 훨씬 더 사실적이고 대담해진 차이가 발 견된다. 이는 1930년대에 이르러 입체-미래주의와 구축 주의의 경향이 퇴조하고 소비에트 사회건설을 위해 보 다 강력한 새로운 체제 이념을 담은 시각적 추동력이 필 요해졌음을 시사한다.

"쎄쎄쎄르(CCCP)는 로력자들의 국가다"로 시작 하는 이 책은 제1장의 소비에트사회주의공화국동맹 (CCCP)의 체제 이념과 조직 계통을 포함한 총 7개 장 으로 이루어져 있다. 제2장 「도시와 농촌의 연락」에서 는 사회건설에서 도시 제조업과 농촌 농업의 중요성을 강조하고, 제3장 「여자 해방에 대하여」에서는 '고려 처 녀 구역대표회의'에서부터 '녀자와 소비에트 주권', '녀 자와 산업' 등 소비에트 주권에서의 여성의 권리와 역할 을 다뤘다. 제4장 「농업을 개량하라」에서는 농업 향상 과 경작 방법, 콩가공 식료 제조업 등과 함께 고려인들이 원동 지역에서 시작한 벼농사와 양잠업, 그리고 삼림 보 호, 해충과의 투쟁, 기계 농업과 전기화 등을 주제로 삼 았다. 제5장의 「교양과 건강 보호」에서는 문명한 국민이 되기 위한 무식 타파와 교육의 문제와 함께 전염병 예방 등을, 제6장에선 10월혁명과 소비에트 주권 조직의 주체 인 당과 레닌에 대해 설명하고, 청년 조직의 중요성을 강 조했다. 제7장의 「피압박민족의 해방운동과 국제코뮤니 즘」은 일본 자본주의에 강탈된 조선의 산천과 일본인과 대지주들의 착취로 생활이 파산된 소작농과 노동자들

의 삶을 서술하고, "조선의 해방은 노력 군중에게" 있음을 설명했다. 마지막으로 8장에서는 식민지 노예 상태에서 최초로 민중적 반역을 실현한 '3·1운동'의 혁명적 경험과 민족운동에서 세계혁명으로 이어 나가기 위해 만국 무산자의 단결을 다짐하는 '인떼르나치오날'의 결속을 다뤘다. 이 「인떼르나치오날」의 삽화가 녹색고양이의 일원으로 활동한 미하일 아베토프가 제작한 것으로 추정되는 『트보르체스트보』의 표지 이미지와 관련이 있었던 것이다. 그러므로 연해주 조선인사회의 신문과 출판물에 나타난 삽화 등은 구축주의가 퇴조한 후에도 연해주 지역의 문화적 혼재성에 기초해 입체-미래주의 이미지가 부분적으로 구축주의 원리와 결합해 제작 및 유통되고 있었음을 보여 준다.

1920년대 『선봉』의 제호와 편집 디자인의 역사적 맥락

그림 16-1 『프라우다』(*Правда*) 창간호[23], 1912.5.5.

그림 16-2 1920년대 『프라우다』(*Правда*)의 제호, 1921.9.2.

16-1

16-2

23 『프라우다』 창간호는 1912년 5월 5일 자 제13호로 기록되어
있다. 하지만 제1호가 이미 1912년 4월에 발행되었다. 소비에트
연방공산당(CPSU) 출범 전에 프라우다는 볼셰비키와 멘셰비키
가 분리된 1903년 출범한 러시아사회민주노동당(RSDLP) 체제에
서 먼저 신문을 발행하고 있었다. 그러나 멘셰비키가 당에서 완전
히 추출된 1912년 1월에 레닌이 상트페테르부르크로 신문사를 옮
겨 1912년 5월 5일 자 제13호를 4면 체제로 창간호로 정해 발행
했다. 1914년 당시 발행부수가 6만 부에 달했다. Historypod, '5th
May 1912: Russian Communist newspaper Pravda first published',
2017.5.5(https://www.youtube.com/watch?v=vqzbkb3tqGM). https://
www.alarmy.com에서 "scanned 2016 08 22 16:24:36"으로 검색.

그림 16-3 『푸티』(*ПУТЬ*), 1923.10.4.

그림 16-4 『레치』(*Речь*), 1941.6.22.

그림 16-5 『나시 푸티』(*Наш путь*), 1934.4.26.

16-3

16-4

16-5

그림 17-1 나우모프, 「삐오네르동맹을 굳게 하자」, 『선봉』, 1925.9.5.

그림 17-2 나우모프, 「현대적인 추모…」, 1922년경.

17-1

17-2

3장. 연해주 시각문화 속 구축주의

그림 18-1　안석주, 「가상소견(4), 위대한 사탄」, 『조선일보』, 1928.2.10.
그림 18-2　나우모프, 「무솔리니의 초상화」, 1920년대.

18-1

18-2

그림 19-1 안석주, 「가상소견(2), 모-던뽀이의 산보」, 『조선일보』, 1928.2.7.
그림 19-2 나우모프, 「야전공장」, 1920년대.

19-1

19-2

3장. 연해주 시각문화 속 구축주의

니크토폴리온 나우모프(Niktopolion Naumov), 『캐리커처 모음집』, 1920년대.

그림 20-1 「정전의 조건」

그림 20-2 「국제연맹」

그림 21 『새독본(자란이의)』 제2권 표지와 8장 「인떼르나치오날」의 삽화, 1930.

그림 22 미하일 아베토프(추정), 『트보르체스트보』(*Творчество*, 창작) 4호 표지, 1920.9.

이에 대한 구체적 연구를 위해 필자는 지난 2019년 8월경에 모스크바 레닌도서관 동방문헌보관소 및 상트페테르부르크의 러시아국립도서관에서 1920~30년대 연해주 지역에서 발간된 한국어 출판물들에 대해 현지 방문조사를 진행했다.[24] 이 과정에서 원동 지역(연해주를 지칭함)에서 발간된 초등학교 교과과정에서부터 일반 성인용 교과서를 포함해 잡지와 각종 교육용 자료 150여 권을 1차로 선별하고, 이를 토대로 연해주 시각문화의 변화과정을 파악하기 위한 2차 분석 과정을 거쳐 다음의 〈표 1〉과 같이 대략 34편의 출판물의 출판사, 저자, 발행 도시와 연도, 분야, 표지와 삽화 유무를 정리했다.

〈표 1〉에서 보듯, 사료들의 출판시기는 대략 1924년부터 1937년에 걸쳐 있다. 이 출판물들은 일제의 탄압과 억압을 피해 연해주로 이주한 조선인들, 즉 한편으로 조국의 해방을 염원하고, 다른 한편으로 사회주의 소비에트 국가건설을 위해 살아야 했던 디아스포라의 삶을 비추는 소중한 기록들이다.

24 이 현지 방문조사는 한국연구재단 연구과제의 일환으로 공동연구팀(책임연구원: 김민수, 공동연구원: 박종소, 김용철, 서정일)에 의해 진행되었다.

3장. 연해주 시각문화 속 구축주의

표 1 1920~30년대 러시아 연해주 발간 한국어 출판물 조사목록(표지와 삽화 디자인 관련)

	제목	출판사	저자	발행도시	발행연도	분야	표지	삽화
1	말과 칼 No.1, 2-3 / No.7-8	레닌그라드 와씨리오쓰트롭 고려공산당 내 고려부	오하묵(吳夏默) 책임주필	레닌그라드(상트 페테르부르크)	1924.4 창간 / 1925.7-8	잡지	O	O
2	붉은아이 로력학교용 새독본 제1권 제1편		연해도교육부	블라디보스토크	1924	교과서	O	O
3	붉은아이 로력학교용 새독본 제2권		연해도교육부	블라디보스토크	1925	교과서	O	O
4	무식을 없이 하는 자란이 의 독본(Букварь для вз рослых, ликвидирующ их неграмотность)		연해도학무국도 정치문화부	블라디보스토크	1925	교과서	O	X
5	붉은아이 로력학교용 새독본 제3권	도서주식회사	원동교육부	하바롭스크/ 블라디보스토크	1926	교과서	O	O
6	붉은아이 원동로력학교 새독본 제4권	도서주식회사	원동교육부	하바롭스크/ 블라디보스토크	1927	교과서	O	O
7	독본 새학교 제1권	크니스노예젤로		하바롭스크	1929	교과서	O	O
8	독본 새학교 제4권	원동출판부-크 니스노예젤로		하바롭스크	1930	교과서	O	O
9	새독본(자란이의) 제1권	크니스노예젤로	원동변강인민 교육부	하바롭스크	1929	교과서	O	O
10	새독본(자란이의) 제2권	크니스노예젤로	ㅃ.ㅍ.李 오상일(吳相鎰) 오창환(吳昌煥)	하바롭스크	1930	교과서	O	O
11	새독본 붉은아이 제1권 제1편	도서주식회사		하바롭스크/ 블라디보스토크	1930	교과서	O	O
12	로농통신긔자의 과업과 벽신문(Задачи рабселькоров и стенгазет)	크니스노예젤로	이종일 번역	하바롭스크	1930	교재/ 언론 정치	O	O
13	五년 이후의 쎄쎄쎄르	크니스노예젤로	브로니츠키(И. Б роницкий)	하바롭스크	1930	교재/ 정치	O	O

	제목	출판사	저자	발행도시	발행연도	분야	표지	삽화
14	싸홈	원동출판부	김유경	하바롭스크	1931	소설	O	X
15	쏘베트 국방과 붉은군대 (Оборона страны и красная армия)	국영련합출판부 원동변강지부	라비노비치(С. Е. Рабинович), 리종일 번역	하바롭스크	1931	정치	O	X
16	어업 꼴호즈 (Рыболовецкий колхоз)	원동변강국영출판부	세르기엡스키(А. Сергиевский)	블라디보스토크	1931	교재/어업	O	X
17	새전쟁의 위험과 우리의 국방	국영련합출판부 원동변강지부		하바롭스크	1931	교재/정치	O	X
18	원동에서 십월과 첫쏘베트 1917-18(Октябрь и первые совета на дальном Востоке)	원동국립출판부	불리긴(С. Булыгин)	하바롭스크	1932	교재/농업	O	X
19	십월 아동 교과서-잡지 초등학교 제1학년용	원동국립출판부	편집위원회(리광 임시책임편집, 오성묵·전동혁)	하바롭스크	1932	교과서	O	O
20	어린 꼴호즈니크 초등학교 2학년용	원동국립출판부	리인 김인섭·조명히, 허뜨로핌 편집	하바롭스크	1932	교과서	O	O
21	원동변강에서의 양잠업	원동변강국립출판부	장도정 편집	하바롭스크	1932	교재/양잠	O	O
22	꿀벌치는 법	원동변강국립출판부	리설송	하바롭스크	1932	교재/양봉	O	X
23	원동전야의 잡초: 잡초와의 투쟁(На защиту у урожая)	원동변강국립출판부	마리콥스끼(И. М ариковский)	하바롭스크	1932	교재/농업	O	X
24	청어를 어떻게 간잠할가? (Как солить сельдь?)	원동국립출판부	바시키로프(В. К. Башкиров), 리병찬 번역	하바롭스크	1933	교재/어업	O	X
25	원동변강에서의 벼농사	원동변강국립출판부	민홍·박디미뜰	하바롭스크	1933	교재/농업	O	X

	제목	출판사	저자	발행도시	발행연도	분야	표지	삽화
26	문자편 식자 학교용	원동변강 국립출판부	오성묵·리광	하바롭스크	1933	교과서	O	O
27	문자편	원동변강 국립출판부	오성묵·리광	블라디보스토크	1933	교과서	O	O
28	사회과학본 꼴호즈 청년학교 1학년용 하편	원동국립출판부		하바롭스크	1933	교과서	O	X
29	로력자의 고향	련합국립출판부-원동변강국립출판부		하바롭스크	1934	문학 수필집	O	X
30	문학독본 초등학교 제3학년용	련합국립출판부-원동국립출판부	브라일롭스카야 (С. М. Браиловская)·리브니코프 (М. А. Рыбников), 한 아나똘리 번역	하바롭스크	1934	교과서 /문학	O	O
31	앞으로 창간호~6호	외국로동자 출판부		모스크바-레닌그라드	1935~1936	잡지	O	O
32	소학교 문학독본 일권 제삼년급용, 이권 제사년급용	원동변강국립출판부	브라일롭스카야 (С. М. Браиловская)·리브니코프 (М. А. Рыбников), 한 아나똘리 번역	하바롭스크	1936	교과서 /문학	O	O
33	로력자의 조국: 조선인 작가들의 작품수집	원동국립출판부		하바롭스크	1937	문학	O	X
34	레닌의 유년 및 학생시대 (Детские и школьные годы Ильича)	원동변강 국립출판부	울리야노바(А. И. Ульянова-Елизарова), 김희철 번역	하바롭스크	1937	교재/ 정치	O	O

위의 출판물 속에 등장하는 삽화는 시각적으로 다음의 네 가지 유형으로 구분할 수 있다.

첫째, 1900년대 초 대한제국 출판 잡지의 전례 삽화를 계승한 삽화

둘째, 조선인사회의 전례 삽화가 러시아풍의 사실주의 서사 형식과 결합한 삽화

셋째, 연해주 지역의 입체-미래주의의 영향을 받은 삽화와 캐리커처의 새로운 표현 기법을 반영한 풍자화 계열

넷째, 구축주의 삽화와 사진몽타주 기법의 이미지

첫 번째 삽화 계열은 1900년대 조선에서 발간된 『가뎡잡지』 등의 출판물에 등장한 삽화와 연속성을 지닌 것들이라 할 수 있다.[그림 23] 예컨대 그것은 세계 최고(最古)의 목판 및 금속활자 인쇄문화로부터 개항 후 근대 활판인쇄물의 전례 삽화를 계승한 것이다. 이는 고려시대 『보명십우도』(普明十牛圖)와 같은 이른바 '사경'(寫經)의 역사로 거슬러 올라간다.[25] 사경이란 글과 그림으로 이뤄진 불교 경전을 뜻하는데 그 안에 있는 그림을 '변상화'(變相畵)라 부른다. 변상화란 불교 경전 내에 삽입된 불교 전설이나 설화의 내용을 '설명적 표현 기법'으로 그린 불화로서, 경전을 쉽게 대중에게 가르칠 목

25 최열, 『한국 만화의 역사』, 열화당, 1995, 11쪽.

적의 그림[26]인데, 이를 곧 삽화이자 한국 만화의 기원점으로 보기도 한다.[27] 변상화식의 설명적 표현 기법이 지닌 서사 형식의 계보는 이후 조선시대와 근대에도 이어져 수많은 유교적 계몽교훈서를 간행케 했다. 이러한 전통이 연해주 조선인사회의 교과서로 망명 이주해 맥이 이어지고 있었던 것이다. 예컨대 1930년 하바롭스크 '원동로력학교'의 교과서 『새독본 붉은아이』(제1권 제1편)[그림 24]에 실린 삽화를 비롯해 각종 교과서에 이러한 유형의 삽화들이 실렸다. 일제강점기 국내에서 그려진 삽화들과 비교했을 때 매우 세밀한 사실주의적 디테일이 특징이다.

두 번째는 위의 첫 번째 조선 전례풍의 삽화와 결합한 러시아 사실주의풍의 삽화들이다. 이는 1920년대 중반 『선봉』에 나타난 특징적인 삽화들과 궤적을 같이 하며 많은 교과서 삽화에 등장했다. 『독본 새학교』(제1권, 1929)[그림 25]와 『어린 꼴호즈니크』(1932)[그림 26]의 삽화들이 이 경우에 해당한다.

세 번째는 녹색고양이의 입체-미래주의의 영향을 받은 삽화들과 앞서 살펴본 『선봉』의 풍자화에서 드러난 캐리커처식의 풍자적 삽화이다. 이는 1920년대 『말과 칼』(No.7-8, 1925)[그림 27]에 등장하는 「렌금광 사변」, 군인상, 풍자화 등을 비롯해, 『새독본(자란이의)』 제1권(1929)[그림 28]의 표지와 내부에 등장하는 삽화 그리고 1930년대에 이르러 『원동에서 십월과 첫쏘베트 1917-

26 권희경, 『고려 사경의 연구』, 미진사, 1986, 213쪽; 최열, 『한국 만화의 역사』, 11쪽에서 재인용.

27 최열, 위의 책, 11쪽.

18』(1932)의 표지^{그림 29}와 『어린 꼴호즈니크』의 「떡공장 제조 과정」 삽화,^{그림 30} 『로농통신긔자의 과업과 벽신문』 (1930)^{그림 31} 등과 같이 1920년대 중반 이후부터 1930년대 에 이르기까지 폭넓은 시기의 삽화를 포함한다.

이 중에서 〈그림 30〉 『어린 꼴호즈니크』의 「떡공장 제조 과정」 삽화는 밀가루 반죽에서부터 반죽을 절단해 굽는 전 공정을 수직적 지면을 잘 활용해 예시한 공간감 을 보여 준다. 이는 또한 〈그림 28〉 『새독본(자란이의)』 제1권의 삽화들처럼 10월혁명을 설명하는 본문 텍스트 를 화면 하단의 군대가 겨누는 총구의 방향에 배치함으 로써 '목적성'을 부각하고(그림 28-1), '삼일운동'의 '역동 성'을 다양한 자세의 군중 시위장면(그림 28-2)으로 포 착해 선전용 포스터의 그래픽 효과를 삽화에 활용했다. 이러한 삽화의 '그래픽적 효과'는 〈그림 29〉 『원동에서 십월과 첫쏘베트』 표지 제목의 검정색 글자 '첫쏘베트' 를 입체적으로 표현하고, 혁명을 의미하는 '십월'과 '3인 의 기마병' 형상을 붉은색으로 처리하여 역동성과 주목 성을 강조했다.

마지막 네 번째 삽화 유형은 구축주의 요소와 사진 몽타주 기법을 사용한 삽화 및 선전 이미지들이다. 예컨 대 『붉은아이』(로력학교용 새독본 제2권) 속 삽화^{그림 32}는 로드첸코, 스테파노바, 포포바 등의 구축주의자들이 즐 겨 표현한 선형적(線型的) 인물의 역동성을 보여 준다. 이와 함께 1934년 이후에는 사진몽타주가 삽화를 대신 해 교과서와 출판물들의 시각문화를 변화시킨 모습으로 전개되었다.^{그림 33, 34}

그림 23 『가뎡잡지』 제7호 표지, 가정사, 1908.8.

그림 24 『새독본 붉은아이』 제1권 제1편 표지, 1930.

24

„삼 월 一 日".

삼월一日은 고려의 혁명긔념日이다.
고려는 우리 부모들이 살던 나라
이다. 지금은 고려가 일본 자본가들에
게 먹히엇다. 일본 자본가들은 고려사
람을 종처럼 부리고 마소처럼 대접한다.

— 5 —

그림 25 『독본 새학교』 제1권, 1929.
그림 26 『어린 꼴호즈니크』 초등학교 2학년용, 1932.

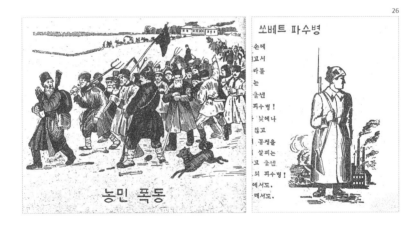

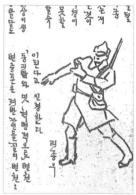

그림 28 『새독본(자란이의)』제1권 삽화들, 2장 「10월 혁명」과 3장 「삼일운동」, 1929.
그림 29 『원동에서 십월과 첫쏘베트 1917-18』표지, 1932.

그림 30 「떡공장 제조 과정」, 『어린 꼴호즈니크』 초등학교 2학년용, 1932.

3장. 연해주 시각문화 속 구축주의

그림 31 『로농통신긔자의 과업과 벽신문』 표지, 1930.

그림 32 『붉은아이』 로력학교용 새독본 제2권 속 삽화, 1925.
그림 33 『앞으로』 창간호의 사진몽타주, 1935.4.

3장. 연해주 시각문화 속 구축주의

그림 34 『문학독본』 초등학교 제3학년용 속 스탈린 사진몽타주, 1934.

34

4장　　　　　**가상공간의 구축자, 이상**

이 글은 2022년 2월 18일 고등과학원(KIAS) 초학제연구 〈이상(李箱) 학술대회〉에서 필자가 발표한 논문 「이상과 구축주의: 이상의 융합예술과 구축주의의 연관성」에 기초해 재정리한 것이다.

1. 서막: 이상과 '앎의 눈'

앞에서 구축주의로 향해 간 러시아 아방가르드의 역사적 단계와, 1920년대 조선의 구축주의와 일본의 구성주의, 그리고 연해주 조선인사회에 전개된 정치사회 및 시각문화의 유형 등에 대해 살펴봤다. 그렇다면 이러한 역사적 사실들과 1920년대 말에서 1930년대에 이상(본명 김해경)이 쏘아 올린 예술의 탄도는 어떤 관계가 있는가?

이상의 1929년 『조선과 건축』의 표지 디자인과 1930년대 초 실험 시와 삽화 등은 '문학이라는 고립된 영역'이 아니라 1920년대 아방가르드예술의 지향점──문학뿐 아니라 미술, 디자인, 건축, 연극, 영화, 음악 등의 전 영역을 가로질러 발생한 문자언어와 시각언어 사이의 '총체적 연결망'──을 고려하여 파악해야 한다. 그의 생애와 작품은 문학과 시각예술 사이의 매체적 접점 영역에서 발생한 내밀한 상호작용의 산물이기 때문이다.[1] 따라서 그의 작품과 시각예술 사이의 관계는 단지 문학 연구자들의 연구를 보조하고 보완하는 수준이 아니라, 그가 실제로 태어나고 자라난 도시공간의 실존적 체험과 장소들의 기억, 그리고 당대 시각예술에 대해 그가 접하고 교육받은 지식과 경험으로부터 유래하는 '이미지 사고와 창작 방법론'에 초점을 맞춰 심층적으로 다뤄야 한다. 그의 예술을 구축주의와 관련해 검토해야 하는 가

[1] 졸저, 『이상평전』, 그린비, 2012, 8쪽.

장 중요한 근거가 바로 이 지점이다.

1929년 레닌그라드(현 상트페테르부르크) 러시아 미술관에서 열린 전시회에서 화가 파벨 필로노프(Pavel Filonov)는 아방가르드를 가늠하는 공통점을 기존의 '보는 눈'에서 '앎의 눈'으로의 전환이라고 밝힌 바 있다.[2] 필로노프의 지각의 기제에 대한 이러한 구분은 고전적 지각 이론에 근거한 것으로, 오늘날 지각심리학은 '보다'와 '알다', 곧 지각(perception)과 인식(cognition)을 분리된 것으로 보지는 않는다. 하지만 분명한 것은 러시아 구축주의가 새로운 사회의 비전을 위해 단순히 망막에 비친 외부세계를 재현하고 묘사하는 대신에 비대상 예술에 기초해 물질과 상호작용하는 '앎의 눈'으로 타이포그래피, 포스터, 인쇄출판물, 장치와 사물 및 건축 등을 보려 했다는 사실이다. 마찬가지로 이상 역시 1920년대 심미적 지식의 확산 과정에서 구축주의자들이 그랬듯이 앎의 눈을 통해 새로운 예술을 상상하고 전개해 나갔다. 그의 예술적 탄도가 날아간 궤적을 졸저 『이상평전』(2012)에서 밝힌 의식의 흐름에 따라 요약하면 대략 다음과 같다. 이 순서에 따라 그의 행보를 추적해 보고자 한다.

1. 서막: 표현주의 자화상, 입체파, 입체–미래주의, 구축주의 혼합의 장편소설, 절대주의와 구축주의의 『조선과 건축』 표지 디자인

2 Yevgeny Kovtun, *The Russian Avant-Garde Art in the 1920-1930s*, Parkstone Publishers, Aurora Art Publishers, 1996, p.9.

2. 선언: 구축주의 세계와 인간 선언문(「삼차각
 설계도」 중 「선에관한각서 1」)
3. 전개: 「선에관한각서 2~7」, 「건축무한육면
 각체」, 「오감도」, 「시 제8호 해부」, 생
 체실험, 거울의 세계, 가상현실 등

이상의 예술적 행보의 서막은 앞서 『이상평전』에서
밝혔듯이, 시가 아니라 자화상으로 출발했다. 그는 표현
주의의 영향을 받아 당대 조선과 일본 화단에서 찾아볼
수 없었던 강렬한 자화상(1928)그림1을 그려 자신의 예술
적 페르소나를 처음으로 드러냈다.[3] 이 자화상은 필명을
'이상'으로 정하기 한 해 앞서 그려진 것으로 그가 품었
던 예술적 실험과 계획을 위한 포석이었다.

이후 그는 경성고등공업학교(이하 경성고공으로 약
칭)를 졸업하고 총독부에 들어가 건축 기수로서 최초의
문학작품인 장편소설 「12월 12일」[4]을 발표했다. 그런데
이 소설은 시각 이미지를 글로 변환시켜 쓴 것으로서 그
는 소설의 전개 과정에서 주인공의 시점을 1인칭 '나'에
서 3인칭 '그'로 바꿨다가 다시 화자를 계속 변경시키는
등 다중 시점뿐만 아니라, 소설 후반부에 달려오는 남행
열차에 자살을 기도하는 장면에서는 미래파적 질주와
파열 장면을 시각적 장치로 사용했다.[5] 그것은 주인공이
현실을 바라보는 시선을 입체파와 미래파를 넘어서, 파
편적 이미지의 콜라주와 해체 등이 자아내는 구축주의

3 구체적인 내용은 졸저, 『이상평전』, 58~71쪽을 참고 바람.
4 「12월 12일」, 『조선』, 1930.
5 앞의 책, 58~71쪽을 참고 바람.

그림 1 이상, 「1928년 자화상」.

4장. 가상공간의 구축자, 이상

의 역동적 시각성을 글로 변환한 것이라고 할 수 있다. 왜냐하면 리시츠키, 로드첸코, 클루치스 등이 대중예술의 커뮤니케이션을 위해 포스터 등에서 보여 준 구축주의 사진몽타주 창작 방법과의 연관성이 발견되기 때문이다. 몽타주 기법은 실제로 이상이 세상을 떠나고 유고로 남긴 「슬픈 이야기: 어떤 두 주일 동안」의 삽화 이미지^{그림 2}에서 마치 시작과 끝이 다시 만나듯 재등장했다.

부제 '어떤 두 주일 동안'이 말해 주듯, 「슬픈 이야기」는 집을 떠나 살던 그가 23년 만에 집에 돌아와 지낸 두 주일 동안을 기록한 것으로 여전히 가난하게 살고 있는 가족의 이야기이며, 부두에서 이별하는 두 남녀가 과거를 회상하는 수필이다. 그의 사후, 유고로 발표된 이 수필에서 이상은 〈그림 2〉의 삽화를 마치 자신의 죽음을 대비한 듯, 미래로 보내는 편지를 우체통에 넣는 내용과 연결시켜 놓았다. "날이 흐린 날, 언젠가 한번 왔다 간 일이 있는 항구에서 젊은 여인을 곁에 세우고 우체통에 편지를 넣는 젊은 사람" 삽화는 달무리 진 수평선에 증기선이 있고, 오른쪽에 서 있는 두 남녀의 그림자가 길게 드리운 끝으로 부두 난간에 기대고 서 있는 또 다른 사람의 사진 이미지가 콜라주로 처리된 모습이다. 주목할 것은 이 삽화가 러시아 구축주의자들의 사진몽타주 기법^{그림 3}을 사용했을 뿐만 아니라 서 있는 두 남녀의 인간상이 말레비치의 '절대주의 인간상'과 동일한 형태라는 사실이다. 말레비치는 1928년부터 1932년경 사이에 '타원형의 머리'가 특징적인 기하학적 '절대주의 인간'의 형상을 '토르소'(torso), 여성, 아이, 운동선수 등으로 선보였다.^{그림 4} 이외에도 그의 수필 속에는 여인

이미지의 가슴에 새겨진 'M' 자 속에 전쟁 사진을 삽입해 사진몽타주 기법으로 처리한 또 다른 삽화도 있다. 따라서 〈그림 2〉는 1937년 죽음을 앞둔 이상이 '우주의 무한공간으로' 떠나는 그의 마음을 담은 삽화였던 것이다.

그러므로 「1928년 자화상」에서부터 「슬픈 이야기」 속 삽화는 이상의 예술적 페르소나가 향한 방향이 어디인지 단서를 제공할 뿐만 아니라 1929년과 1931년에 『조선과 건축』 표지 공모전에서 두 차례 각각 1등과 4등을 수상한 표지 디자인의 작업논리와 배경을 이해하게 한다. 그것은 그가 1931년부터 본격적으로 실험 시를 발표하기 전에 표현주의에서부터 입체-미래주의, 절대주의, 구축주의 등과 접속하고 있었음을 말해 준다.

4장. 가상공간의 구축자, 이상

그림 2 이상, 유고 「슬픈 이야기: 어떤 두 주일 동안」의 삽화, 『조광』, 1937.6.
그림 3 로드첸코, 『SSSR na stroike 12』 표지 디자인, 1933.

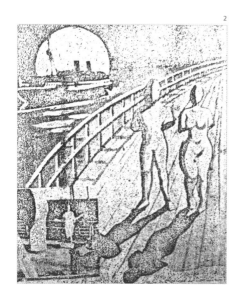

1. 서막: 이상과 '앎의 눈'

그림 4 말레비치, 「노란셔츠를 입은 몸통(torso)」, 1928~1932.

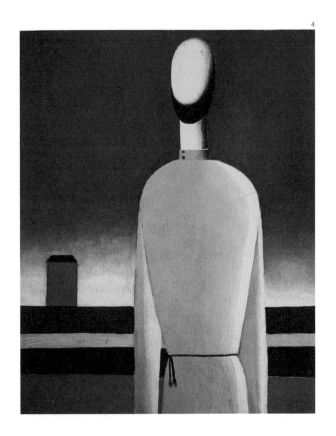

2. 선언:
절대주의 우주와 새로운 인간

이상의 초기 실험 시 중 1931년 『조선과 건축』에 처음 발표한 「이상한가역반응」[6] 그림 5은 내용적으로 식민지 근대에 대한 탈주와 반역을 계획한 시였다.[7] 시의 앞부분에는 다음의 시행들이 나온다.

> 임의의 반경의 원(과거분사의 시세時勢)
> 원 안의 한 점과 원 밖의 한 점을 연결한 직선
> 두 종류의 존재의 시간적 영향성
> (우리들은 이 일에 대하여 아랑곳하지 않는다)
> 직선은 원을 살해하였는가
> [...]

이 시는 '도형'(圖形) 이미지를 사용해 이상 자신의 현실적 위치와 앞으로의 행동과 계획을 암시한다. 내용을 풀이하면, 그는 어쩔 수 없이 일본에 의해 시대적 추세(과거분사의 시세)가 되어 버린 식민지 근대의 총독부 안에 들어가 건축 기수가 되었고, 이 안에서 일하고 있다(원 안의 한 점). 그러나 밖으로의 탈출을 상상한다(원 밖의 한 점을 연결한 직선). 여기엔 두 종류의 시간이 존재한

6 『조선과 건축』제10집 제7호, 1931.
7 이에 대한 전체 일어 원문 해석은 졸저 『이상평전』에 기초함.

다(두 종류의 존재의 시간적 영향성). 원 안쪽에서는 그런
대로 식민지인으로서 혜택을 누리고 잘 살 수 있다. 그
러나 원 밖에서는 앞이 보이질 않는다. 이렇게 원 밖으로
탈주를 생각해 봄직하지만, "우리들은 이 일에 대해 아랑
곳하지 않는다". 그렇지만 그는 다시 질문을 던진다. "직
선은 원을 살해하였는가."

　「이상한가역반응」의 뒷부분은 이상 자신이 총독부
기수로 일하고 있는 현실에 대한 변명의 내용들이다. 그
는 '태양이 있는 장소에 있었을 뿐 보조를 맞춰 미화하는
일도 하지 않고 있었다'고 고백한다. 그리고 그는 총독부
기수로서 자신의 일이 조선사회의 발달과 발전과는 하
등의 관계가 없는 식민지 도시화와 근대화임에 분노한
다. "발달하지 않고 발전하지 않고 이것은 분노다." 또한
기술적으로 냉정하게 일만 했음을 "목적이 없었던 만큼
냉정했다"고 말한다. 그가 총독부에서 했던 일은 학창시
절 꿈꿨던 신건축의 이념과 실천도 아니었다. 그는 다만
식민통치를 위해 지어지는 판에 박힌 관공서 건물이나
권태로이 설계하고 있는 자신의 전방에 그림자가 드리
워져 있다고 보았다(태양이 땀에 젖은 등짝을 비추었을 때
그림자는 등짝의 전방에 있었다). 그러므로 그가 현재 총
독부에서 일하면서 꿈꾸고 있는 것은 식민지 현실의 '짝
퉁 근대'를 살해하고 원 밖으로 탈주하는 것이다. 그럼에
도 사람들은 자신의 진의를 모르고 말한다. "저 변비증
환자는 저 부잣집(총독부)에 소금을 얻으러 들어가기를
간절히 바라고 있다"고.

　이 시를 찬찬히 음미해 보면, "직선은 원을 살해하
였는가"는 다름 아닌 일본이 이식하고 있는 '짝퉁 근대

에 대한 반역의 질문'임을 알 수 있다. 이런 이유로 시에 담긴 의식은 마치 구축주의자 엘 리시츠키가 디자인한 도발적 포스터 「붉은 쐐기로 흰색을 쳐라」와 매우 유사한 방식이라고 할 수 있다. 여기서 나온 도형 이미지가 앞서 1장의 〈그림 1〉과 같이 1929년 『조선과 건축』 표지에 사용되며 1등상을 수상하고 이듬해 1월호부터 12월호까지 표지로 인쇄되었을 때 이상은 마음속으로 아무도 모르는 만감을 느꼈을 것이다. 왜냐하면 그는 짝퉁 산파의 심장부에 칼을 꽂듯이, 『朝鮮と建築』(조선과 건축) 제호의 타이포그래피 일본어 'と'(과)의 디자인에 직선을 꽂은 원의 형태를 숨겨 놓았기 때문이다. 그것은 바로 「이상한가역반응」의 도형 이미지였다. 「이상한가역반응」을 첫 번째 발표 시로 정한 이유가 바로 여기에 있었던 것이다. 사실 그의 첫 번째 시는 「이상한가역반응」 (1931.6.5 서명)이 아니라 「선에관한각서 1」(1931.5.31 서명)이었다. 「선에관한각서 1」은 먼저 작시되었지만 『조선과 건축』 7월호에 실린 「이상한가역반응」보다 3개월 뒤인 10월호에 실렸다. 이렇듯 이상이 시의 순서를 뒤바꿔 발표한 것은 「이상한가역반응」이 내용상 「선에관한각서 1」에서 선언할 '새로운 시공간과 인간의 탄생'을 위한 변명이자 이유였기 때문이다.

「선에관한각서 1」[8]은 「삼차각설계도」[그림 6] 연작시 중 첫 번째 시로 발표되었다. 이 시는 형태와 구조뿐만 아니라 내용적으로도 이후에 펼쳐질 '구축주의 실험'의 출

8 『조선과 건축』 제10집 제10호, 1931. 이 시의 전체 해설은 졸저 『이상평전』 212~218쪽에 기초함.

발점에 해당한다. 그것은 시공간에 대한 현대 건축과 현대물리학이 발견한 새로운 사실들에 기초해 표명한 것으로, 시의 앞부분에 등장하는 가로행과 세로열에 각각 1에서 10까지 '10x10' 총 100개의 점들로 조직된 행렬(매트릭스)은 마치 100개의 기둥이 박힌 건축 평면도를 방불케 한다. 이에 대해 필자는 선행 논문과 『이상평전』에서 기둥 '필로티' 건물을 공중 부양시키는 르 코르뷔지에식의 신건축에서도 벗어나 우주공간으로 날아간 '이상의 탈주계획'으로 해석한 바 있다. 이는 그가 아인슈타인의 상대성 이론에 기초해 시공간을 자유롭게 넘나드는 '타임머신'의 비전을 상상하고, 양자역학 등 현대물리학이 새로 밝힌 물질에 대한 견해, 즉 물질이 미립자이면서 미립자가 아닌 빛으로 운동하는 파동으로 이루어졌다는 새로운 과학적 사실에 영감을 받은 것으로 볼 수 있다. 그는 시행에서 "원자는 원자이고 […] 원자는 원자가 아닌 광선적 존재"라고 표명했고, 이로써 필자는 기존의 물리공간에서 취해진 모든 측정의 절대적 의미가 붕괴되어 지각하는 상대적 위치에 따라 "후각의 미각"이 "미각의 후각"으로 감각적 변환이 자유로운 새로운 인간 존재의 탄생을 선언한 것으로 해석한 바 있다.

그림 5　이상, 「이상한가역반응」 원문.

5

（１５）　異常ナ可逆反應

〔漫　筆〕

異常ナ可逆反應

金　海　卿

任意ノ半徑ノ圓（過去分詞ノ相場）

圓內ノ一點ト圓外ノ一點トヲ結ビ付ケタ直線

二種類ノ存在ノ時間的影響性
（ワレワレハコノコトニツイテムトンチヤクデアル）

直線ハ圓ヲ殺害シタカ

顯微鏡
ソノ下ニ於テハ人工モ自然ト同ジク現象サレタ。
×

同ジ日ノ午後
勿論太陽ガ在ッテヰナケレバナラナイ場所ニ在ッテヰタ
バカリデナクソウシナケレバナラナイ歩調ヲ美化スルコ
トヲモシテヰナカツタ。

發達シナイシ發展シナイシ
コレハ憤怒デアル。

鐵柵ノ外ノ白大理石ノ建築物ガ雄壯ニ建ッテヰタ
眞々S''ノ角ばあノ羅列カラ
肉體ニ對スル處分法ヲせんちめんたりずむシタ。

目的ノナカッタ丈　冷靜デアッタ

太陽ガ汗ニ濡レタ背ナカヲ照ラシタ時
影ハ背ノ前方ニアッタ

人ハ云ツタ
「あの便秘症患者の人はあの金持の家に食鹽を貰ひに這
入らうと希つてゐるのである」
ト

・・・

破　片　ノ　景　色──
△ハ俺ノ AMOUREUSE デアル

俺ハ仕方ナク泣イタ

1931・6・5

그림 6 이상, 「삼차각설계도」 연작시 중 「선에관한각서 1, 2, 3」 원문.

이러한 선언은 1차적으로 이상이 당대 프랑스의 르 코르뷔지에, 독일의 바우하우스, 네덜란드의 '데스틸'(De Stijl) 등의 서구 신건축과 디자인에 감응하고,──1922년 12월에 아인슈타인이 일본 센다이 도호쿠 대학(東北大學)에 방문한 소식[그림 7]이 조선에도 알려졌듯이[9]──상대성 이론 및 현대물리학의 시공간 이론에도 영향을 받은 것이라 할 수 있다. 이에 추가해 러시아 구축주의의 관점에서도 이를 검토해 볼 필요가 있다. 시에 표명된 우주적 무한 시공간과 이를 넘나드는 타임머신과 같은 장치에 대한 상상, 그리고 비결정적 물질과 감각의 세계로의 환원 등을 통해 '새로운 인간 존재의 탄생'을 선언한 「선에관한각서 1」은 내용적으로 서구 과학이 아닌 경로의 영향을 추정케 한다. 그것은 러시아 아방가르드의 시공간 개념 형성에 지대한 영향을 준 철학자 니콜라이 표도로프(Nikolai Fyodorovich Fyodorov, 1829~1903)와 같은 러시아 우주론자의 철학적 표명과 무관하지 않기 때문이다. 또한 그의 영향을 받아 절대주의를 표명한 말레비치나 엘 리시츠키가 표명한 "새로운 인간"과 무중력 공간으로 볼륨을 해방시킨 무한 확장성의 구축주의 세계와의 관련성도 검토해 볼 필요가 있다.

표도로프는 서구의 우주론과 다른 관점을 전개한 인물로 알려져 있다. 그는 서구 우주론과 과학적 지식이

9 이상을 누구보다 가장 잘 이해한 시인이자 평론가 김기림이 1936년 일본 도호쿠대학 영문과에 유학 간 이유 중 하나는 아인슈타인이 이 대학에 다녀갔다는 사실이었다. 김기림은 일본을 통해 간접적 소문으로 접하는 식민지 조선의 근대가 지닌 문제를 정확하게 파악하고 있었던 인물이었다. 구인회 활동 등에 함께 참여한 이상은 김기림과 조선의 근대를 보는 비판적 관점이 닮아 있었다.

'17세기 과학혁명' 이래 뉴턴식 고전역학에서 유래하는 기계론적 세계관에 기초해 모든 초월적인 사고방식을 부정하고 인식을 경험적 사실에만 한정하는 실증주의적 학문에 불과하다고 보았다. 이에 대해 그는 자연과학과 종교에 대한 깊은 철학적 이해를 토대로 자연에 대한 인간의 역할을 단지 '수동적 관찰자'나 '무력한 인식자'에 머무르게 하는 것이 아니라, 자연에 대한 '실제적 행위 주체'로 보는 관점을 제시했다.[10] 표도로프의 우주론이 특히 20세기 러시아 아방가르드 예술가들에게 끼친 영향력은 강력했다. 아방가르드 이론가 코브툰(Evgueny Kovtun)이 밝혔듯이, 그것은 미래파의 판타지보다도 훨씬 더 과격한 것으로 수용되어 특히 중력을 거스르는 이른바 '중력 투쟁으로서 예술적 창조'에 기여했다. 예컨대 라리오노프의 광선주의, 칸딘스키의 추상미술, 말레비치의 절대주의, 필로노프의 분석적 방법 등, 이 모두가 중력을 극복하는 원리에 기반해 창안된 체계들이었던 것이다.[11]

이런 맥락에서 「선에관한각서 1」[그림 8]에 제시된 가로와 세로 행렬의 숫자에 의해 확정된 100개의 점들은 다음에 뒤따르는 시행들, '우주는 멱(冪)에 의하는 멱(冪)에 의한다[12] / 사람은 숫자를 버리라 / 고요하게 나를 전

10 박영은, 『러시아문화와 우주철학』, 민속원, 2015, 31~38쪽.
11 Yevgeny Kovtun, *The Russian Avant-Garde Art in the 1920-1930s*, p.113.
12 필자는 '멱'(冪)이 10의 n승을 뜻하며, '멱에 의하는 멱'은 10의 n승의 n승, 곧 '우주는 무한하다'는 의미로 해석했다. 이때 유클리드 기하학의 입체라는 물리적 고정성은 영겁의 무한공간으로 해체된다. 이 시의 전체 해석은 졸저, 『이상평전』, 212~218쪽 참고바람.

자의 양자로 하라'를 통해 중력의 끌어당김과 유클리드 기하학의 3차원 세계에서 해방되어 '무한 시공간' 속으로 탈주와 새로운 구축을 시도한 엄청난 계획을 표명한 것이라 할 수 있다.[13] 다음으로 '고요하게 나를 전자(電子)의 양자(陽子)로 하라'는 서구 과학에서 보면 이상이 스스로를 결정체적 원자적 존재가 아니라 빛의 속도로 고요하게 우주적 공간을 유영하는 '전자적 미립자와 파동'의 이중적 성격을 지닌 양자적 존재임을 선언한 대목이다.[14] 이는 표도로프의 러시아 우주론적 관점에서 볼 때, 고전 역학을 넘어서 주어진 숙명적 인식이 통제하는 존재를 거부하고 우주로 확장하는 생성론적 인간 존재에 대한 표명이라 할 수 있다.

위 시행에 담긴 우주적 유영은 말레비치가 절대주의에서 표명한 핵심적 내용이기도 했다. 그것은 1920년 비텝스크 우노비스 공방에서 석판인쇄기로 서른 네 점의 드로잉을 인쇄한 책『절대주의 34 드로잉』[15]에서 잘 드러났다.[그림 9] 그는 "절대주의 형태는 다가올 구체적인

13 이에 대해 1957년에 김우종이 "우주의 설계도"라 말한 견해를 이어받아 1995년에 안상수가 '말레비치의 미니멀 회화그림 같은 분위기'로 보고 "우주의 3차원 표현"으로 본 것은 관점은 다르지만 의미 있는 발견이었다. 김우종, 「TABU 李箱論」, 『조선일보』 1957.4.29; 안상수, 「타이포그라피적 관점에서 본 李箱 시에 대한 연구」, 한양대학교 대학원 박사학위논문, 1995, 175쪽.
14 필자는 앞서 연구와 졸저 『이상평전』에서 이를 현대물리학의 양자역학이 발견한 과학적 사실에 기초해 뉴턴식의 고전 물리학과 데카르트의 결정론적 근대 자아개념에 대한 부정을 선언한 것으로 파악했다. 이는 표도로프의 우주론적 관점에서 보면, 고전 역학의 숙명적 인식을 넘어서 우주로 확장하는 생성론적 인간 존재에 대한 표명으로 볼 수 있다.
15 Kazimir Malevich, *Suprematism 34 Drawings*, UNOVIS VITEBSK, 1920(Artists.Bookworks, 1990).

세계의 실용적 완전성으로 인식된 행동이 지닌 힘의 징후"라며 단일한 평면 속에 모든 형태가 유기체를 구축하며 서로를 자석처럼 끌어당기고 밀어내는 상관관계를 서른네 점의 드로잉에 담아 발표했던 것이다. 그가 여기서 언급한 '힘의 상관관계'는 바로 우주공간 속 형태들 사이의 관계로, 그는 이를 '구축된 절대주의 몸체(suprematist body)'라며 마치 '위성'과 같은 존재를 형성한다고 주장했다. 이에 실제로 그는 우주에 솟은 두 몸체, 즉 지구와 달 사이의 관계를 찾기 위해 새로운 '절대주의 위성'을 우주 궤도에 쏘아 올리자는 제안을 했던 것이다. 이는 이상이 「선에관한각서 1」에서 말한 시행의 의미를 설명하는 방식과 유사한 의식 전개를 보여 준다. 말레비치는 말했다.

> 이 위성은 새로운 경로의 궤도를 따라 이동할 것이다. 운동하는 절대주의 형태를 분석한 결과, 우리는 다음과 같은 결론에 도달한다: 위성에서 위성까지 원의 직선을 생성하는 중간에 위치한 절대주의 위성의 원형 운동 말고는 결코 도달할 수 없는 행성을 향한 직선을 따른 운동… 모든 기술적 유기체들은 다름 아닌 작은 위성들로 그것은 특별한 위치에서 우주로 날아오를 준비가 된 모든 살아 있는 세계다.[16]

이처럼 말레비치의 절대주의는 이탈리아 미래파와

16 *Ibid.,* p.1

같이 단순히 기계문명의 속도감에 대한 환영적 발명이 아니라 표도로프의 우주론에 기초한 '우주 궤도'와 '위성'과의 상관관계에 대한 모색에서 나온 것이라 할 수 있다. 그러나 이상은 이러한 말레비치식의 '궤도 속 위성의 정적인 관계'에 머물지 않고 더 나아갔다. '특별한 위치에서 우주로의 탈주 계획'을 세우고 있었던 이상은 시행에서, 시공간을 이동해 서로 다른 관찰자들이 동일한 사건에 대해 상대적으로 다른 속도로 움직여 하나의 사건을 서로 다르게 볼 수 있는 '타임머신'을 상상하고 결국에 이런 장치도 초월한 완전체로서의 '광선적 존재'를 표명했다("생명은 생도 아니고 명도 아닌 광선이라는 것이다"). 이로써 이상은 절대적 의미가 붕괴되어 지각하는 상대적 위치에 따라 '후각의 미각'이 '미각의 후각'으로 감각이 자유자재로 상호 변환되는 새로운 존재의 탄생 가능성에 환호했다. 그리고 그는 마지막 시행에서 이 광선적 존재를 유클리드 기하학의 '입체'와 고전물리학의 '운동' 법칙에 대한 절망으로부터의 새로운 탄생이라고 말했다. 또한 "생명은 생도 아니고 명도 아닌 광선"이듯이, 지구가 물질로 채워진 것이 아니라 광선과 같은 비물질로 이루어진 빈집과 같을 때 "봉건 시대는 눈물이 날 정도로 그리워진다"라고 감회를 피력했다.

「선에관한각서 1」의 마지막 시행들에 출현한 새로운 인간으로서 '광선적 존재'의 탄생은 인상주의와 환영을 단순히 빛으로 묘사한 라리오노프 같은 '광선주의자' 또는 입체-미래주의가 상상한 '미래인간'과는 구별되는 큰 차이점이 있다. 이는 말레비치를 넘어서 엘 리시츠키의 「새로운 인간」^{그림 10}과 그가 창안한 또 다른 우주적 프

로젝트인 「프로운」(proun, PROekt Utverzhdeniia Novogo, 신예술 옹호자들을 위한 프로젝트)에 도달한 실천 이성에 더 가깝다.그림 11 리시츠키의 새로운 인간과 우주는 말레비치의 육중하고 정적인 몸체와 위성들 사이의 경로와 궤도와는 구별되기 때문이다. 리시츠키가 1923년 자신을 '구축자'로 상징한 〈그림 10〉의 '새로운 인간상'은 이후 전개되는 「프로운」의 서곡으로, 형태적 모티브에 있어 보다 역동적이며 떠 있는 듯한 공간감을 제공한다. 이는 그가 3차원 공간을 확실히 이해했고 상호 결합된 볼륨들의 입체투영법에 기초한 형태와 공간을 창출했음을 보여 준다.[17]

이 점에서 볼 때, 이상의 작품 속에는 리시츠키와도 구별되는 또 다른 차원이 발견된다고 할 수 있다. 왜냐하면 다음에서 설명하겠지만, 이상은 리시츠키와 달리 사물로서 활자를 인식한 새로운 타이포그래피를 통해 '디지털 매트릭스의 가상공간'을 구축했기 때문이다.

17 Margit Rowell, "Constructivist Book Design: Shaping Proletarian Conscience", eds. margit Rowell and Deborah Wye, *The Russian Avant-Garde Book 1910-1934*, The MoMA, 2002, p.53.

4장. 가상공간의 구축자, 이상

그림 7　아인슈타인의 일본 도호쿠대학 방문(1922년 12월 3일)기념사진(위)과 친필 사인(아래).

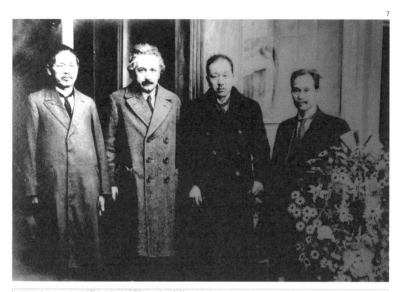

그림 8　이상, 「선에관한각서 1」 원문, 1931.5.31(초고), 9.11(수정).

그림 9 말레비치, 『절대주의 34 드로잉』, 1920.

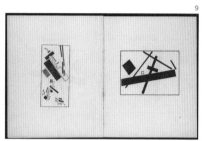

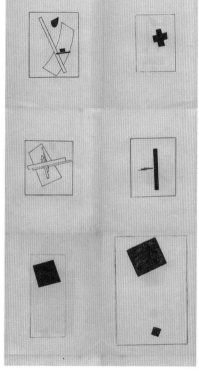

그림 10 리시츠키, 「새로운 인간」, 1920.

그림 11 리시츠키, 「프로운 19D」, 1920~1921.

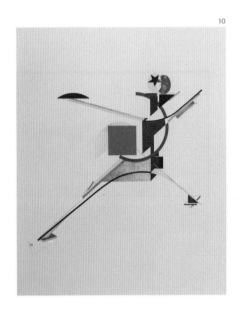

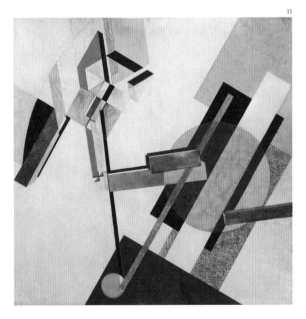

4장. 가상공간의 구축자, 이상

3. 전개: 우주적 공간, 삶과 부활

이상은 「선에관한각서 2, 3, 6」 등에서 '1+3', '3+1'과 같은 수식을 사용하고, 연작시 「건축무한육면각체」(1932.7) 중 「진단 0:1」과 연작시 「오감도」의 「시 제4호」에서 행렬(매트릭스 체계)을 사용해 형태와 공간을 조직했다.[18] 이것이 앞서 언급한 리시츠키와의 차이점이다. 시의 내용에 있어 「선에관한각서 2, 3, 6」은 앞서 「선에관한각서 1」에서 천명한 선언에 대한 다양한 관점의 실험에 해당한다. 예컨대 「선에관한각서 2」[그림 12]는 시행 앞부분의 기본 수식들(1+3, 3+1)이 서로 뒤집힌 '대립쌍 구조'를 이루고, 구조적으로 가운데 시행들을 건너뛰어 뒷부분에서 대립쌍을 형성함으로써 위상공간의 이동과 회전을 보여주는 '하이퍼텍스트' 구조를 보여 준다. 이러한 전개 과정은 「선에관한각서 3」[그림 13]에서 극적으로 압축되었다. 이 시는 애초에 「선에관한각서 1」에서 유래한 100개의 '점'(•) 행렬을 9개의 점 행렬로 축약하고, 이에 대칭 구

18 필자는 이 시들 중에서 「선에관한각서 2, 3, 6」과 「진단 0:1」이 거의 한 달 간격을 두고 작성된 것임을 발견했다. 이들은 의식의 연속성 차원에서 전개된 것이라 할 수 있다. 구체적으로 이상은 「선에관한각서 2, 3, 6」을 1931년 9월 11일에서 12일 사이에 서명해 1931년 10월호 『조선과 건축』에 발표했다. 1932년 7월에 발표한 「건축무한육면각체」 연작시들 중 「진단 0:1」은 서명 날짜가 1931년 10월 26일 자로 표기되어 있다. 따라서 「진단 0:1」은 「선에관한각서 2, 3, 6」을 완성하고 약 한 달 뒤에 연속적 사고로 이어진 결과인 것이다. 다음으로 이상은 「진단 0:1」의 숫자판을 뒤집은 형태로 변환시켜 2년 후에 「시 제4호」(1934.7.28)로 발표했다.

조를 이루는 또 다른 9개의 점 행렬을 좌표의 숫자가 뒤집힌 구조로 제시했다. 그리고 이 뒤집힌 행렬에 대해 이상은 "고로 여러 개 중에 뽑혀진 한 개의 경우임"을 뜻하는 시행 "$\therefore \ _{n}P_{h} = n(n-1)(n-2)\cdots(n-h+1)$"을 두고, 마지막 시행에 "뇌수는 부채와 같이 원에까지 전개되었다. 그리고 완전히 회전하였다"고 표명했다.

「선에관한각서 2」와 「선에관한각서 3」의 시들은 「선에관한각서 1」의 선언적 내용을 시각화한 실험으로서 기본적으로 상대성 이론에 기초해, 유클리드 기하학의 공간이 아니라 '우주적 곡률공간' 내에서 발생한 위상공간의 이동을 상상하게 한다.[19] 아인슈타인의 이론에 따르면 중력의 힘은 공간과 시간을 휘게 하는 효과를 갖는다. 이 휘어진 곡률공간은 유클리드 기하공간과 맞지 않는다. 이런 이유로 이상은 「선에관한각서 2」의 마지막 시행에서 다음과 같이 지구의 대지 층에서 볼록렌즈(눈)에 수렴되는 태양 광선만을 쳐다보고 있는 현실을 개탄했다. 또한 유클리드 기하학이 사망해 버린 당대에 이러한 '유클리드식 초점(사고)'에만 얽매여 정신 나간(인문의 뇌수를 마른풀과 같이 소각하는) 수렴작용이나 나열하고 재촉하는 위험(조선의 현실)에 대해 경고했던 것이다.

凸렌즈 때문에 수렴광선이 되어 1점에 있어서 혁혁히 빛나고 혁혁히 불탔다. 태초의 요행은 무엇보다도 대지의 층과 층이 이루는 층으로 하여금 凸렌즈와 같은 장난은 아닐는지, 유

19 『이상평전』, 220~221쪽.

크리트는 사망해 버린 오늘 유크리트의 초점은 도처에 있어서 인문의 뇌수를 마른풀과 같이 소각하는 수렴작용을 나열하는 것에 의하여 최대의 수렴작용을 재촉하는 위험을 재촉한다. 사람은 절망하라. 사람은 탄생하라. 사람은 탄생하라, 사람은 절망하라.

물론 이 해석은 상대성 이론과 관련이 있다고 본다. 하지만 '우주적 곡률 이미지'는 앞서 설명한 표도로프의 우주론으로부터 영향을 받은 쿠즈마 페트로프-보드킨(Kuzma Petrov-Vodkin, 1878~1939)과 같은 러시아 화가의 그림 「봄」(1935)^{그림 14} 등에 회화적으로 묘사되었다는 사실도 참고할 필요가 있다. 그는 이른바 '구체(球體) 원근법'을 사용한 풍경화를 그렸다. 말레비치의 절대주의 추상공간이 절대자의 시선인 데 반해 페트로프-보드킨은 화가 자신이 우주에서 바라본 행성적 시점으로 휘어진 곡률을 지닌 '행성 지구'의 경관을 담았던 것이다.

그러나 구축주의 차원에서 실험 시의 특별함은 형태를 이루는 시의 질료, 곧 재료에 있다. 이 시들은 숫자와 수식의 '활자' 자체를 '사물의 재료'로 삼아 그리기 방식이 아니라 '만들기' 또는 '제작하기'의 조직 방식으로 전개되었기 때문이다. 그것은 생산주의에 기반한 구축주의 실천에 결정적 역할을 한 '사물'에 대한 인식과 태도와 연관된다고 할 수 있다. 이에 대해 1922년 리시츠키는 '사물주의'의 생산논리를 이론화해 『사물』(Вещь, 베시)을 창간했다. 이 이론과 이상과의 관련성은 뒷부분에서 자세히 다루기로 한다.

그림 12 이상, 「선에관한각서 2」 원문, 1931.9.11.

12

◇線に關する覺書
2

$$1 \div 3 \quad 3 + 1 \quad 3 + 1 \quad 1 \div 3 \quad 1 \div 3 \quad 3 + 1$$
$$1 \div 3 \quad 3 + 1 \quad 1 \div 3 \quad 3 + 1$$

$$3 + 1$$
$$1 + 3$$

線上の一點 A
線上の一點 B
線上の一點 C

$A + B + C = A$
$A + B + C = B$
$A + B + C = C$

二線の交點 A
三線の交點 B
數線の交點 C

$$3 + 1$$
$$1 + 3$$
$$1 + 3$$
$$3 + 1$$
$$3 + 1$$
$$1 + 3$$
$$1 + 3$$
$$3 + 1$$
$$3 + 1$$
$$1 + 3$$

（太陽光線は、凸レンズのために收斂光線となり一點において爛々と光り爛々と燃えた、太初の僥倖は何よりも大氣の層と層とのなす層をして凸レンズたらしめなかつ

たゞこゝにあることを思ふさゝ樂しい、幾何學は凸レンズの樣な火遊びではなからうか、ユウクリトは死んだ今日ユウクリトの焦點は到る處において人文の腦髓を枯草の樣に燒却する收斂作用を羅列するここに依り最大の收斂作用を促す危險を促す、人は絶望せよ、人は誕生せよ、人は絶望せよ、人は絶望せよ）一九三一、九、一一

그림 13 이상, 「선에관한각서 3」 원문, 1931.9.11.

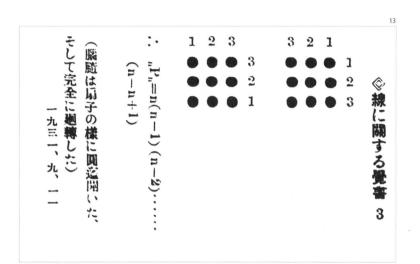

그림 14 페트로프-보드킨, 「봄」, 1935.

4. 가상공간 구축과 사물주의

이상의 구축주의 작업논리는 「건축무한육면각체」 (1932) 중 「진단 0:1」[그림 15]과 「오감도」(1934) 연작시 중 「시 제4호」[그림 16]에서 정점을 이뤘다. 이전의 시들보다 더 강력한 시각 시의 형태로 전개된 이 시들은 가로와 세로가 숫자와 점(•)으로 이루어진 행렬 내부에 발생하는 연속적 변화로 인해 끊임없이 '동역학적 운동'이 생성되는 시각성이 특징이다.

 이 두 시의 공통점은 '책임의사로서 이상(李箱)'이 "환자의 용태에 관한 문제"에 대한 진단에 있다. 그것은 가로와 세로 '11x11'의 좌표에 1에서 10까지의 숫자와 점(•)을 대입해 행렬 구조를 만들고 이상(以上)의 사실에 대해 '진단 0:1'이라 규정했다. 애초에 「진단 0:1」의 출발점은 「선에관한각서 1」에서 유래했다. 그것은 가로행과 세로열에 각각 1에서 10까지 100개의 '점들의 매트릭스'를 놓고, 1에서 10까지의 숫자를 대입하고 1개의 '점'(•)을 추가해 가로축과 세로축 총 '11x11'의 행렬을 만들었고 숫자 '10'을 '0'으로 표기했다.[그림 17] 이 결과 맨 왼쪽 첫 번째 세로열에는 숫자 '1'과 '점'(•)이, 반대로 오른쪽 마지막 세로열에는 '점'(•)과 숫자 '0'이 위치한다. 이로써 왼쪽과 오른쪽 마지막 행렬은 '0'과 '1'이 서로 대립하는 행렬 구조를 형성한다. 그러나 견고해 보이는 단단한 구조의 행렬 안으로 첫 번째 가로행의 마지막 숫자 '0' 다음에 '점'(•)을 추가해 대각선 방향으로 '점'(•)을 위치시키

면 행렬 내부에 10가지의 구조적 변화가 발생한다.그림 18

이 시는 1에서 10(0)까지 '10개'의 숫자로 이루어진 맨 위 첫 번째 가로 행에 '1'개의 '점'(•)이 개입하면서, 구조 내부에 '10(0)가지'의 서로 다른 조합들이 분열해 탄생하고, 맨 아래 가로 행에서 다시 출발해 역방향으로도 똑같이 '10(0)가지'의 행렬 변화를 유발하는 이른바 '무한반복의 운동'을 생성하는 것이다.[20] 이것은 이른바 '동역학적 애니메이션 시'였던 것이다. 이 실험 후에 이상은 부제와 서명을 붙여 "환자의 용태에 관한 문제"와 "진단 0:1" 그리고 자신의 서명을 "이상(以上) 책임의사 이상(李箱)"이라고 시행에 붙였고, 「오감도」(1934.7)에서는 행렬의 활자를 뒤집어 인쇄해 '환자의 용태를 더 극적으로 강조한' 「시 제4호」를 발표했던 것이다. 흥미로운 점은 〈그림 16〉 「시 제4호」의 마지막 부분에 날짜를 서명하기 전 '진단 0:1(영대일)'을 자세히 보면 '진단 0.1(영점일)'로 표기되어 있다는 사실이다(확대 그림 참고 바람). 이에 대해 혹자들은 단순히 인쇄 과정의 실수로 인한 오기로 볼 수도 있겠지만, 이상이 '절대 영점'(absolute zero)을 더욱 강조하기 위해 애초에 '0:1'(영대일)을 '0.1'(영점일)로 의도적으로 변경한 표기일 수도 있다는 점에서 주목할 필요가 있다. '0.1'(영점일)은 시각적으로도 「시 제4호」의 숫자판 행렬의 좌우측 열에 형성된 '0'과 '1'의 사이에서 대각선으로 개입하고 작용하는 '점'(•)을 압축한 완벽한 형태이기 때문이다. 이상이 두 시에 표기한 '0:1'이나 '0.1' 모두는 비대상 예술의 기원점으로서 러시아

20 『이상평전』, 233~236쪽.

246 4장. 가상공간의 구축자, 이상

구축주의로 향하는 중요한 분기점이었던 〈최후의 미래
주의 회화전람회: 0,10〉의 명칭과 관련성이 있는 것으로
보여진다.

1915년 페트로그라드에서 〈최후의 미래주의 회화
전람회: 0,10〉^{그림 19}이 열렸다. 이 전시회의 명칭은 앞서
1장에서 설명했듯이, 말레비치와 타틀린 등이 참여해 미
래주의 아방가르드의 종언을 선언하고 기존 예술을 '무
(無)의 세계, 곧 '0'으로 환원하고 새로운 예술을 추구하
는 10인의 작가들의 전시회를 의미했다. 이는 자연적 모
티브로부터 점차적인 추상 과정을 거친 서구 예술의 미
학과 구별되며, 대상에 대한 단호한 거부이자 자체의 물
질성에 기반을 둔 의미생성에 대한 자율적인 예술언어
의 표명이었다.[21] 이때 "0"은 무정부적 파괴가 아니라 가
장 급진적인 창조적 잠재성을 지닌 예술적 언어의 생성
을 위한 출발점이었고, 참여한 예술가들 중에서 이 전시
를 조직한 말레비치의 절대주의가 개념적으로 기초한
것이 바로 '절대 영점'의 세계였다.[22] 따라서 숫자 '0'은 지
시대상 자체를 거부하고 모방적 재현으로는 도달할 수
없는 새로운 세계이자 무한수(無限數) '0'으로부터 유추
한 해방 감각을 의미한다. 같은 맥락에서 이상의 「진단
0:1」은 행렬 속에 숫자 '0'(無)에 '대해'(:) 숫자 '1'(有)의
'대립쌍' 구조를 만들어 이 체계 안에서 끊임없이 새로운

21 Leah Dickerman, *Inventing Abstraction 1910-1945*, MoMA, 2012,
p.206.

22 Boris Groys, *The Total Art of Stalinism: Avant-Garde, Aesthetic
Dictatorship, and Beyond*, Verso, 2011, p.20. 이에 앞서 러시아어 원문
을 번역 출간한 독일어판은 다음과 같다. Gesamtkunstwerk Stalin,
Verlag München Wien, trans. Carl Hanser, 1998.

변화를 생성하는 '운동체의 발명'이라 할 수 있다. 그리고 그는 이에 대해 부제 등을 붙여 '책임의사 이상'의 '진단 0:1', 곧 새로운 '절대 영점(0) 무(無)의 세계'와 이상 '자신'(1)의 관계가 행렬 내에서 '점'(•)이 이동하는 상대적 위치와 시간에 따라 끊임없이 새로운 변화를 생성하는 것임을 시각 시로 드러내고 있었던 것이다. 따라서 「진단 0:1」을 발표하고 2년 후 「오감도」 연작시 중 「시 제4호」에서는 '절대 영점'을 강조하기 위해 '진단 영대일(0:1)' 대신에 '진단 영점일(0.1)'로 표기한 것으로 추정된다. 어쨌거나 분명한 것은 이상이 「시 제4호」의 원문에서 '진단 0.1(영점일)'로 표기했다는 사실이다.

만일 「진단 0:1」과 「시 제4호」에 나타난 혁신적 모습을 러시아 구축주의와 관련해 검토한다면, 그것은 아마도 '구성'과 인연을 끊기 위해 이오간손(Karlis Ioganson)이 작업논리에 등장시킨 이른바 '차가운 구조'의 공간 구축 방법이나 로드첸코가 창안한 '차감(差減) 구조체'의 예들에서 찾아볼 수 있을 것이다. 이들의 작업은 말레비치나 리시츠키와 비교해 또 다른 차이점이 있다. 그것은 특정한 체계(사각형 또는 원형 등)를 형성하는 '기본틀'(framework) 내에서 비대상적 공간 구조를 구현한다는 사실이다.[23] 이오간손의 '차가운 구조'들은 1921년 5월 열린 제2회 청년예술가협회(OBMOKhU, 오브모후) 전시회에서 선보인 것으로, 3개의 수평 막대를 서로 수직으로 교차시키고 각기의 막대 끝을 와이어로

23 Selim O. Khan Magomedov, *Pioneers of Soviet Architecture*, Rizzoli, 1987, p.152.

4장. 가상공간의 구축자, 이상

연결해 황동핀으로 고정시킨 견고한 구축물이었다.[그림 20] 이는 처음 세 개의 막대를 어떻게 교차시켜 조직하는가에 따라 와이어 연결이 변경되고 기본틀의 전체 형태(윤곽)가 결정된다.

여기서 중요한 것은 나무와 와이어의 조직 방식 자체가 곧 구조이고 형태의 윤곽을 결정한다는 점이다. 다시 말해, 이오간손의 '차가운 구조'란 재료의 표면적 속성인 '팍투라'를 제거한 재료 자체의 구조적 힘과 관련된 용어[24]라 할 수 있다. 엄밀히 말해 러시아 구축주의자들 내부에서 알렉세이 간이 말한 구축주의 이론의 세 가지 요소(텍토닉스, 구축, 팍투라)는 개념적으로 완전히 이해되어 공유된 것은 아니었다. 따라서 이오간손은 재료적 표면에 해당하는 팍투라 대신에 구조 자체의 구축만을 해결책으로 삼은 것이다. 이는 팍투라를 제한적으로 인정한 로드첸코의 경우도 마찬가지였다. 예컨대 제2회 청년예술가협회 전시회에 출품한 로드첸코의 「매달린 공간 구축물」[그림 21]은 평면의 합판에 일정한 패턴의 도형을 규칙적으로 반복한 다음에 이를 톱질로 분리시켜 재조합했는데, 이때 전체 도형 내부에는 원래의 기본틀(도형)로부터 연속적으로 '차감'되는 구축의 연속체가 3차원의 공간에 형성되었다. 그는 이러한 공간 구축물 네 개를 천장에 줄로 매달아 전시함으로써 공간성을 더욱 강조했다. 이 구축물 속에 구조를 이루는 각 도형들은 연속적으로 차감된 패턴들로서 3차원의 움직임을 창출한다.

24 Maria Gough, *The Artist as Producer*, p.78.

그림 15　이상, 「건축무한육면각체」 연작시 중 「진단 0:1」 원문.

그림 16　이상, 「오감도」 연작시 중 「시 제4호」 원문과 '진단 0.1' 서명 부분 확대.

15

16

4장. 가상공간의 구축자, 이상

그림 17 이상, 「진단 0:1」 숫자판 제작 과정.
그림 18 이상, 「진단 0:1」 행렬 내에 발생한 10가지의 변화들.

그림 19　이반 푸니, 〈최후의 미래주의 회화전람회: 0,10〉 포스터, 1915.

그림 20 이오간손, 「공간 구축」(Spatial Construction), 1920~1921.

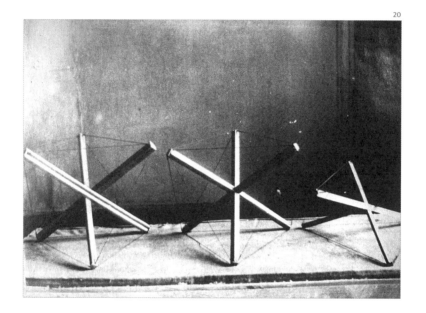

그림 21-1 로드첸코, 「매달린 공간 구축물 no.10」(접은 장면), 1920~1921년경.

그림 21-2 로드첸코, 「매달린 공간 구축물 no.10」(펼친 장면), 1920~1921년경.

그림 21-3 로드첸코, 「매달린 공간 구축물」, 1921.

21-1

21-2

21-3

4장. 가상공간의 구축자, 이상

로드첸코가 선보인 이러한 차감 구조의 공간 구축의 영향을 받았을 가능성이 이상의 「건축무한육면각체」에서 발견되는 것은 흥미로운 일이다. 실제로 이 연작시에는 「진단 0:1」과 함께 「마가장 드 누보테에서」(AU MAGASIN DE NOUVEAUTES)가 실렸다.^{그림 22} 이 시의 첫 부분에 로드첸코의 '사각형의 차감 구조'가 공중에 매달려 회전하며 원운동을 하고 있는 상상이 시행에서 언급되고 있었던 것이다.^{그림 23}

> 사각의 내부의 사각의 내부의 사각의 내부의
> 사각의 내부의 사각.
> 사각이 난 원운동의 사각이 난 원운동의 사각
> 이 난 원.

이상이 로드첸코가 1921년 제2회 청년예술가협회 전시회에서 선보인 「매달린 공간 구축물」과 같은 것을 당대 잡지 등 어디에선가 보았을 가능성이 엿보인다.

　　「진단 0:1」과 「시 제4호」는 '숫자와 점'을 재료로 활판인쇄 공정으로 구축된 시다. '그리기' 방식의 미술이 아니라 오직 낱활자들을 집자(集字)해 조판공정을 거친 행렬의 기본틀로 구현된 구축주의 타이포그래피의 발명적 혁신을 보여 준 것이라 할 수 있다. 이 점에서 그가 자신의 필명을 '이상'(李箱)이라 표명했을 때, '箱'(상자상)은 공사장에서 인부들을 부르는 호칭이나 미술화구 상자에서 유래했다는 통설도 있지만 그의 예술적 탄도와 작업논리를 놓고 볼 때 그가 마음에 둔 진짜 箱(상자상)은 활판인쇄 공정에 필수적인 집자용 '조판상자'였을 수

도 있다고 본다.

　이상이 활자를 다루는 타이포그래피 공정은 매우 정교했고, 특히 활자에 대한 물성적 태도는 그의 실험 시의 전개에서 대단히 중요한 대목이다. 이는 재료의 표면 속성으로서 팍투라 대신에 '물질의 상태'로 이루어진 것을 '팍투라'로 인정한 로드첸코의 작업논리와 연속성이 있다고 할 수 있다. 로드첸코는 팍투라를 '재료의 표면'으로 정의한 알렉세이 간의 『구축주의』(конструктивизм) 이론에 대해 '팍투라가 물질 자체'라는 이유로 부정한 인물이었다. 로드첸코는 산업 재료와 공정을 통해 '물질에 작용하는 것'만을 팍투라로 여겼던 것이다.[25] 이런 맥락에서 볼 때, 비록 지면에 인쇄된 것이었지만 이상의 「진단 0:1」은 활자의 '물질성'에 기초해 구조화된 것이고 마침내 「시 제4호」는 조판을 뒤집어 '뒤집힌 활자'로 구현된 것이다.

　이는 이오간손과 로드첸코의 공간 구축 과정을 포함할 뿐만 아니라 오히려 그들의 논리를 통합해 또 다른 세계로 향한 것이라 할 수 있다. 그것은 이오간손의 차가운 구조가 지닌 '견고함'과 로드첸코의 매달린 공간 구축물이 지닌 '운동감'을 동시에 획득한 것이기도 하다. 따라서 「진단 0:1」과 「시 제4호」는 일본 마보와 구성파의 다다적인 무정부적 파괴와는 관계가 없으며, 오히려 오늘날 시각 커뮤니케이션의 기반으로서 모든 디지털 이미지가 '0'과 '1'의 이진법 체계의 격자(grid)에 점멸하는 이른바 '비트맵'(bitmap) 이미지의 생성과 같다. 디지털

25　Ibid., p.72.

22

◈AU MAGASIN DE
NOUVEAUTES

四角の中の四角の中の四角の中の四角　の中の
四角。
四角な圓運動の四角な圓運動　の　四角　な
圓。
石鹼の通過する血管の石鹼の匂を透視する人。
地球に倣つて作られた地球儀に倣つて作られた
地球。
去勢された襪子。（彼女のナマへはワアズであ
つた）

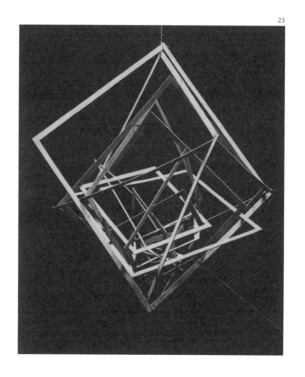

이미지는 이제 단순히 비트맵 화상 이미지를 넘어서 가상공간 속에서 인간의 사회적 삶이 현실처럼 펼쳐지는 '메타버스 구축'으로 나아가고 있다. 이 점에서 전체 프레임이 직사각형인 「진단 0:1」과 3년 후 이 시의 매트릭스 속 숫자 전체를 뒤집어 정사각형 프레임으로 재조직해 발표한 「오감도」 연작시 중 「시 제4호」(1934)는 세계 디자인 역사상 매트릭스 내에서 비트맵 이미지의 애니메이션을 타이포그래피로 구현한 최초의 디지털 예술의 표명이었던 것이다.

한발 더 나아가 「선에관한각서 6」[그림 24]은 각기 90도로 회전한 숫자 '4'의 네 가지 회전 값을 제시하고 "숫자의 방위학", "숫자의 역학", "시간성"(통속 사고에 의한 역사성), "속도와 좌표와 속도" 등의 시행과 함께 연속 회전한 '4'로 이루어진 대립쌍 "4+4"의 이미지를 제시한다. 그것은 마치 가상공간에서 속도와 회전의 운동 값을 생성하는 '활자 발전기'(typography generator)를 예시한 모습과 같았다. 이는 1920년 리시츠키가 「공간에 떠 있는 구축물」[그림 25]에서 그의 프로운을 90도로 연속 회전시킨 것과 같은 방식의 사고였던 것이다.

이러한 타이포그래피의 운동과 생성에 대한 예들은 이상의 예술적 탄도를 1920년대 러시아 구축주의가 서구와 접속한 이른바 '국제적 구축주의'의 맥락에서 이해할 수 있음을 시사한다. 국제적 구축주의는 1922년 3월 리시츠키와 예렌부르크가 함께 베를린에서 3개 국어로 편집해 출간한 '현대예술 국제저널' 『사물』(*Вещь/Objet/Gegenstand*, 베시/오브제/게겐슈탄트, 이하 『베시』로 표기)을 통해 러시아와 서구 구축주의 사이의 국제적 연대를

4장. 가상공간의 구축자, 이상

표방하면서 탄생했다. 곧이어 같은 해 5월 뒤셀도르프에서 열린 '국제진보예술가대회'에서 리시츠키가 테오 반 두스부르크(Theo van Doesburg)와 한스 리히터(Hans Richter)와 연대하면서 구축주의는 국제적으로 퍼져 나갔다.[26] 『베시』는 '서구에서 출간된 최초의 소비에트 저널[27]로 구축주의의 확산과 국제적 교류에 결정적 역할을 했다. 이 가교의 구체적 접점은 바로 '사물'이었다. 리시츠키(와 예렌부르크)는 편집자 서문에 다음과 같이 말했다.

> 러시아 봉쇄가 끝났다.
> "Вещь"(사물)의 출현은
> 러시아와 서구의 젊은 거장들 사이에서 실험, 성과, 사물의 교류가 시작되고 있다는 징후 중 하나이다. 지난 7년간의 격리된 실존은 서로 다른 나라에 존재하는 예술적 과제와 방식의 공통점이 우연도, 독단도, 유행도 아닌 인류의 성숙의 필연적 속성임을 보여 주었다. 예술은 모든 지역적 증상과 특징들을 가지면서도 이제 국제적이다. 위대한 혁명의 생존자인 러시아와 고통스런 전후의 서구 사이에 심리적, 존재적, 경제적 다양성을 넘어서 새로운 예술의 건설자들은 두 동맹의 참호 연결점에 진실한

26 Christina Lodder, "Constructivism and Productivism in the 1920s", eds. Richard Andrews and Milena Kalinovska, *Art Into Life: Russian Constructivism 1914-1932*, Rizzoli, 1990, p.216.
27 Stephanie Barron and Maurice Tuchman, *The Avant-Garde in Russia 1910-1930* : New Perspective, The MIT Press, 1980, p.107.

고정쇠, 곧 '사물'을 걸어 결속한다.[28]

리시츠키가 작성했을 것으로 추정되는 이 서문에서, 그가 말한 러시아와 서구 구축주의의 두 동맹 사이를 연결하는 '진실한 사물'이란 바로 타이포그래피의 활자였다. 비록 그는 러시아에 있을 때 로드첸코만큼 엄격하게 생산주의 이념에 집착하지는 않았지만, 국제적 구축주의 연대에서 그가 서구에 전파한 러시아 생산주의의 핵심 키워드는 바로 '사물'의 개념화였다. 따라서 이로부터 '사물주의'는 20세기 서구 디자인과 건축 등에 지대한 영향을 주었고, 가시적 성과가 잘 나타난 것은 '사물로서 타이포그래피'가 반영된 인쇄출판물 디자인이었다. 그가 비텝스크 우노비스에서 개발한 '프로운'의 입체투영법을 타이포그래피에 적용했을 때, 그의 '활자공간'은 '무중력의 우주공간'으로 전환되고 활자 자체가 곧 '사물'로서 자유롭게 회전하고 유영하는 구축주의 타이포그래피의 세계로 전개되었던 것이다.

『베시』가 다룬 강령과 디자인의 영향은 곧바로 반 두스부르크가 디자인한 잡지 『메카노』(*Mécano*, 1922~1923)를 비롯하여 『데 스틸』(*De Stijl*)과 한스 리히터의 『게』(*G*) 등의 잡지뿐만 아니라 바우하우스에서 모호이-너지가 선보인 '타이포-콜라주' 작업 등에서도 드러난다. 1922년 리시츠키와 예렌부르크가 잡지 『데 스틸』(vol.5, no.4)에 번역하여 재수록한 「『베시』 편집자 선언문」은 국제적 구축주의의 이념과 강령의 성격을 잘 보

28 『*Вещь*』, No.1-2, March-April 1922, p.1.

4장. 가상공간의 구축자, 이상

여 준다.[29]

1. 나는 새로운 사고를 표방하는 거의 모든 국
 가에서 새로운 예술의 지도자들을 하나로
 묶는 『베시』 잡지의 대표로 독일에 왔다.
2. 우리의 사고는 세계에 대한 오래된 주관적이
 고 신비로운 개념에서 벗어나 보편성, 명료한
 현실의 태도를 형성하려는 시도가 특징이다.
3. 그동안 러시아에서 광범위한 사회적·정치
 적 전선에서 새로운 예술을 실현하기 힘들
 었지만 유익한 투쟁을 해왔다.
4. 이를 통해 이미 사회 구조를 완전히 변화시
 킨 사회에서만 예술의 진보가 가능하다는
 것을 배웠다.
5. 여기서 진보란 예술이 장식품과 장식으로서
 의 역할, 소수의 감정을 만족시켜야 할 필요
 성에서 해방되는 것을 의미한다. 진보란 모
 든 사람이 창작할 권리가 있음을 증명하고
 설명하는 것을 의미한다. 우리는 수도원에
 서 사제처럼 예술을 섬기는 사람들과 아무
 상관이 없다. [⋯]

이런 맥락에서 볼 때, 무라야마 도모요시가 1922년
에 독일에 가서 1년간 체류 후 귀국해 '마보'(MAVO)의

29 Stephen Bann ed., *The Tradition of Constructivism*, Viking Press,
1974, p.63.

구성파 결성을 통해 신흥예술운동을 주도한 근간은 바로 국제적 구축주의였다. 국제적 구축주의의 매체인 『베시』의 영향을 받은 1924년 7월의 창간호부터 1925년 8월 제7호까지 발간한 잡지 『마보』(*MAVO*)의 표지 디자인그림 26이 이를 방증한다. 〈그림 26〉에서 보듯이, 『마보』 창간호의 표지 디자인은 『베시』의 본문 3열의 그리드 체계를 모태로 한 것으로 특히 사진 이미지가 함께 배열된 본문 4쪽과 관련이 있다.그림 27

　　창간호 이후 『마보』는 다다식으로 전개되었다. 특히 『마보』 제3호는 '폭죽과 머리카락'과 같은 실제 '사물'을 표지에 콜라주로 부착하여 쿠르트 슈비터스의 다다 잡지 『메르츠』(*Merz*)처럼 발간되었다. 무라야마가 1923년 귀국 후 선보인 전시회 작품들에서도 유사점이 발견된다. 예컨대 〈제1회 마보전시회〉에서 「꽃과 구두를 사용한 작품」(2장 그림 11-3)은 마치 연극무대처럼 앞면이 개방된 나무상자 안에 리본 달린 꽃바구니와 여성 구두를 나란히 놓아둔 것으로 영락없이 다다풍이었다. 그러므로 무라야마의 '의식적 구성주의와 구성파'는 그가 스스로 "소비에트의 그것과 전혀 의미가 다르다"[30]고 밝혔듯이, 내용적으로 러시아 구축주의와 전혀 다른 '구성'과 '다다'의 혼성 합성체였다. 후대 일본 미술계는 이를 무라야마와 '마보의 국제성'으로 이론화했던 것이다.[31]

30　村山知義, 「マヴォの思い出」, 『「マヴォ」復刻版』, 日本近代文學館, 1991, pp.3~7.

31　무라야마의 마보와 구성파가 다다와 구성의 혼합임은 다음의 논문을 참고 바람. 다키자와 교지(滝沢恭司), 「마보의 국제성과 오리지널리티: 마보와 그 주변 그래피즘에 대하여」, 『美術史論壇』 제21호, 2005, 47~96쪽.

그림 24 이상, 「선에관한각서 6」 일부, '가상공간 활자 발전기'.

24

◇線に關する覺書 6

数字の方位學

4 4 4

数字の力學

速度と座標と速度

時間性（通俗思考に依る歴史性）

etc

4＋7

7＋4

4＋4

人は靜力學の現象しないこと、同じくあること、永遠の假設であ、人は人の客觀を捨てよ。

主觀の體系の收歛と收歛に依る凹レンズ。

第四世

4

一千九百三十一年九月十二日生。

4

陽子核としての陽子と陽子との聯想と選擇。

4. 가상공간 구축과 사물주의

그림 25 리시츠키, 「공간에 떠 있는 구축물」(Construction Floating in Space), 1920.

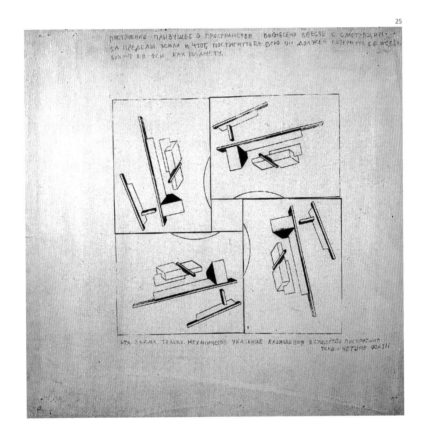

그림 26 무라야마 도모요시, 『마보』 제1호(창간호) 표지와 본문 디자인, 1924.

그림 27　리시츠키와 예렌부르크, 『베시』 1~2호 표지와 본문 4쪽 레이아웃, 1922.

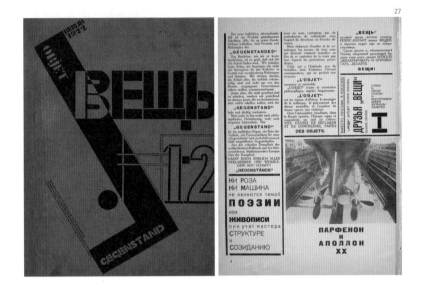

1930년대 조선과 구축주의

앞서 살펴본 바와 같이 이상의 예술세계는 구축주의와 관련성을 지니고 있으며 그 너머의 세계로 나아간 측면이 있다. 그러나 리시츠키가 말했듯이 예술의 진보는 사회 구조를 변화시킨 사회에서만 가능한 것이었다. 불행하게도 식민지인으로서 이상이 자신의 예술을 펼친 1929년부터 1936년까지의 시기는 조선에서 구축주의를 현실적으로 실행할 기반이 부재한 식민지 정치·경제의 구조였고, 그나마 존재하던 불구상태의 예술적 기반마저 점차 소멸해 가는 암울한 시점이었다. 더구나 1925년 결성되고 1927년 방향 전환을 시도한 프로예맹, 곧 카프(KAPF)를 주도한 핵심인물인 김복진은 1928년에 체포되어 극심한 고문으로 정신이상 증세까지 보인 엄혹한 상황이었다.[1]

그럼에도 불구하고 1930년대에 더욱 가혹해진 검열과 탄압 속에서도 일부 사회주의 계열의 잡지들에서 미약하나마 구축주의 예술의 실천적 명맥과 양상이 이어졌다. 역사적으로 늘 그래왔듯이 불굴의 치열한 저항정신의 결과였던 것이다. 예컨대 앞서 설명한 잡지 『집단』의 경우처럼 사진몽타주를 잡지 표지에 적극 수용한 구축주의적 디자인 양상은 『대중』, 『해방』, 『전선』, 『우리

1 윤범모, 『김복진 연구: 일제 강점하 조소예술과 문예운동』,
동국대학교출판부, 2010, 472~473쪽.

들』, 『시대공론』, 『신소년』 등과 같은 1930년대 사회주의 계열 잡지 표지들에서도 발견된다.[2] 물론 1930년대 식민지 조선에 출현한 구축주의 디자인 양상을 단순히 잡지 표지에서 '사진몽타주와 기하학적 구성요소의 사용' 여부와 같은 양식적 특징만으로 파악하는 것은 그 의미의 본질을 왜곡하는 것이라 할 수 있다. 왜냐하면 인쇄 출판물에서 구축주의는 표지에서부터 본문 편집의 타이포그래피 디자인에 이르기까지 책의 본질적 메시지 전달 과정에 있어 알렉세이 간이 말했듯이 "최대의 사회적이고 예술적 효과"를 생산하는 데 있기 때문이다.[3] 따라서 이들이 추구한 편집 디자인과 타이포그래피의 성격은 간, 로드첸코, 리시츠키가 그랬듯이, 본문에 굵은 강조선, 상이한 크기와 형태의 서체와 혁신적 자간 등을 사용해 메시지의 주목성과 명료함을 극대화하고, 활자와 이미지가 배너처럼 지면을 대각선 또는 사선으로 가로지르거나 지면 전체를 자유롭게 활동하는 역동적 공간성 등의 새로운 시각적 원리와 장치를 지닌 '사물'로서 특징을 가졌다.[4]

이런 의미에서 카프 구성원 추적양이 디자인한 『시대공론』 창간호(1931.9)[그림 1]는 구축주의 타이포그래피의 원리가 잡지에 본격적으로 반영된 매우 드문 사례

2 미술사 연구 차원에서 1930년대 사회주의 잡지 표지에 대한 연구는 다음의 논문 참고 바람. 서유리, 「한국 근대의 잡지 표지 이미지 연구」, 서울대학교대학원 박사학위논문, 2013, 141~179쪽.
3 Aleksei Gan, "Konstruktivizm v poligrafii", *SA*, no.3, 1928, p.80; Aleksei Gan, *Constructivism*, trans. Christina Lodder, Tenov, 2013, p.XXXV.
4 Ibid.

라 할 수 있다. 먼저 표지를 살펴보면, 중앙에 인물이 깃발을 들고 비스듬히 대각선으로 서 있는 사진몽타주가 지면 내에 역동적 기본 축을 형성한다. 어깨 뒤편으로 깨알같은 활자로 뒤덮인 '비행선'이 보인다. 상단과 하단 및 오른쪽에 위치한 에스페란토어 'LA REVUO EPOKA'(Review Epoch, 시대공론) 글자색은 지면의 바탕을 이루는 '노란색' 자체로 이루어진 한편, 부분적으로는 깃발의 '초록색'과 중첩되어 부차적으로 색을 별도로 사용하지 않고도 '토대 자체로부터 변화'하는 효과를 유발한다. 상단의 붉은색 제호 '時代公論', 하단 왼쪽의 붉은색 '9월 창간호', 그리고 오른쪽 하단의 인물의 몸과 중첩된 '붉은 사각형'은 시각적으로 메시지의 주목성을 강조하는데, 특히 깃대를 불끈 쥔 왼손 주먹이 또 다른 시각적 초점으로 구축된다. 이로써 붉은 사각형 내부의 '주먹'은 인물의 심장 위치에서 빛나는 '붉은 별'과 허리의 '붉은 혁대의 버클'과 함께 '열정과 결기'의 은유로 작용한다. 이로써 표지 디자인이 의도한 사회적·정치적 목적이 '텍토닉스' 차원에서 형성된다.

『시대공론』은 표지뿐만 아니라 본문 편집 체계^{그림 2}에서도 새로운 구축주의 디자인의 전형을 선보였다. 예컨대 목차와 본문은 간이『구축주의』와『키노-포트』(Kono-fot, 1922)^{그림 3, 4} 같은 책과 잡지에서 선보인 굵은 실선으로 그리드 체계를 적용해 시각적 명료성을 강조하고, 글과 삽화와의 관계는 기존의 주종 관계로서 보조적 기능이 아니라 내용중심의 '공간적 원칙'에 따라 배분한 디자인적 특징을 보인다. 무엇보다 주목할 것은『시대공론』이 본문 편집에서 제목용 활자의 크기와 구획을 나누

는 실선의 굵기를 시각적 장치로 활용해 이제까지 출판된 잡지들과 달리 매우 뛰어난 가독성을 지녔다는 사실이다. 이는 구축주의 타이포그래피의 원리를 이해하고 생산예술로서 타이포그래피의 혁신을 본격적으로 실천한 결과라 할 수 있다.

이러한 시대적 배경에서 어렵게 경성고공에 진학하고 졸업을 한 이상은 1929년 3월에 총독부 건축 기수가 되었다. 그리고 그는 「건축무한육면각체」(1931)의 연작시, 「또팔씨의 출발」(且8氏の出發)[5]에서 말했듯이, "균열이 들어간 진창의 땅에 간신히 곤봉 한 자루를 박아 산호나무를 꽃피울 수 있었다". 그러나 그가 건축가로 총독부에서 실제로 했던 일은 일제가 중부권 수탈을 위해 계획한 '대전 충남도청사건립' 등과 같이 식민통치를 위한 청사 설계에 불과했다. 충남도청사 건축결정과 준비 과정은 이상의 소속부서인 총독부 건축과에서 맡아 실시한 일로 이상이 근무한 시기와 일치한다.[6] 이러한 건물은 이상이 꿈꾸고 상상한 신건축의 세계와 아무런 관계가 없었다. 더구나 자신이 설계할 수 있는 여지도 없었다. 왜냐하면 그가 맡은 일은 대부분 도제식 건축사무소의 신입들과 같이 지적 성취감보다는 일본인 건축가가 그린 디자인을 받아 지시대로 도면만 그려 대는, 시간이 걸리는 반복 작업에 불과했기 때문이다.

5 졸저, 『이상평전』, 122쪽의 해석에 기초함.
6 졸고, 「(구)충남도청사 본관 문양 도안의 상징성 연구」, 『건축역사연구』 제18권 5호, 2009.10, 44~45쪽. 공주에 있던 충남도청사가 대전으로 이전 계획을 발표한 것은 1931년 1월 13일로 사이토 제5대 총독 재임 시기였고, 준공은 이듬해 1932년에 우가키 총독 때 이루어졌다.

그림 1 　추적양,『시대공론』창간호, 1931.9.

그림 2 　『시대공론』창간호의 목차와 본문 디자인, 1931.9.

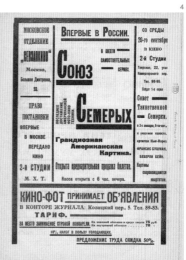

5장. 1930년대 조선과 구축주의

이것이 이상의 수필 「권태」의 출발점이었다. 설상 가상 그에게는 1930년 봄부터 시작된 각혈로 폐결핵의 공포가 다가오고 있었다. 「또팔씨의 출발」은 이러한 죽음의 공포를 '분투적인 자살'로 맞서기 위해 현실의 땅을 계속 또 파야만 했던 '또팔씨', 바로 이상이 처절한 새 출발을 다짐한 시였던 것이다.

한편, 건축가로서 이상의 예술적 실천 이성에서 구축주의가 중요한 부분이었음에 주목해야 한다. 그는 세상을 떠나기 전에 쓴 수필 「종생기」에서 다음과 같이 말했다.

> 왜 나는 미끈하게 솟아 있는 근대건축의 위용을 보면서 먼저 철근철골, 시멘트와 세사(細砂), 이것부터 선뜩하니 감응하느냐는 말이다.

이 말은 그가 건축의 외적 형태 이전에 재료로부터, 즉 김복진이 말한 '나형예술'을 향한 구축주의적 사고를 했음을 의미한다. 그는 글 곳곳에서 '감응'이라는 말을 통해 사물의 '본질'에 대한 치밀한 진술과 분석적 시각을 드러냈다. 그렇다면 이러한 신건축의 위용과 이상이 감응한 새로운 구축주의 건축은 당대 총독부 건축과 내부에서 실제로 어떻게 인식되고 있었는가?

이상이 경성고공을 졸업하고 총독부 기수로 들어간 1929년 3월은 그와 함께 총독부 건축과에서 일한 노무라 다카후미(野村孝文, 1907~1974)가 동경제대 건축과를 막 졸업하고 총독부 기수겸 경성고공 조교수로 부임한 시기이기도 했다. 노무라가 5월에 『조선과 건축』에 발

표한 「모스크바의 현대건축」[7]은 당시 이상이 품고 있었 던 러시아 구축주의와 신건축의 양상뿐만 아니라 당시 조선 건축계를 지휘 감독하는 총독부 건축과 내의 분위 기를 짐작게 한다. 세키노 다다시(關野貞, 1867~1935)가 1902년부터 1935년까지 조선 유적과 유물을 연구해 조 선 건축사와 조선 미술사에 대한 식민사관의 발판을 마 련했듯이, 노무라는 조선의 가옥, 온돌, 축성술 등을 조 사하고, 무엇보다 조선 민가(民家) 건축의 풍토, 공간, 의 장을 연구한 인물이었다.[8] 노무라가 조선에 막 부임하고 『조선과 건축』에 처음 발표한 글은 당대 모스크바에서 진행된 구축주의 건축에 대한 소개였다. 이는 건축가로 서 이상이 당시 전개한 구축주의를 둘러싼 좌우 맥락을 이해할 수 있게 하는 중요한 연결고리라는 점에서 살펴 볼 필요가 있다.

노무라의 글은 자신의 이론에 기초한 것은 아니 고 아라노비츠(D. Aranowitz)가 러시아어로 쓴 글을 번 역 게재하고 말미에 자신의 짧은 논평을 추가한 것이었 다. 이 글의 첫 부분은 당대 러시아에서 진행된 신건축 의 특징에 대한 분석이며, 최근 모스크바에서 건축은 문 제 해결의 노력과 방식에서 세계대전 이전에 비해 더 명 쾌해지고 분명해진 '합목적적 원리'에 기반한 것이라

7　野村孝文, 「モスコ−の現代建築」, 『朝鮮と建築』第8輯, 第5號, 1929, pp.2~10. 노무라 다카후미는 조선총독부 기수 겸 경성고공 조교수 로 부임한 이후, 1930년에 경성고공 교수를 거쳐 전후에 규슈예술 공과대학과 규슈산업대학 교수로 재직했다. 「모스크바의 현대건 축」, 「개성여행기」, 「조선의 가옥」, 「조선궁실의 온돌」 등과 일제 패망 전인 1942년 4월에 쓴 「이조의 축성계략」(李朝に於ける築城概 略)까지 총 23편의 글을 『조선과 건축』에 발표했다.

8　野村孝文, 『朝鮮の民家: 風土·空間·意匠』, 學藝出版社, 1981.

는 관점으로 시작했다. 그는 "합목적적 원리에 의한 건축은 단순히 인류사회에 쓸모 있는 구축물을 만드는 것뿐만 아니라 혁명적 현대의 특별하고 거대한 특징을 다른 예술보다 더 많이 표현할 수 있다"며, 이러한 러시아 건축의 현실적 이상을 가장 첨예하게 추구하는 건축가 단체로 모스크바의 오사(OSA, 현대건축가협회)와 아스노바(ASNOVA, 신건축가협회)를 예시했다. 세계대전 이전의 장식주의 건축가들에 대한 반동으로 출발한 오사의 주요 인물들은 베스닌, 긴즈버그, 골로소프라고 소개했다. 그리고 이들의 건축적 특징을 "예술적 목적을 외면하는 것이 아니라 각 구성 부분의 결합으로 각각의 내부에 존재하는 저마다의 목적에 조건지어진 부분 기능의 표현"이라며, "이러한 건축가들을 '구성주의자'(Konstruktiviston)로 부른다"고 설명했다.그림5

또한 이 글은 "오사가 공업적 문제에 국한해 작업을 하는 데 반해 지도자 니콜라이 라돕스키를 비롯한 청년건축가들이 결성한 단체, 아스노바는 건축의 혁신이자 공업적 작품에 건축예술적 기본 법칙을 인정하여 신공업 조건에 의해 새로운 형체를 창작한다"고 분석했다. 그러나 "아스노바는 오사보다 활동량이 적고 통일성이 적다는 것이 특징"이라고 덧붙이고, 오사는 아스노바의 주관적 감정과 심리적 태도를 인정하지 않고, 아스노바는 오사가 도시 계획적이고 주택의 기술적 문제에만 국한하는 것을 인정하지 않는다고 비교했다. 또한 오사나 아스노바 모두 오래된 장식적 형태를 거부한다는 점에서는 일치하지만 둘 사이의 논쟁이 점점 더 가속되고 있다며, "리시츠키는 오사의 시도와 매우 가까워지고 있

그림 5　오사(OSA)에 참여한 콘스탄틴 멜니코프의 「루사코프(Rusakov) 노동자 클럽」, 1927.

다"고 서술했다. 글 마지막 부분에서 노무라는 전체 글 내용에 대해 자신의 견해를 짧게 냉소적 관점으로 다음과 같이 정리했다.

> 작품을 뒷받침하는 이론으로서 건축론은 작품과 나란히 진행되어야 한다. 러시아 건축론의 기초가 되어야 할 루나차르스키의 실증미학도 여태까지 체계를 얻지 못했는데 신건축 이론이 아직 체계를 갖추지 못한 것은 당연한 일이다. 타틀린의 기념탑 이래 러시아 건축가가 프롤레타리아 이데올로기에서 모티브를 얻으려 노력하는 것이 그들의 작품에서 보여진다. 그러나 그것이 '낭만주의 색깔' 또한 갖고 있음을 주의할 점이라고 생각한다.

이 글은 모스크바 건축의 최신 동향을 소개하면서도, 러시아 구축주의 신건축에 경도된 조선 내 건축가들에게 식민통치를 주관하는 관리자의 입장에서 작성한 은근한 경고성 메시지로 읽힌다. 이와 같은 조선총독부 건축과를 주도한 일인 건축가들의 생각은 1931년『조선과 건축』(제10집 제2호)에 실린 동경제대 명예교수 이토 주타(伊東忠太, 1867~1954)가 경성에 도착해 행한 연설문의 속기록에서도 잘 드러난다. 이토는 당시 급격한 변화를 겪고 있는 건축계의 사상적 흐름에 대해 비판적으로 조망하면서 특히 생활이 점차 세계적이 되고 경계가 없어지는 신건축 사조의 '사상적 위험성'을 지적하고 경고

했다.[9] 따라서 노무라의 견해와 총독부 건축과 내부의 분위기는 1930년대에 실행된 조선의 건축이 왜 신건축이 아니라 일본식 아르데코 디자인으로 전개될 수밖에 없었는지 그 이유와 단서를 제공한다.

특히 노무라가 위의 글에서 '구축주의'를 '구성주의'로 번역한 것은 1923년 이후 일본 건축계에서 수용된 무라야마 도모요시의 '마보'와 '구성주의'의 영향을 가늠케 한다. 마보이스트들은 1923년 9월 1일에 발생한 관동대지진 이후 "마치 1차 세계대전 이후 낡은 가치관의 전도, 새로운 예술의 탄생을 생각"하며, "도쿄 부흥이라는 것에 이끌려 많은 매장, 쇼윈도 장식, 점포의 신축 등을" 맡았다.[10] 이 도시재건과 재생 과정에서 마보이스트들은 건축에도 눈을 돌릴 수 있었고, 건축계와 최초로 접점이 형성되었다. 1924년 4월 국민미술협회가 〈제도부흥창안전〉(帝都復興創案展)을 우에노 다케노다이(竹之臺) 진열관에서 개최했는데, 이 전시회에 마보이스트들과 함께 건축가 단체들, 즉 분리파건축회, 소우샤(創宇社), 라토건축회(ラトウ建築會) 등이 참가했다.[11] 이들 중 소우샤 창립과 활동[그림 6]을 주도한 야마구치 분조(山口文象, 1902~1978)는 1923년 긴자에서 열린 창립전 〈소우샤 제1회전〉에 자신을 이름을 '오카무라 가쇼'(岡村蚊象)로 개명까지 하고 본격적인 활동에 나섰다. 그는 이 전시회에 건축 작품 「음악과 야외극을 위하여」의 디자인

9 졸저, 『이상평전』, 177~178쪽.
10 村山知義, 「マヴォの思い出」, 『マヴォ』復刻版, 日本近代文學館, 1991, p.5.
11 나가토 사키(長門佐季), 「변모하는 컨스트럭션: 大正 시대 신흥미술운동에서의 전시공간」, 『美術史論壇』 제21호, 2005, 85쪽.

5장. 1930년대 조선과 구축주의

안과 모형을 출품하고, 잡지 『건축신조』(建築新潮)에 소우샤 창립 전시회 취지문을 기고하기도 했다. 소우샤는 1924년 마보 구성원들과 함께 참여한 〈제도부흥창안전〉을 아예 〈소우샤 제2회전〉으로 삼아 회원 작품을 출품했고, 이때 오카무라는 작품으로 「K씨 주택」, 「극장」과 함께 「언덕 위의 기념탑」을 선보였다. 이 「언덕 위의 기념탑」은 마치 독일 표현주의 건축가 에리히 멘델존(Erich Mendelsohn)의 포츠담 「아인슈타인 타워-천문대」(1921)를 거대하게 확대한 모습과 같았다.

그러나 그가 마보이스트와 본격적으로 교류한 1925년 7월 긴자 시세이도(資生堂) 미술부에서 열린 〈소우샤 제3회전〉에서 선보인 희곡 「독일남자 훈켈만」의 무대 장치와 「노동자 음식점 상점 건축」은 마보 구성파의 영향력을 보여 주었다.그림 7 이 협업적 관계는 곧바로 건축을 특집으로 다룬 『마보』 7호에서도 반영되어 '소우샤 건축전 작품'으로 도판과 기사가 실렸다.[12] 소우샤는 1927년 6월에 〈삼과(三科)신흥형성예술전람회〉에 참가했다. 이 전시회는 다다적 색채가 강했던 삼과가 내부 알력으로 해산(1925.9)된 이후 갈라져 나온 '조형' 그룹처럼 프롤레타리아 문화 건설을 위한 계급투쟁의 목적이 아니라 근대과학에 뿌리를 둔 급진적 예술의 혁신을 목표로 결성된 '단위삼과'가 조직한 첫 전시회였다.[13] 이 전시회에서는 회화와 조각, 아상블라주, 가구, 자수, 무대 모형, 사진에 이르기까지 다양한 분야의 작품을 선보였는

12 『マヴォ』第7號, 1925.8, p.8.

13 滝沢恭司, 「三科解散後の大正期新興美術運動について」, 五十殿利治 他, 『大正期新興美術資料集成』, 国書刊行会, 2006.

데, 주목할 것은 작품을 부문별로 구분하면서 아상블라주(アサンブラージュ)는 '형성'(形成)으로, 건축적 입체는 '건축적 형성' 부문으로 분류했다는 점이다. 따라서 소우샤 동인 건축가들은 '건축적 형성' 부문에 출품했다. '조형' 그룹에는 주로 화가와 조각가들이 참여했지만, '단위 삼과'에는 회화와 구성물뿐만 아니라 무대 장치와 가구 등의 조형예술이 포함되어 시, 영화, 건축, 연극 등 다양한 분야의 구성원들이 참여했다.[14]

소우샤는 1930년 6월, 건축가 단체인 '신흥건축가연맹' 제1회 준비회와 이듬해 7월의 설립총회에 참여했다. 그러나 이 단체는 설립 4개월 만인 11월 임시총회를 열어 자진 해산을 결의했는데 오카무라는 이때 본명 '야마구치'로 이름을 되돌리고 독일로 유학을 가 그로피우스 사무실에서 일했다. 이로써 그는 1927년에서 1929년 사이 독일 바우하우스에서 교육을 받고 귀국해 도쿄미술학교 건축과 교수가 된 미즈타니 다케이코(水谷武彦)[15]에 이어 바우하우스와 그로피우스의 신건축과 직접 조우한 인물이 됐다. 그가 독일로 가기 전 1930년 10월에 열린 〈소우샤 제8회 건축제작전〉에 출품한 건축 디자인 「방적공장 여공기숙사 설계안」은 마보의 구성파와는 전혀 다른 국제적 구축주의로 전개한 합리주의 국제 양식의 건축안이었다.그림 8 야마구치가 독일에서 귀국한 것은 이로부터 2년 후, '청년건축가연맹'이 결성된 1932년의 일이었다.

14 앞의 글.
15 1920년대 일본 디자인계에 바우하우스의 유입과 한국 디자인의 추상성 형성의 관계에 대해서는 다음의 졸고를 참고 바람. 「한국 현대디자인과 추상성의 발현: 1930년대~1960년대」, 『造形 FORM』 vol.18, 서울대 조형연구소, 1995, 51~68쪽.

그림 6 소우샤(創宇社) 건축전 포스터.

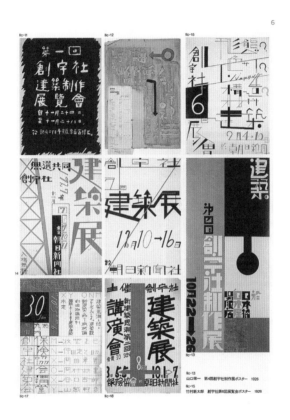

그림 7 　오카무라 가쇼, 「독일남자 훈켈만」 무대 장치(위)와 「노동자 음식점 상점건축」(아래), 〈소우샤 제3회전〉
출품작, 1925.7.

그림 8 　오카무라 가쇼, 「방적공장 여공기숙사 설계안」, 〈소우샤 제8회 건축제작전〉 출품작, 1930.10.

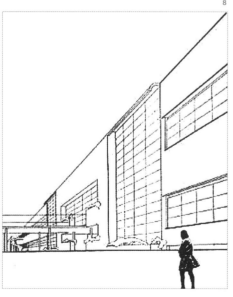

5장. 1930년대 조선과 구축주의

이와 같이 1923년부터 1932년까지 러시아 구축주의와 관련한 총독부 건축과의 분위기와 일본 현지 신흥건축의 동향 등은 이상의 작업에 표명된 예술적 탄도의 성격과 방향이 어디로 향한 것인지 이해하는 데 도움을 준다. 그의 예술이 시작된 시점은 일본과 조선에서 거의 모든 신흥예술운동의 여진이 소멸하던 시점이었다. 따라서 식민지 조선인 이상이 상상한 새로운 예술을 펼칠 수 있는 유일한 길은 가상공간의 구축이었다. 그것은 1933년에 발표한 시 「거울」에서 극명하게 드러났다. 그는 1931년 발표한 「선에관한각서」 연작시에서 우주적 무한공간으로 탈출을 모색하고 우주에서 유영을 실험한 다음에 「거울」에 이르러 그는 자신의 몸이 처한 현실에서 이탈해 가상공간에서 새롭게 태어나는 '가상현실'과 '육체 복제'에 대한 열망까지 전개한 것이다.[16] 바로 이것이 「거울」(1933)로부터 더욱 심화되어 이듬해에 발표된 「시 제8호 해부(解部)」[그림 9]였다. 그것은 가상세계로의 탈주를 위해 신체를 완전히 해부해 새로 태어나고 싶은 구축적 열망과의 내밀한 연관성에서 탄생한 것이었다.

누군가는 이상의 예술이 본래 러시아 구축주의나 생산주의가 지향한 실용성이나 특히 이론가 아르바토프(Boris Arvatov)가 주장한 '일상생활(byt)의 문화' 등과 접점 형성이 어렵고, 본래 목적과도 다르다고 이의를 제기할지 모른다. 그러나 엄밀히 말해 러시아 구축주의와 생산주의도 따지고 보면 '실험적'이기는 마찬가지였다. 앞서 설명했듯이, 그 실험은 1920년 인후크에서 로드첸

16 졸저, 『이상평전』, 301쪽.

그림 9 「시 제8호 해부」의 일부.

9

시 제8호 해부(解剖)

제1부시험	수술대	1
	수은도말평면경	1
	기압	2배의평균기압
	온도	개무(皆無)

위선(爲先) 마취된정면으로부터입체와입체를위한입체가구비된전부를평면경(平面鏡)에영상(映像)식힘. 평면경에수은을현재와반대측면에도말(塗抹)이전(移轉)함. (광선침입방지에주의하여) 서서히마취를해독함. 일축철필(一軸鐵筆)과일장백지(一張白紙)를지급함. (시험담임인은피시험인과포옹함을절대기피할것) 순차(順次)수술실로부터피시험인을해방함. 익일. 평면경의종축(縱軸)을통과하여평면경을이편(二片)에절단함. 수은도말이회(二回).
ETC 아즉그만족(滿足)한결과를수득(收得)치못하얏슴.

| 제2부시험 | 직립한평면명 | 1 |
| | 조수 | 수명(數) |

야외(野外)의진실을선택함. 위선마취된상지(上肢)의첨단(尖端)을경면(鏡面)부착식힘. 평면경의수은을박락(剝落)함. 평면경을후퇴(後退)식힘. (이때 영상된상지는반듯이초자(硝子)를무사통과하겟다는것으로가설(假設)함) 상지의종단까지.

코, 스테파노바, 부브노바가 칸딘스키의 프로그램에 맞서 조직한 '객관적 분석작업집단'에서 시작해 1921년 칸딘스키의 사임 후 로드첸코가 원장이 되어 인후크를 주도하면서 조직된 7인의 '구축주의자들의 최초작업집단'(간, 로드첸코, 스테파노바, 이오간손, 스텐베르크 형제, 메두네츠키)에서 출발했다. 하지만 그들은 신경제정책 (NEP, 1921~1928) 체제 중반까지도 생산 기반이 미약했던 소비에트의 산업 현실에서 뚜렷한 접점이나 성과를 낼 수 없었다. 이로 인해 1924년 무렵부터 구축주의는 간이 주도하는 구축주의와 로드첸코의 『LEF』를 중심으로 한 생산주의에 기반한 구축주의자들 등으로 분열되었다. 이후 1932년 4월에 스탈린 정권이 모든 예술단체의 해산을 칙령으로 공표하면서 모든 아방가르드 예술은 소멸되었고 체제예술로서 대중에게 쉽게 읽히는 사회주의 리얼리즘이 이를 대신하게 되었던 것이다. 그러나 구축주의는 1922년 리시츠키에 의한 '국제적 구축주의'를 통해 서구에 전해져 20세기 현대 디자인과 건축 역사의 근간을 형성하는 데 지대한 영향을 주었다.

이러한 맥락에서, 무엇보다 중요한 사실은 이상이 타이포그래피를 사물로서의 활자로 인식하고 공간을 통해 가상세계를 구축하려 했다는 것이다. 이는 그가 20세기를 가로질러 오늘날 우리가 사용하는 매체, 곧 '디지털 매트릭스의 가상공간'의 조직과 같은 방법으로 나아가 새로운 세계를 꿈꿨음을 의미한다. 그는 여기서 「선에관한각서 7」처럼 희로애락을 표명하는 광선적 존재가 되고자 했다. 이 새로운 존재의 공간은 매트릭스 내에 점멸하는 '0'과 '1'의 '이진법'(Binary Digit) 체계로 작동되는

'비트'(Bit)의 세계였던 것이다. 식민지인으로서 이상의 구축적 열망이 새로운 예술을 펼칠 수 있는 유일한 길은 가상공간뿐이었다. 그의 이러한 심정은 첫 발표시 「이상한가역반응」(1931)에서 "직선은 원을 살해하였는가"를 질문하고 밝힌 다음의 시행이 잘 말해 준다.

> 같은 날 오후
> 물론 태양이 있지 않으면 안 되는 장소에 있었던 것뿐만 아니라 그렇게 하지 않으면 안 되는 보조를 미화하는 일도 하지 않고 있었다.
>
> 발달하지 않고 발전하지 않고
> 이것은 분노다.

이상을 누구보다 잘 이해했던 김기림의 다음의 비평문은 이상의 그와 같은 분노가 어떤 구조적 모순으로 인해 발생한 것인지 잘 설명해 준다.

> 그것은 생산조직을 근대적 규모와 양식에까지 끝끝내 발전시키지 못하고 […] 고도로 발달된 생산의 근대적 기술은 오직 전설이나 일화로밖에 우리에게 알려지지 못하였다. 그와 반대로 소비의 면에서는 모든 근대적 자극이 거의 남김없이 일상생활의 전면에 뻗어 들어온다. 말하자면 근대라고 하는 것은 실은 우리에게 있어서 소비도시와 소비생활면에 쇼윈도처럼 단편적으로 진열되었을 뿐이다. 이러한 토

양 위에서 근대정신의 정연한 발화를 바라는
것은 오히려 무리다.[17]

김기림 역시 이상이 「오감도」 연작시 「시 제1호」에서 도
달한 '막다른 골목'과 마찬가지의 사회적 현실을 토로하
고 있었던 것이다. 그것은 생산 없이 달콤한 쇼윈도처럼
진열된 소비만 가능한 '불구의 사회', 곧 식민지 조선에
대한 냉철한 분석이었다. 이상이 구축주의로 구현할 수
있는 현실 속 공간은 유일하게 활자를 재료로 삼아 구축
하는 가상공간밖에 없었음을 재확인할 수 있는 대목이다.
　이러한 전체 맥락을 놓고 볼 때, 이상의 삶과 예술은
김복진이 이론화한 '카프의 형성예술', 곧 구축주의 동력
이 사라진 후 타이포그래피를 무기로 시대를 뛰어넘어
가상공간을 구축한 죽음의 질주였다. 그는 너무 멀리 나
갔다. 그래서 오늘날 우리에게 선구자적 혜안으로 끊임
없는 울림을 주고 있다. 또한 김복진과 '또팔씨 이상'의
치열한 예술적 분투는 한국 근대에 대해 삶의 실존을 간
과하고 경제지표상의 그래프적 허상만 파악해 삶의 진
실을 왜곡하는 식민지 근대화론과 예술의 허식적 미학
만을 뽑아 따지고 감상하는 소위 '모더니즘 예술론'의 허
구적 사실을 드러낸 역사적 사건이라 할 수 있다.

17　김기림, 「1930년대 소묘」, 『人文評論』, 1940.10.

김복진, 「신흥미술과 그 표적」*

* 원문에서 누락 및 오역되어 필자가 보완한 부분은 밑줄로 표시했다. 오역된 부분
 은 각주에 설명을 추가했다.
* 이 글에서 겹낫표(『 』)는 강조의 의미로 원문에 따라 표기했으며, 일부 맞춤법이
 바르지 않은 경우에도 원문을 그대로 살려 표기했다.

新興美術과 그 標的　金 復 鎭

김복진의 「신흥미술과 그 표적」은 윤범모·최열이 발굴해 『김복진 전집』(청년사, 1995, 이하 〈전집〉으로 약칭함)에 수록한 내용으로 필자가 수정 보완한 것이다. 원문과 대조해 다시 읽는 과정에서 인쇄 상태 등의 문제로 누락 및 오역된 부분들이 발견되었다. 이에 연구 과정에서 사용한 수정 해석본을 개인적 자료로 방치하기엔 그 내용적 중요성이 커서 후속 연구자들을 위해 본서에 수록하기로 했다. 이는 앞서 선행 연구자 두 분의 학술적 열정과 토대 위에 또 하나의 돌을 얹는 심정으로 故김복진 선생의 본의가 보다 정확하게 전달되길 바라는 마음에서 이루어진 것임을 밝혀 둔다. 이 글에서 김복진은 앞부분에 일본 '조형파' 선언문의 일부를 그대로 싣고 이에 대한 비평을 피력하고 있다. 또한 일본 미술계가 이과에서 미래파를 거쳐 삼과로 진행된 과정의 원인을 짚어 내고 있다. 이 글은 김복진과 신흥 예술의 표적이 입체파, 미래파, 조형파가 아니라 왜 형성예술, 곧 구축주의 예술로 향해 갔는지를 이해할 수 있는 중요한 단서들을 제공한다.

선언『예술은 벌써 부정되었다 이것의 대신될 것은 새로운 조형일 것이다』

　질주하는 화물자동차의 폭음(爆音), 백 미터를 십 초 사¹로 달아나는 파돗크,² 탄소(炭素)를 화씨 5천 도의 열도로 만드는 전기의 마술, 매일 밤[日夜] 심각하여 가는 생활난, 이와 같은 것들을 가지고 완전히 예술을 부정해 버리었다.

　지금까지 예술의 이름으로 존경받아 온 『취미』『테리게-트한 감각』『신경쇠약』『자미』(滋味)³『난해한 수사법』『명인기질』『삼각관계』『정물』이따위는 1925년에 살아 있는 우리의 생활과는 근본적으로 융합될 수 없이 되었다.

　예술이 지금까지 기성 개념의 폐탄지크한 범주(帆柱)를 탈각되지 않는 한도에 있어 일야(日夜) 스포츠화하여 가는 현대에서는 벌써 사멸(死滅)⁴된 것이다.

　그런데 현대예술은 모든 생명과 시대성을 잃어버리고서도 민중의 인습적 존경을 요망하고 있다. 이런 까닭으로 활기 있는 청년은 이 형해(形骸)만 남은 예술의 전당을 무시하여 버리는 것은 가장 당연한 일이다. 일본 예

1　〈전집〉에서는 '십사 초'이나 원문은 '십 초 사'(10초 4)임. '제로 백 10초 4'를 의미함.
2　패덕(paddock), 자동차 경주장의 정비 구역.
3　자미(滋味). 재미의 잘못된 표현.
4　〈전집〉'사장'(死藏) → '사멸'(死滅)

술계에 있어 이와 같은 큰 일은 대개 삼과(三科)에서 하여 왔다. 그것은 삼과가 흉한 얼굴로 사람을 놀랠 만한 작란(作亂)이나 의식적 기만이나 우열을 가지고 하더라도 그래도 그 당시에 있어서는 훌륭한 『존재의 이유』를 가졌었고 한층 더 중대한 공적과 공헌과를 일본 예술계에 끼치었었다.

그런데 폭력을 가지고서 파괴해 버릴 만한 것은 다 파괴되어 버리었다. 지금은 그와 같은 파괴의 시대는 벌써 지나갔다. 그러나 우리는 그와 같은 소극적 행위에는 만족할 수 없다. 시대는 지금에야 쾌활한 비약을 하라고 한다.

(중략)

우리는 예술의 사망과 조형의 탄생을 선언한다. 그래서 예술이라는 명사를 기성 개념에서 해방시켜서 거기다가 최대의 탄력성을 부여하면 우리가 말하는 조형 활기가 있고 건강하고 조소를 띄운 예술이 건설될 것이다. 만일 예술을 기성 개념으로만 해석한다면 우리의 조형은 비예술적의 스포츠맨십과 1926년과의 조형적 표현일 것이다.

우리는 우리들이 새로이 발견한 조형 본능이라는 새 본능으로 쾌(快)한 활(活)케 자유롭게 적극적으로 조형(한)다.

우리는 묵연하게 자기의 신조와 실력과 과학으로만 하여 산을 넘고 물을 건널 수 있다. 이와 같이 하여 우리는 예술이 이 세상에서 멸망하고 새로운 조형이 최초의 승리를 노래할 때까지 전진함을 게을리하지 않을 것이다. 그래서 그 승리를 얻는 최초의 시일에는 우리는 또

부록: 김복진, 「신흥미술과 그 표적」

새로운 황야로 발생할 것이다. 이래가지고 우리는 영원히 일보 일보 전진할 것이다.

이상은 일본에서 최근에 일어난 조형파운동 선언의 일부다. 우상숭배에 있어서 도피생활에 함몰되어 가지고 자기 도취함에 있어서 타협과 거세됨에 있어서 제국주의에 혹란(惑亂)[5]되어 있기에 그 이름이 높은 일본의 예술사회에 이와 같은 운동이 불과 사오 년 동안에 그야말로 너무나 번고(煩苦)[6]로히 발생됨에 우리는 이를 축복(祝福)[7]하여야 할까 또는 저주(咀呪)[8]를 하여야 할까 매우 고생스러운 처지에 있다.

어쨌든 일본의 예술사회에도 이와 같은 새로운 운동이 발생됨에는 그 근원이 대단이 심원하고 또한 필연한 동기가 있고 잠재한 세력(勢力)이 있음을 짐작할 것이다.

르네상스보다도 훨씬 더 확대(擴大)[9]한 총괄적(總括的)[10]의 인간생활의 혁명이 폭풍우같이 일어나게 되었다. 땅덩어리 속에서 티끌 틈에서 선풍(旋風)이 생기어가지고 이것을 『비스마르크』가 『알렉산더 1세』[亞歷山一世]가 또는 『이와 같은 무리』가 돌려 가며 부채질을 하고 단결(團結)이 군중심리(群衆心理)가 과학이 뒤범벅이

5　미혹되어 혼란스러움.
6　너무 빈번해서 고통스럽게.
7　〈전집〉축하 → 축복(祝福)
8　김복진은 원문에 한자 '呪詛'(주저)로 표기했는데, 이는 '咀呪'(저주)와 같은 말임.
9　〈전집〉위대 → 확대(擴大)
10　〈전집〉○활적(○活的) → 총괄적(總括的)

되어 가지고서 불을 붙여 놓았다.

바람이 구름이 커다란 원선(圓線)을 그리며 잔뜩 화상(畫像)을 찡그리고 있다. 모르는 것이다. 그 어느 비[雨] 때가 될는지 모르는 것이다. 일체(一切)한의 기성약속을 유린(蹂躪)하려고 직접(直接) 동(動)을 유쾌한 폭력을 어떤 때 행(行) 감행할는지 모르는 것이다. 다만 그 발생과 존재와 진전의 필연성[11]만은 우리가 알고 있는 것이다. 저 회취미(低徊趣味)에 우상숭배에 전형화된 사상에 집중관념에 비주(鼻柱)가 물러나 앉게 된 일본의 예술사회에도 사회에도 자생적으로 또는 피동적으로 조그만 선풍(旋風)이 발생된 것이다. 일본의 예술도 현대적 배경 앞에 그 허망한 요태(妖態)를 폭로할 시기가 절박하게 되었다.

이과에서 미래파로 삼과를 거쳐서 지금에 이르기까지의 일본 미술의 역로(歷路)는 말하지 않으려 한다. 다만 어째서 일본의 예술이 이와 같이 급격하게 변절(變節)[12]하게 된 원인만을 쓰려는 것이다. 중민(衆民)은 처음으로 개성(광의)에 눈뜨고 사회관계를 고념(考念)하게 되고 과학의 급속변의 발전으로 하여 설주(雪舟) 가마(歌磨)[13]로부터 전승된 예술을 감시하게 되었다. 생활의 기조(基調)[14]이던 일체의 기성 약속이 완해(緩解)됨에 따라 전통 예술의 마취제[15]는 응고 축소되어 간다. 여기다 『헤-게루』나 『니체나 베르구송』의 철학이 무엇을 가르침이냐.

11 〈전집〉필요성 → 필연성
12 〈전집〉변화 → 변절(變節)
13 생몰연대 미상의 백제 성왕 때 일본에 파견된 사신.
14 〈전집〉기초 → 기조(基調)
15 〈전집〉마흑○(魔酷○) → 마취제(痲醉劑)

부록: 김복진, 「신흥미술과 그 표적」

미신과 오해와 자기 존재에 대한 가장 몽롱(朦朧)
한 의식과 이것들로 결형(結形)[16]된 중민의 머리 속에 신
명에 대한 회의심의 야기(惹起)[17]와 개성의 철저적 확충
(徹底的 擴充)과 변증적(辨證的)[18] 사상과를 주입하여 염
채(染彩)하였던 것이다. 사회운동이 정치혁명이 폭력적
으로 조직적(組織的)[19]으로 무수(無數)[20]하게 발흥되었다.
지구의 표면은 이로 인하여 요란(搖亂)하게 되고 말았다.
순사(殉死)[21]를 좋아하는 나라, 밀정이 많은 나라, 봉천에
출병하려는 나라에도 이와 같은 사상의 침입을 아니 받
지 못하게 되었다. 그 나라도 지구에 일단(一端)에 있는
이상 어찌할 수 없이 이 독천(毒泉)의 여류(餘流)를 마시
게 되는 것이다.

　그뿐만 아니라 자체의 내부에서 일어나는 중민의
자각운동으로 하여 독천의 여류가 격랑이 되어 가지고
고형(固形)된 생활양식에 전통예술에 기성약속의 보루
에 육박하게 되었다.

　이 통에 예술사회에 있어서 삼과도 조형파도 발생
된 것이다. 조형파의 운동도 물론 일본의 예술운동 사상
에 한 자리를 점령할 것이다마는 조형파 그것이 바로 곧
계급의식으로부터 각성한 프롤레타리아의 정신 상태로
조직(組織)[22]된 바라고 단언은 할 수 없다. 조형파뿐만 아

16　〈전집〉고형(枯形) → 결형(結形)
17　〈전집〉태기(怠起) → 야기(惹起)
18　〈전집〉실증적 → 변증적(辨證的)
19　〈전집〉조초적 → 조직적(組織的)
20　〈전집〉무리 → 무수(無數)
21　나라를 위해 목숨 바침.
22　〈전집〉조초(組礎) → 조직(組織)

니라 입체파나 미래파나 내지 다다이즘도 다 이와 같이 볼 수밖에 없다. 오로지 현상 불만에—자극이 희박한 전통예술에 대항으로 세기말적 흥분으로 형성되어 있는 것이다. 마비(痲痺)된 부로제아 신경 코카인 자극에 훈련된 중독자와 같은 근대인은 정치에서 경제에서 생활의 각 부분에서 자기네의 말초신경을 극도로 흥분시킬 만한 그 무엇을 구하였었다.

이것을 탐구하려고 형성된 것이 조형파이겠고 미래파이요 입체파일 것이다. 아래에 이 이유를 상명(詳明)[23] 하기로 한다.

입체파는 예술을 『과학』에 더구나 기하학에 그 기초를 둔다. 따라서 구성을 연구하게 된다. 입체파는 주관 내용[24]을 통일적으로 표현하려고 한다. 그렇기 때문에 전체의 유기적 예조(詣調)[25]와 필연적 생략(省略)을 요구하게 된다.

입체파는 변왜(變歪)[26]와 간화(簡化)의 예술이다.

입체파는 『세사뉴』[27]로부터 『네쿠로』[28]로부터 많은 영향을 받았다. 전자에게서 구성의 실례를 후자에게 생략과 변왜의 실례를 말이다.

입체파는 시간[29]과 공간과의 전통적 약속을 무시한

23 〈전집〉 설명 → 상명(詳明), 자세히 밝힘.
24 〈전집〉 운동 내용 → 주관 내용
25 나아가 조절함.
26 변화와 왜곡.
27 세잔.
28 레제, 브라크, 파블로 피카소에서 각각 따서 만든 명칭(추정).
29 〈전집〉 공간 → 시간

부록: 김복진, 「신흥미술과 그 표적」

다. 여기에 동시성(同時性)과 동존성(同存性)이 생긴다.

입체파는 변왜하려 하기 때문에 입체를 해석한다. 그 해석된 단편(斷片)을 재구(再構)한다. 재구할 그 때의 단편은 단순한 색판(色板)으로 취급하게 된다.

입체파는 (주관 내용으로서) 물상(物像)의 고유성을 무시하지 않는다.

입체파는 진화(進化)[30]한다. 그래서 작자의 개성적 특징에 지배된다. 이상은 입체파 이론의 일편(一片)이다.

우리는 위험을 질겨하는 상념과 활력과 호담(豪膽)과 습벽(習癖)을 구가(謳歌)[31]하는 사람을 좋아한다.

우리의 시(詩)의 본질적 요소는 용기와 과감과 반항 이것이다.

지금까지의 문학은 침탁(沈濁)[32]된 불감부동(不感不動)과 황홀(恍惚)과 수민(睡珉)[33]을 존중해 왔지만 우리는 공격적 운동과 열광적 불면(不眠)과 체조적 보도(體操的步度)와 모험적 비약과 격인(擊人)과 철권을 칭양하라고 한다.

우리는 세계의 색광(色光)이 새로운 미, 곧 속도의 미로 하여 그 광채가 증가된다고 선언한다. 폭발적 태식(太息)[34]을 토하는 흑사(黑蛇)와 같은 조대(粗大)한 관(管)으로 장식된 질주 중의 자동차 사마도라-스의 승리보다도 더 고운 것이다.

전투 이외에는 벌써 미(美)는 존재해 있지 않다. 공

30 〈전집〉변화 → 진화(進化)
31 행복한 처지나 기쁜 마음을 마음껏 표현함.
32 잠기어 혼탁함.
33 〈전집〉수면 → 수민(睡珉). 졸고 있는 옥돌.
34 〈전집〉대식 → 태식(太息). 큰 숨.

격적 성격을 갖지 않을 것은 걸작이라고 할 수 없다. 시(詩)는 미지의 폭력에 대한 광폭한 습격(襲擊)[35]이 아니면 안 된다. 그래서 폭력으로 하여 인간의 앞에 무릎을 꿇토록.

우리는 영원하고 편통무애(遍通無碍)[36]한 속도를 창조하였기 때문에….

우리는 전쟁(戰爭)세계(世界)유일(唯一)의 위생학(衛生學) 군국주의 애국주의 무정부주의자의 파괴행동 살육(殺戮)의 사상 또는 여성경멸을 찬미(讚美)하려고 한다.

우리는 박물관, 도서관을 파괴하고 모라리슴[37]과도 일체의 편의주의자적 공화론자(功和論者)[38]나 또 비겁(卑怯)을 타파하려고 한다.

우리는 구가(謳歌)할 것이다. 노동쾌락(勞動快樂)[39] 또는 반항으로서 격려(激勵)[40]되는 대군중(大群衆)을 근대의 제수부(諸首府)[41]에 있어 혁명의 다색다음(多色多音)한 범란(汎瀾)[42]을 전기(電氣)의 광폭(狂暴)한 달 아래에 횡복(橫伏)해[43] 있는 병기창과 조선소의 진동(振動)[44]을 연기(煙氣)[45]를 토하는 흑사(黑蛇)와 같은 대식하고 욕

35 〈전집〉 공격 → 습격(襲擊)
36 두루 통하고 막히거나 거침이 없는.
37 모랄리즘(도덕주의).
38 〈전집〉 공리론자 → 공화론자(功和論者)
39 〈전집〉 노동 대중 → 노동쾌락(勞動快樂)
40 〈전집〉 격동 → 격려(激勵)
41 모든 수도들.
42 넓고 큰 파도.
43 〈전집〉 잠복 → 횡복(橫伏). 가로로 엎드림.
44 〈전집〉 박동 → 진동(振動)
45 〈전집〉 패기 → 연기(煙氣)

부록: 김복진, 「신흥미술과 그 표적」

심 많은 정거장[46]을 이 연기로 하여 구름과 연결된 공장을 악마적 인물과 같이 발광하는 하천의 위에 체조가의 비약과 가튼 교량을 미래파의 주뇌(主腦) 마리넷치[47]의 유명한 제1회 선언서[48]는 대개 이와 같다. 그러면 입체파나 미래파의 실제 운동이 이론의 표적이 그 어느 곳에 있는지는 열거한 조목만으로도 대개 짐작할 것이다.

전통예술 ── 의 입체파나 미래파의 발흥 이전의 예술 ── 곧 상징주의의 예술은 정적이고 신비적이고 정신적 예술이었던 것이다. 이 반동으로 또는 정신적 예술의 포식한 현대인이 새로운 조미(調味)[49]에 착안하려고 하는 것은 가장 자연스러운 필연적 욕망일 것이다. 그러면 정적예술의 반동으로 신비취미의 교대로 당연히 동적이고 물질적이고 과학적인 예술이 발흥되어야 할 것이다. 입체파나 미래파의 선언이나 주장을 일별하면 그 발족점(發足點)이 과학정신에 있어서 극도로 근대 물질문명을 상찬(賞讚)하고 동적철학을 구가(謳歌)하며 역(力)의 발동(發動)을 찬양하는 것으로 그 주장이나 선언의 전부를 차지하여 있는 것을 알 것이다. 결국 미래파나 입체파나의 신흥예술의 제유파가 현대과학에 그 기초를 세운 것은 명확한 사실이다. 따라서 신비적 이상주의의 미몽에서 탈출하였고 그리고 도리어 이상주의의 예술 정신적 예술에 독시(毒矢)를 날리게 된 것이다.

구주(歐洲) 전쟁 전후(1900년부터 1925년까지를 말하

46 사람을 많이 쏟아 내는 정차장의 모습을 '흑사(검은 뱀)'와 같은 대식하고 욕심 많은 정거장'이라 표현함.

47 필리포 토마소 마리네티(1876~1944).

48 〈전집〉 제2회 선언서 → 제1회 선언서

49 〈전집〉 찬미 → 조미(調味). 음식 맛을 알맞게 맞춤.

는 것이다) 예술사회뿐만 아니라 정치사회에도 경제사회에도 다대한 변동이 있었다. 모든 변동의 최대 원인은 거세(去勢)된 민중의 자각(自覺)과 과학의 급수학적(級數學的) 발달에 있다고 본다. 이것 때문에 사회조직에 기성약속에 철학에 종교에 예술에 변증(變症)[50]이 생기게 될 것이다. 부르조아 온실에서 생장된 근대인이 과학의 마술에 심취하고 역상(逆上)되고 발광하여서 자극소가 희박(稀薄)한 일체 재래의 생활방식을 타매(唾罵)[51]하게 되며, 그리고 또 일면에 있어서는 기대하지 않던 반갑지 않은 손[客], 곧 신흥계급의 세력이 확대됨에 따라 자기적(自棄的)[52] 행동을 삼지 아니치 못하도록 현대인-예술인의 심조(心潮)[53]는 곧 흥분되고 만 것이다.

　　그런데 미래파의 폭력찬미나 여성학대나 전쟁찬양이나 별다른 이따위 모든 것이 아무러한 계통도 순서도 없이 연발된 것을 보더라도 그네가 어떻게 많이 근대과학에 준혹(蠢惑)[54]되고 또 얼마나 많이 계급투쟁에 동맹파업에 폭력행사에 실신(失神)되어서 자기 조매(自己 嘲罵)[55]에 동족살육에 광조(狂燥)[56]하게 됨을 알 것이다. 『마리넷지』나 그 주위에 잇는 미래파 제장(諸將)[57]의 실생활을 본다면 더 만히[58] 확증을 잡을 줄 안다.

50　자꾸 달라지는 병의 증세.
51　더럽게 여겨 경멸적으로 욕함.
52　스스로 꺼리는.
53　마음에 흘러 듦.
54　〈전집〉 매혹 → 준혹(蠢惑). 꿈틀대 미혹함.
55　스스로 비웃어 꾸짖음.
56　미쳐서 말라 감.
57　여러 인물들.
58　많이.

부록: 김복진, 「신흥미술과 그 표적」

입체파도 그렇다. 적목세공(積木細工)[59] 같은 회화나 조각을 가지고 현미경(顯微鏡) 밑에서 주물러 텃듸리도록[60] 그네는 과학만능에 심취(心醉)된 것이다. 이것뿐이다. 이보다 더 아무러한 것을 추구할 사상적 준비(準備)는 없는 이것이다. 다만 그들은 현대에 잇서서 일체의 홍분제(興奮劑)에 중독된 부르조아에 지나지 못하는 것이다. 말초신경의 발달로 ── 자기무력을 인식하므로 ── 동족의 불건강체(不健康體)에 증오감(憎惡感)의 팽창으로 하여 현상파괴, 현정부인(現情否認)[61]을 하게 된 것이다. 그네의 표적은 다만 여기에 있는 것이다. 파괴와 방화 이것이다. 일보 더 나가서 사회조직(社會組織)에 대한 고려는 하지 못한다. 이 까닭은 부르조아 온실 속에서 교양을 받은 연유이다. 그러나 그네는 유쾌한 파괴를 감행한다. 이 파괴 행동에 박수를 보내는 어떤 집단이 별(別)로 있는 것을 망각하면 안 된다. 그렇지만 어쨌던[62] 입체파나 미래파 이것이 그 변화를 예측(豫測)하기 어려운 효모체(酵母體)이고 와사체(瓦斯體)[63]인 것만을 기억하여야 한다.

『조선일보』 1926. 1. 2.

59 쌓아 놓은 나무를 정교히 다듬는 것.
60 터트리도록.
61 현재의 본성을 부인함.
62 어쨌든.
63 일정한 모양이나 부피가 없는 물질.

사진출전과 참고문헌

사진출전

1장. 구축주의의 길

그림 1 · 22쪽 『朝鮮と建築』, 1929.

그림 2 · 22쪽 *El Lissitzky: Life, Letters, Texts*, 1968, fig.40.

그림 3-1 · 25쪽 『朝鮮と建築』, 1931.

그림 3-2 · 25쪽 Le Corbusier Foundation(ⓒ F.L.C. / ADAGP, Paris − SACK, Seoul, 2022).

그림 4 · 28쪽 *Russian Avant-Garde Art from the Vladimir Tsarenkov Collection*, 2017, p.117.

그림 5, 6 · 28쪽 Encyclopedi of Infinite, https://www.wikiart.org

그림 7 · 30쪽 *Взорваль*, 2010, p.13.

그림 8 · 33쪽 *Взорваль*, 2010, p.190.

그림 9 · 33쪽 *The Russian Avant-Garde Book 1910-1934*, 2002, p.102.

그림 10 · 35쪽 *Взорваль*, pp.49~50.

그림 11-1 · 36쪽 *Inventing Abstraction 1910-1925*, p.153.

그림 11-2 · 36쪽 *The Russian Avant-Garde Book 1910-1934*, 2002, p.83.

그림 12 · 37쪽 *The Russian Avant-Garde Book 1910-1934*, 2002, p.135.

그림 13-1, 13-2 · 40쪽 *Взорваль*, 2010, p.61, p.232

그림 13-3 · 41쪽 *Взорваль*, 2010, p.153.

그림 13-4, 13-5 · 42쪽 *Взорваль*, 2010, p.247, p.248.

그림 14 · 43쪽 *Kasimir Malewitsch: Das Schwarze Quadrat*, 2018, p.16, p.32.

그림 15 · 43쪽 *The Great Utopia*, p.38.

그림 16 · 45쪽 *Vitebsk*, 2007, p.189, p.216.

그림 17 · 45쪽 *The Great Utopia*, f.160(상트페테르부르크 러시아 국립미술관 소장).

그림 18-1 · 47쪽 *The Great Utopia*, f.69.

그림 18-2 · 47쪽 *Vladimir Tatlin and the Russian Avant-Garde*, p.150.

그림 19 · 51~53쪽 *ВХУТЕМАС-ВХУТЕИН*, Москва-Ленинград, 2010.

그림 20 · 56쪽 *Soviet Salvage*, 2017, p.45.

2장. 1920년대 신흥문예운동과 김복진의 형성예술

3장. 연해주 시각문화 속 구축주의

https://www.alamy.com/stock-photo-first-number-of-pravda-1912-32278770.html

『極東ロシアの モダニズム1918-1928展』図録, 2002, p.108.

https://ru.m.wikipedia.org/wiki/Файл:Речь.jpg

https://don-stroy.livejournal.com/9051.html

그림 17-1 · 190쪽　독립기념관 신문자료 아카이브.

그림 17-2 · 190쪽　『極東ロシアの モダニズム1918-1928展』図録, 2002, p.95.

그림 18-1 · 191쪽　『조선일보』, 1928.2.10.

그림 18-2 · 191쪽　『極東ロシアのモダニズム1918-1928展』図録, 2002, p.102.

그림 19-1 · 192쪽　『조선일보』, 1928.2.7.

그림 19-2 · 192쪽　『極東ロシアの モダニズム1918-1928展』図録, 2002, p.97.

그림 20 · 193쪽　『極東ロシアの モダニズム1918-1928展』図録, 2002, p.94, p.96, p.70.

그림 21 · 194쪽　『새독본(자란이의)』제2권, 1930.

그림 22 · 195쪽　『極東ロシアの モダニズム1918-1928展』図録, 2002, p.70.

그림 23 · 203쪽　현담문고.

그림 24 · 204쪽　『새독본 붉은아이』제1권 제1편, 1930.

그림 25 · 205쪽　『독본 새학교』제4권, 1930.

그림 26 · 205쪽　『어린 꼴호즈니크』초등학교 2학년용, 1932.

그림 27 · 206쪽　『말과 칼』No.7-8

그림 28 · 207쪽　『새독본(자란이의)』제1권, 1929.

그림 29 · 207쪽　『원동에서 십월과 첫쏘베트』표지, 1932.

그림 30 · 208쪽　『어린 꼴호즈니크』초등학교 2학년용, 1932.

그림 31 · 209쪽　『로농통신긔자의 과업과 벽신문』, 1930.

그림 32 · 210쪽　『붉은아이』로력학교용 새독본 제2권, 1925.

그림 33 · 210쪽　『앞으로』창간호, 1935.4.

그림 34 · 211쪽　『문학독본』초등학교 제3학년용, 1934.

4장. 가상공간의 구축자, 이상

그림 1 · 218쪽　『이상전집』, 1956.

그림 2 · 221쪽　『조광』, 1937.6.

그림 3 · 221쪽　*The Great Utopia*, f.528, 402.

그림 4 · 222쪽　*The Great Utopia*, f.528, 402.

그림 5 · 227쪽 『조선과 건축』 제10집 제7호, 1931.

그림 6 · 228쪽 『조선과 건축』 제10집 제10호, 1931.

그림 7 · 235쪽 도호쿠대학(東北大學) 사료관(위), 필자 사진(아래).

그림 8 · 236쪽 『조선과 건축』 제10집 제10호, 1931.

그림 9 · 237쪽 Museum of Modern Art, NY.

그림 10~11 · 238쪽 Museum of Modern Art, NY.

그림 12 · 242쪽 『조선과 건축』 제10집 제10호, 1931.

그림 13 · 243쪽 『조선과 건축』 제10집 제10호, 1931.

그림 14 · 244쪽 *Avant-Garde Art in Russia*, 1996, p.114.

그림 15 · 250쪽 『조선과 건축』 제11집 제7호, 1932.

그림 16 · 250쪽 『조선중앙일보』, 1934.7.28.

그림 17, 18 · 251쪽 『이상평전』, 2012, 355쪽, 235쪽.

그림 19 · 252쪽 *The Great Utopia*, p.38.

그림 20 · 253쪽 *The Artist as Producer*, 2005, p.81.

그림 21-1 · 254쪽 *The Artist as Producer*, 2005, p.95.

그림 21-2 · 254쪽 *В гостях у Родченко и Степановой*, 2016, p.187.

그림 21-3 · 254쪽 모스크바 트레차코프 미술관 소장, 필자 사진(2018).

그림 22 · 257쪽 『조선과 건축』 제11집 제7호, 1932.

그림 23 · 257쪽 *Avant-Garde as Method*, 2021, p.345.

그림 24 · 263쪽 『조선과 건축』 제10집 제10호, 1931.

그림 25 · 264쪽 *The Great Utopia*, f.208.

그림 26 · 265쪽 『「マヴォ」復刻版』, 1991.

그림 27 · 266쪽 The Blue Mountain Projects digitization, The Journal of Modern Periodical Studies.

5장. 1930년대 조선과 구축주의

그림 1~2 · 273쪽 서울대학교 중앙도서관 고문헌 자료실.

그림 3~4 · 274쪽 예일대학교 디지털컬렉션.

그림 5 · 278쪽 필자 사진(2018).

그림 6~8 · 283~284쪽 소우샤 아카이브, https://url.kr/3gyfxd

그림 9 · 286쪽 『조선중앙일보』, 1934.8.3.

참고문헌

원전

강호, 「카프 미술부의 조직과 활동」, 『조선미술』 제5호, 1957.

김기진, 「프로므나드 상티망탈」, 『개벽』, 1923.7.

_____, 「클라르테 운동의 세계화」, 『개벽』, 1923.9.

_____, 「또다시 '클라르테'에 대해서: 바르뷔스 연구의 일편」, 『개벽』, 1923.11.

_____, 「나의 회고록(1): 초창기에 참가한 늦동이」, 『세대』 제14호, 1964.7.

_____, 「나의 회고록(3): 프로예맹의 요람기」, 『세대』 제17호, 1964.12.

김기림, 「1930년대 소묘」, 『人文評論』, 1940.10.

김복진, 「광고회화의 예술운동」, 『상공세계』, 1923.2.

_____, 「상공업과 예술의 융화점」, 『상공세계』, 1923.9~12.

_____, 「신흥미술과 그 표적」, 『조선일보』, 1926.1.2.

_____, 「주관 강조의 현대미술」, 『문예운동』 창간호, 1926.2, 7~8쪽.

_____, 「세계화단의 일 년, 일본·불란서·로서아 위주로」, 『시대일보』, 1926.1.2.

_____, 「나형선언 초안」, 『조선지광』, 1927.5.

안막, 「조선 프롤레타리아예술운동 약사(略史)」, 『思想月報』, 1932.10.

엘리엇, 「유물론에 대한 고찰」, 『조선지광』 8월호, 1927.

임정재, 「문사 제군에 여하는 일문(상)」, 『개벽』, 1923.7.

_____, 「문사 제군에 여하는 일문(하)」, 『개벽』, 1923.9.

임화, 「어떤 청년의 참회」, 『문장』 13호, 1940.2.

_____, 「미술영역에 재(在)한 주체이론의 확립(1)」, 『조선일보』, 1927.11.20.

_____, 「미술영역에 재(在)한 주체이론의 확립(4)」, 『조선일보』, 1927.11.24.

한치진, 「기계학과 생존경쟁」, 『조선지광』 8월호, 1927.

홍명희, 「신흥문예의 운동」, 『文藝運動』 제1호, 1926.1.

논문

기다 에미코, 「아방가르드와 한일 프롤레타리아 예술운동」, 『미학예술학연구』 38집, 2013.5.

_____ ·김진주, 「일본 아방가르드 미술의 전개와 역사적 관점」, 『미술사학보』 49, 2017.12.

기혜경, 「1920년대의 미술과 문학의 교류연구: 카프 형성과정을 중심으로」, 『한국근현대 미술사학』 8, 2000.

김민수, 「한국 현대디자인과 추상성의 발현: 1930년대~1960년대」, 『造形 FORM』 vol.18, 서울대 조형연구소, 1995.

_____, 「시각예술의 관점에서 본 이상 시의 혁명성」, 권영민 편저, 『이상문학연구 60년』, 문학사상사, 1998.

_____, 「친일미술의 상처와 문화적 치유」, 『내일을 여는 역사』 겨울호(26호), 2006.

_____, 「이상 시의 시공간 의식과 현대 디자인적 가상공간」, 『한국시학연구』 제26호, 2009.

_____, 「(구)충남도청사 본관 문양 도안의 상징성 연구」, 『건축역사연구』 제18권 5호, 2009.10.

김용철, 「근대 일본의 그래픽 디자인과 러시아 아방가르드 미술의 수용」, 『아시아문화』 제26호, 2010.

나가토 사키(長門佐季), 「변모하는 컨스트럭션: 大正 시대 신흥미술운동에서의 전시공간」, 『美術史論壇』 제21호, 2005.

다키자와 교지(滝沢恭司), 「마보의 국제성과 오리지널리티: 마보와 그 주변 그래피즘에 대하여」, 『美術史論壇』 제21호, 2005.

서유리, 「한국 근대의 잡지 표지 이미지 연구」, 서울대학교 대학원 박사학위 논문, 2013.

선봉규, 「러시아 연해주 고려인의 디아스포라적 삶에 관한 연구」, 『한국동북아논총』 제65호, 2012.

송명진, 「1920~30년대 한글 타이포그래피에 나타난 근대성의 발현 양상에 관한 연구」, 서울대학교 대학원 석사학위논문, 1998.

안상수, 「타이포그라피적 관점에서 본 李箱 시에 대한 연구」, 한양대학교 대학원 박사학위논문, 1995.

이균영, 「선봉해제」, 독립기념관 홈페이지 신문자료 아카이브.

이성혁, 「1920년대 후반 임화 평론에 나타난 아방가르드 수용과 예술의 정치화」, 『미학예술학연구』 37집, 2013.

장상수, 「일제하 1920년대의 민족문제 논쟁」, 『한국의 근대국가 형성과 민족문제』(한국사회사연구회 논문집 제1집), 문학과지성사, 1986.

장원, 「한국 근대 조각에서 김복진의 '형성예술' 의미에 관한 연구: 피들러(K. Fiedler)의 조형예술론과의 영향 관계를 중심으로」, 『미술문화연구』 17, 2020.

장혜진, 「극동에서 러시아 아방가르드 예술의 동양 지향과 전위성 연구: 다비드 부를류크와 '녹색고양이'를 중심으로」, 『슬라브연구』 제32권 4호, 2016.

_____, 「러시아 아방가르드 예술에서 구축과 생산의 미학 연구: 간과 아르바또프를 중

심으로」, 『노어노문학』 제24권 제4호, 2012.

정석배, 「연해주 발해시기의 유적 분포와 발해의 동북지역 영역문제」, 『고구려발해연구』 40, 2011.7.

정호경, 「『선봉』에 나타난 연해주 한인사회의 계몽과 사회 이념의 디스플레이: 1920~30년 대 한인 신문 『선봉』의 주요 삽화를 중심으로」, 『슬라브연구』 제32권 1호, 2016.

최열, 「사회주의 문예운동과 김복진」, 『인물미술사학』 5, 2009.12.

홍지석, 「카프 초기 프롤레타리아 미술 담론」, 『사이間SAI』 17권, 2014.

野村孝文, 『朝鮮の民家: 風土・空間・意匠』, 學藝出版社, 1981.

_____, 「モスコーの現代建築」, 『朝鮮と建築』 第8輯, 第5號, 1929.

五十殿利治 他, 『水聲通信』 第3號, 水聲社, 2006.1.

村山知義, 「マヴォの思い出」, 『「マヴォ」復刻版』, 日本近代文學館, 1991.

滝沢恭司, 「三科解散後の大正期新興美術運動について」, 五十殿利治 他, 『大正期新興美術資料集 成』, 国書刊行会, 2006.

단행본

게일 해리슨 로먼 외 엮음, 『아방가르드 프런티어: 러시아와 서구의 만남, 1910~1930』, 차지원 옮김, 그린비, 2017.

권희경, 『고려 사경의 연구』, 미진사, 1986.

그레이, 캐밀러, 『위대한 실험 러시아 미술: 1863-1922』, 전혜숙 옮김, 시공아트, 2001.

김민수, 『이상평전: 모조 근대의 살해자 이상, 그의 삶과 예술』, 그린비, 2012.

_____, 『멀티미디어 인간 이상은 이렇게 말했다』, 생각의 나무, 1999.

_____, 『21세기 디자인 문화 탐사: 디자인・문화・상징의 변증법』, 그린비, 1997/2016.

김승희, 『이상』, 문학세계사, 1993.

김용직, 『임화 문학연구: 이데올로기와 詩의 길』, 세계사, 1991.

김정인, 『한국 근대사 2: 식민지 근대와 민족 해방 운동』, 푸른역사, 2016.

김팔봉, 『김팔봉문학전집 1~5』, 문학과지성사, 1988.

김호준, 『유라시아 고려인: 디아스포라의 아픈 역사 150년』, 주류성, 2013.

나미가타 츠요시, 『월경의 아방가르드』, 최호영 옮김, 서울대학교출판문화원, 2013.

다닐로프, 『새로운 러시아 역사』, 문명식 옮김, 신아사, 2015.

러시아과학아카데미 극동분소 역사고고학민속학연구소, 『러시아 연해주와 극동의 선사 시대』, 김재윤 옮김, 서경문화사, 2017.

박노자, 『조선 사회주의자 열전』, 나무연필, 2021.

박영은, 『러시아문화와 우주철학』, 민속원, 2015.

박종소, 『다시 돌아보는 러시아 혁명 100년 1~2』, 문학과지성사, 2017.

반병률, 『항일혁명가 최호림과 러시아지역 독립운동의 역사』, 한울아카데미, 2020.

발터 벤야민, 『발터벤야민의 문예이론』, 반성완 옮김, 민음사, 2005.

방기중, 『일제하 지식인의 파시즘체제 인식과 대응』, 혜안, 2005.

보리스 그로이스, 『아방가르드와 현대성』, 최문규 옮김, 문예마당, 1995.

마야콥스키, 블라디미르, 『대중의 취향에 따귀를 때려라』, 김성일 옮김, 책세상, 2015.

서울대학교 미술관, 『근대 일본이 본 서양』, 서울대학교 미술관, 2011.

서울시정개발연구원, 『서울 20세기: 100년의 사진기록』 서울시정개발연구원, 2000.

손정목, 『일제강점기 도시사회상 연구』, 일지사, 1996.

연갑수, 『한국 근대사 1: 국민 국가 수립 운동과 좌절』, 푸른역사, 2016.

예브게니 자먀찐, 『우리들』, 석영중 옮김, 열린책들, 2006.

올랜도 파이지스, 『혁명의 러시아 1891~1991』, 조준래 옮김, 어크로스, 2017.

윤범모, 『김복진 연구: 일제 강점하 조소예술과 문예운동』, 동국대학교출판부, 2010.

_____ ·최열, 『김복진 전집: 일제강점하 조소예술과 문예운동』, 청년사, 1995.

이강은 외, 『예술이 꿈꾼 러시아 혁명』, 한길사, 2017.

이경성 외, 『김복진의 예술세계: 한국 근대조소예술의 개척자』, 김복진기념사업회 기획, 얼과알, 2001.

이장욱, 『혁명과 모더니즘』, 시간의 흐름, 2019.

임규찬·한기형, 『카프비평자료총서 1-8』, 태학사, 1989~1990.

임영천, 『카프 문학과 비평의 논리』, 다운샘, 2006.

임종국, 『이상전집』 제2권, 태성사, 1956(개정판, 문성사, 1966).

임화, 『임화평론집: 문학의 논리』, 서음출판, 2009.

_____ ·이형권 엮음, 『임화 평론선집』, 지식을만드는지식, 2015.

임화문학연구회 엮음, 『임화 문학연구 4』, 소명출판, 2014.

임화문학예술전집 편찬위원회, 『임화문학예술전집 4: 평론 1』, 소명출판, 2009.

임화문학예술전집 편찬위원회, 『임화문학예술전집 5 : 평론 2』, 소명출판, 2009.

전정옥, 『20세기 러시아 연극연출사』, 연극과 인간, 2018.

정윤재 외, 『신간회와 신간회운동의 재조명』, 선인, 2018.

최덕교, 『한국잡지백년 1~3』, 현암사, 2004.

최열, 『한국근대미술 비평사』, 열화당, 2001(2016).

_____, 『한국현대미술운동사』, 돌베개, 1991(1994).

_____, 『한국 만화의 역사』, 열화당, 1995.

_____, 『김복진: 힘의 미학』, 재원, 1995.

칸딘스키, 『예술에 있어서 정신적인 것에 대하여: 칸딘스키의 예술론』, 열화당, 1981.

푸쉬킨, 『예브게니 오네긴』, 최선 옮김, 서울대학교출판부, 2009.

한국근대민중운동사서술분과 엮음, 『한국근대민중운동사』, 돌베개, 1989.

한국편집기자협회 편집부 엮음, 『신문 편집』, 한국편집기자협회, 2001.

한양대학교 아태지역연구센터·러시아유라시아 연구사업단, 『역사 속의 한국과 러시아:
상호 인식과 이해』, 선인, 2013.

외국문헌

Ametov, Maria, *Building the Revolution: Soviet Art and Architecture 1915-1935*, Royal Academy Publications, 2011.

Andrews, Richard and Milena Kalinovska eds., *Art Into Life: Russian Constructivism 1914-1932*, Rizzoli, 1990.

Arp, Hans, *Die Kunstismen: 1914-1924*, Lars Müller Publishers, 1999.

Ayers, David, *Utopia*, De Gruyter, 2015.

_____, *The Aesthetics of Matter (European Avant-Garde and Modernism Studies 3)*, De Gruyter, 2013.

Baer, Nancy Van Norman, *Theatre in Revolution: Russian Avant-Garde Stage Design, 1913-1935*, Thames & Hudson, 1991.

Baier, Simon, *Kazimir Malevich: The World as Objectlessness*, Hatje Cantz, 2014.

Bann, Stephen ed., *The Tradition Of Constructivism*, Viking Press, 1974.

Barron, Stephanie and Maurice Tuchman, *The Avant-Garde in Russia 1910-1930 New Perspective*, The MIT Press, 1980.

Basner, Elena, *Russian Avant-Garde: The Khardzhiev Collection at the Stedelijk Museum Amsterdam*, nai010 publishers, 2014.

Bergdoll, Barry, *Bauhaus 1919-1933: Modern Workshop*, D.A.P./MoMA, 2017.

Bezgodov, Aleksandr *The Origins of Planetary Ethics in the Philosophy of Russian Cosmism*, Xlibris UK, 2019.

Boersma, Linda, *Kazimir Malevich and the Russian Avant-Garde: Featuring Selections from the Khardziev and Costakis Collections Walther König*, Stedelijk Museum Amsterdam, 2014.

Bojko, Szymon, *New graphic design in Revolutionary Russia*, Lund Humphries, 1972.

Bokov, Anna, *Avant-Garde as Method: Vkhutemas and the Pedagogy of Space, 1920-1930*, Park Books, 2021.

Bone, Kevin, *Lessons from Modernism: Environmental Design Strategies in Architecture, 1925-1970*, Wiley, 2019.

Boris, Arvatov, *Art and Production*, Pluto Press, 2017.

Bowlt, John E., *Russian Art of the Avant Garde: Theory and Criticism 1902-1934*, Thames & Hudson, 2017.

_____ ed., *Russian Avant-Garde Theater: War, Revolution & Design, 1913-1933*, Nick Hern Books, 2015.

Cavendish, Philip, *The Men with the Movie Camera: The Poetics of Visual Style in Soviet Avant-Garde Cinema of the 1920s*, Berghahn Books, 2013.

Cohen, Jean-Louis, *Building a new New World: Amerikanizm in Russian Architecture*, Other Distribution, 2021.

Cooke, Catherine, *The Russian Avant-Garde: Art and Architecture (Architectural Design Profile, 47)*, St. Martins Press, 1984.

Dickerman, Leah, *Building the Collective: Soviet Graphic Design 1917-1937*, Princeton Architectural Press, 1996.

_____ , *Inventing Abstraction 1910-1925*, MoMA, 2012.

Droste, Magdalena, *Bauhaus (Basic Art Series 2.0)*, TASCHEN, 2015.

Efimova, Alla, *Tekstura: Russian Essays on Visual Culture (Religion and Postmodernism)*, The University of Chicago Press, 1993.

Filippov, A., *Iskusstvo v proizvodstve*, Art-Productional Council of the Visual Arts Department of Narkompros, 1921.

Foster, Hal, *The Return of the Real: The Avante-Garde at the End of the Century*, The MIT Press, 1996.

Gan, Aleksei, Constructivism, trans. Christina Lodder, Barcelona: Tenov, 2013. p.xxx.

_____ , "Konstruktivizm v poligrafii", *SA*, no.3, 1928.

Ginsberg Mary ed., *Communist Posters*, Reaktion Books, 2017.

Gough, Maria, *The Artist as Producer: Russian Constructivism in Revolution*, University of California Press, 2005.

Groys, Boris, *Russian Cosmism*, The MIT Press, 2018.

_____ , *The Total Art of Stalinism: Avant-Garde, Aesthetic Dictatorship, and Beyond*, Verso, 2011[Princenton University Press, 1992].

Gurianova, Nina, *The Aesthetics of Anarchy: Art and Ideology in the Early Russian Avant-Garde*,

University of California Press, 2012.

Hauptman, Jodi, *Engineer, Agitator, Constructor: The Artist Reinvented: 1918-1938*, MoMA, 2020.

Heller, Steven, *Merz to Emigre and Beyond: Avant-Garde Magazine Design of the T20C*, Phaidon Press, 2003.

Henry Art Gallery, *Art Into Life: Russian Constructivism 1914-1932*, Rizzoli, 1990.

Ingberman, Sima, *ABC: International Constructivist Architecture 1922-1939*, The MIT Press, 1994.

Jackson, Matthew Jesse, *The Experimental Group: Ilya Kabakov, Moscow Conceptualism, Soviet Avant-Gardes*, University of Chicago Press, 2016.

James, C. V., *Ilya Ehrenburg: Selections from People, Years, Life*, Pergamon, 1972.

Khan Magomedov, Selim O., *Alexander Vesnin and Russian Constructivism*, Lund Humphries Publishers Ltd., 1920.

_____ , *Pioneers of Soviet Architecture: The Search for New Solutions in the 1920s and 1930s*, Rizzoli, 1987.

Khmelnitsky, Dmitry Sergeyevich, *Yakov Chernikhov: Architectural Fantasies in Russian Constructivism*, DOM Publishers, 2013.

Kiaer, Christina, *Imagine No Possessions: The Socialist Objects of Russian Constructivism*, The MIT Press, 2008.

_____ , "Boris Arvatov's Socialist Objects", *October* 81, Summer 1997.

Kim, Min-Soo, "An Eccentric Reversible Reaction: Yi Sang's Experimental Poetry in the 1930s and Its Meaning to Contemporary Design", *Visible Language* 33(3), 1999.

King, David, *Red Star Over Russia: A Visual History of the Soviet Union from 1917 to the Death of Stalin*, TATE, 2016.

Kinross, Robin, *Modern Typography*, Hypen Press, 1992.

Kovtun, Evgueny, *Avant-Garde Art in Russia: 1920-1930*, Schools & Movements,1996.

Kovtun, Yevgeny, *The Russian Avant-Garde Art in the 1920-1930s*, Parkstone Publishers, Aurora Art Publisher, 1996.

Krasnyanskaya, Kristina, *Soviet Design: From Constructivism To Modernism 1920-1980*, Scheidegger and Spiess, 2020.

Krauss, Rosalind E., *The Originality of the Avant-Garde and Other Modernist Myths*, The MIT Press, 1986.

Leach, Neil, *Architecture and Revolution: Contemporary Perspectives on Central and Eastern Europe*, Rutledge, 1999.

Lee, Steven S., *The Ethnic Avant-Garde: Minority Cultures and World Revolution*, Columbia University Press, 2017.

Leniashin, Vladimir, *Soviet Art, 1920s-1930s: Russian Museum, Leningrad*, Harry N. Abrams Inc., 1988.

Lissitzky-Küppers, Sophie, *El Lissitzky: Life, Letters, Texts*, Thames and Husdon,1968.

Lupton, Ellen, *Thinking with Type*, Princeton Architectural Press, 2010.

Malevich, Kazimir, *Suprematism 34 Drawings*, UNOVIS VITEBSK, 1920(Artist.Bookworks, 1990).

Margolin, Victor, *The Struggle for Utopia: Rodchenko, Lissitzky*, Moholy-Nagy, 1917-1946, University of Chicago Press, 1998.

Marks, Steven G., *How Russia Shaped the Modern World: From Art to Anti-Semitism, Ballet to Bolshevism*, Princeton University Press, 2002.

Matius, *Russian Constructivism and Suprematism, 1914-1930*, Annely Juda Fine Art, 1991.

Mayakovsky, Vladimir, *Pro Eto: That's What*, ARC Classics, 2009.

Menand, Louis, *The Free World: Art and Thought in the Cold War*, Farrar, Straus and Giroux, 2021.

Milde, Brigitta, *Revolution!: Russian Avant-Garde Art from the Vladimir Tsarenkov Collection*, Sandstein Verlag, 2017.

Milner, John, *Revolution: Russian Art 1917–1932*, Royal Academy of Arts, 2017.

_____ , *Vladimir Tatlin and the Russian Avant-Garde*, Yale Univ Press, 1983.

_____ , *Revolution: Russian Art 1917-1932*, Royal Academy Publications, 2017.

MoMA, *Toward a Concrete Utopia: Architecture in Yugoslavia, 1948–1980*, MoMA, 2018.

_____ , *Aleksandr Rodchenko*, MoMA, 2017.

Pearson, Luke C., *Re-Imagining the Avant-Garde: Revisiting the Architecture of the 1960s and 1970s*, The Monacelli Press, 2014.

Petrova, Yevgenia, *Origins of the Russian Avant-Garde: Celebrating the 300th Anniversary of St. Petersburg*, Palace Editions/Walters Art Museum, 1955.

Rickey, George, *Constructivism: Origins and Evolution*, George Braziller, 1995[1967].

Rimer J., ed., *A Hidden Fire: Russian and Japanese Cultural Encounter, 1868-1926*, Stanford University Press, 1995.

Roberts, Graham, *The Last Soviet Avant-Garde: OBERIU - Fact, Fiction, Metafiction*, Cambridge University Press, 1997.

Rogatchevskaia, Katerina ed., *Russian Revolution: Hope, Tragedy, Myths*, British Library, 2017.

Rowell, Margit and Deborah Wye eds., *The Russian Avant-Garde Book 1910-1934*, The MoMA, 2002.

Schusev State Museum of Architecture, Architect Konstantin Melnikov, Collection of Schusev State Museum of Architecture, 1971.

Shatskikh, Aleksandra, *Vitebsk: The Life of Art*, Yale University Press, 2007.

Solomon R. Guggenheim Museum et al., *The Great Utopia: The Russian and Soviet Avant-Garde, 1915-1932*, Solomon R. Guggenheim Museum, 1992.

Spengler, Oswald, *The Decline of the West, Volume I: Form and Actuality*, Andesite Press, 2020.

_____ , *The Decline of the West, Volume 2: Perspectives of World-History*, Andesite Press, 2021.

Sviblova, Olga, *Alexander Rodchenko*, Skira, 2016.

Taylor, Michael, *Inventing Abstraction, 1910-1925*, MoMA, 2013.

Tupitsyn, Margarita, *Rodchenko & Popova: Defining Constructivism*, Tate Publishing, 2009.

Unno, Hiroshi, *Avantgarde Graphics in Russia*, Shinano Market Center, 2015.

_____ , *Avant-Garde Graphics in Russia: Posters, Book Design, Children Books, Typography and more*, PIE International, 2015.

Uta von Debschitz and Thilo von Debschitz, *Fritz Kahn Infographics Pioneer*, Taschen, 2017.

Vakar, Irina, *Kasimir Malewitsch: Das Schwarze Quadrat*, Kunstmuseum Liechtenstein, 2018.

Veivo Harri, etc., *Beyond Given Knowledge (European Avant-Garde and Modernism Studies 5)*, De Gruyter, 2017.

Walworth, Catherine, *Soviet Salvage: Imperial Debris, Revolutionary Reuse, and Russian Constructivism*, Penn State University Press, 2017.

Weisenfeld, Gennifer, *MAVO: Japanese Artists and The Avant-Garde 1905-1931*, Univ. of California Press, 2002.

Young, George M., *The Russian Cosmists: The Esoteric Futurism of Nikolai Fedorov and His Followers*, Oxford University Press, 2012.

Zubok, Vladislav M., *Collapse: The Fall of the Soviet Union*, Yale University Press, 2021.

Zubovich, Katherine, *Moscow Monumental: Stalin's Capital Soviet Skyscrapers and Urban Life*, Princeton University Press, 2020.

А. Г. Токарев, *Архитектура Юга России эпохи авангарда*, Академия архитект уры и искусств ЮФУ, 2018.

АльбомИскусство, *убекдать*, Альбом, 2016.

Андрей Крусанов, *Русский авангард андрей крусанов том* 1, Новое литературн ое обозрение, 2018.

Борис Иогансон, *АХРР. Ассоциация художников революционной России*, БуксМА рт, 2016.

Валерий Блинов, *Русская детская книжка-картинка*, Искусство 21 Век, 2009.

ГМИИ, *В гостях у Родченко и Степановой*, ГМИИ, 2016.

Егор Егорычев, *Дом Мельниковых. Константина и Виктора*, которой нет, 2013.

Иванова-Веэн, *Л. И., ВХУТЕМАС-ВХУТЕИН, Москва-Ленинград, 1920-1930 учебные работы*, Арт Ком Медиа, 2010.

Кириков Борис Михайлович, *Штиглиц Маргарита Сергеевна, Архитектура ленин градского авангарда. Путеводитель*, Коло, 2020.

Лисицкий Эль, *ЭЛЬ ЛИСИЦКИЙ. РОССИЯ. РЕКОНСТРУКЦИЯ АРХИТЕКТУРЫ В СОВЕТСКОМ СОЮЗЕ*, Издательство Европейского университета в Санкт-Пет ербурге, 2019.

М.Л.Либермана и И.Н.Розанова, *Взорваль*, Контакт-Культура, 2010.

Маяковский - Родченко, *Классика конструктивизма*, Фортуна ЭЛ, 2015.

アトリエ社、『現代商業美術全集 1~8』、アトリエ社、1928~1930.

グラフィック社、『ソビエトデザイン 1950-1989』、石田 亜矢子、2019.

ワルワーラ・ブブノワ、小野英輔・小野俊一訳、「現代に於けるロシヤ絵画の帰趨 に就いて」、『思想』13, 1922.10

亀山郁夫、『ロシア・アヴァンギャルド』、岩波書店、1996.

五十嵐太郎、『インポッシブル・アーキテクチャ』、埼玉県立近代美術館、2019.

五十殿利治、『大正期新興美術資料集成』、国書刊行会、2006.

_____, 河田 明久 編集、『クラシックモダン──1930年代日本の芸術』、せりか書房、2004.

南博, 社會心理研究所、『大正文化 1905~1927』、勁草書房、2013.

_____, 社會心理研究所、『昭和文化: 1925-1945』、勁草書房、1987.

和田博文 編、『日本のアヴァンギャルド』、世界思想社、2005.

大石雅彦、『マレーヴィチ考─「ロシア・アヴァンギャルド」からの解放にむけて』、人文書院、2003.

新井泉男、『ポスターの理論と方法』、アトリエ社、1932.

村山知義、『みづゑ 235号』、美術出版社、1924.

_____, 『復刻子供之友 大正13年3月号』、婦人之友社、2003.

_____, 『村山知義童画集』、婦人之友社、2004.

_____, 『演劇的自叙伝』1, 2, 3, 4, 東邦出版社、1970, 1971, 1974, 1977.

村山籌子、『3びきのこぐまさん』、婦人之友社、1986.

東京新聞/日本極東ロシアのモダニズム展開催実行委員会, 『極東ロシアのモダニズム1918 -
　　1928展』図録, 2002.4.6~5.19 町田市立国際版画美術館主催, 町田市立国際版画美術館対外
　　文化協会, 2002.

柏木博, 『近代デザイン史』, 武蔵野美術大学出版局, 2006.

水野忠夫, 『ロシア・アヴァンギャルド―未完の芸術革命』, Parco出版, 1985.

河村彩, 『ロシア構成主義: 生活と造形の組織学』, 共和国, 2019.

海野弘, 『ロシア・アヴァンギャルドのデザイン 未来を夢見るアート』, シナノマーケットセンタ
　　ー, 2015.

　　　　　, 『ロシア・アヴァンギャルドのデザイン―アートは世界を変えうるか』, 新曜社, 2000.

清水勲, 『マンガ誕生―大正デモクラシーからの出発』, 吉川弘文館, 1999.

矢島周一, 『図案文字大観』, グラフィック社, 2009.

芦屋市立美術博物館, 『幻のロシア絵本 1920–30年代』, 淡交社, 2004.

西宮市大谷記念美術館, 『未来派の父、露国画伯来朝記!!展』図録, 1996.6.
青木茂, 「ロシア人´来たる°」, 『極東ロシアのモダニズム1918-1928展』.
雪朱里, 『描き文字のデザイン』, グラフィック社, 2017.

足立元, 『前衛の遺伝子―アナキズムから戦後美術へ』, ブリュッケ, 2012.